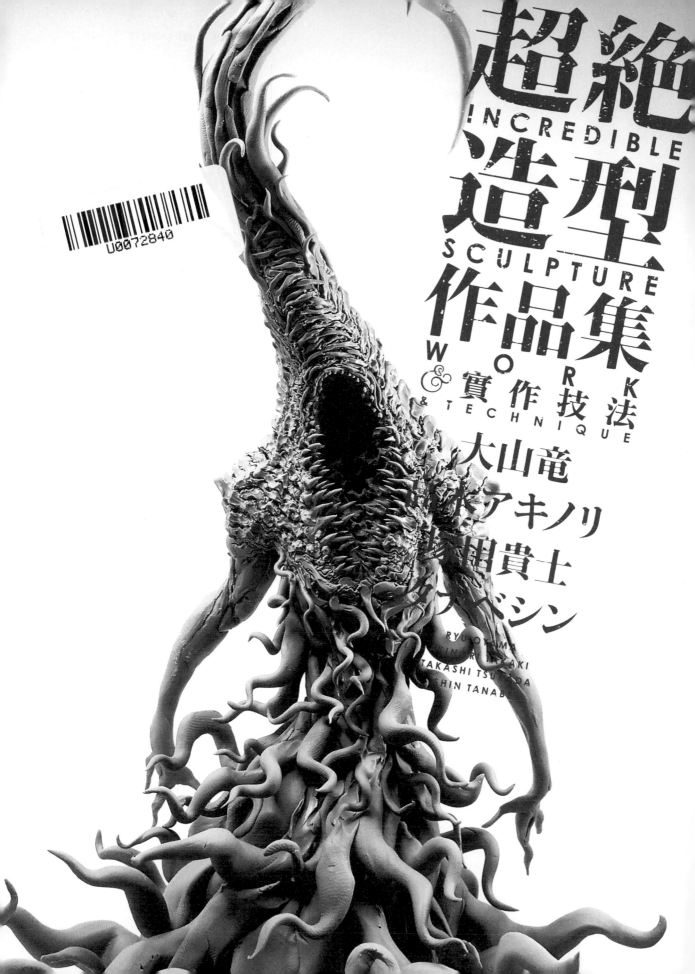

超絶
INCREDIBLE
造型
SCULPTURE
作品集
WORK
＆實作技法
& TECHNIQUE

大山竜
山本アキノリ
塚田貴士
タナベシン

RYU OYAMA
AKINORI YAMAMOTO
TAKASHI TSUKADA
SHIN TANABE

INTRODUCTION 序言

我平時就覺得自己十分受惠於諸多好友。

就連技術跟工作方面，也一路受到許多造型夥伴的幫助。

特別是他們的造型天賦，總是令我感到驚豔，獲益良多。

也構築了一份能彼此教學相長的關係。

或許，這份關係才是我一路創作以來，

最彌足珍貴的東西。

每每思量起人皆各有使命，

我就會覺得，將至今為止所看到的眾多才能跟技術推廣於世上，

會不會就是我的使命？

說要推廣，有點誇張跟囂張就是了。

應該說在本書製作上，我請來了自己很尊敬的諸位造型師進行協助，

這是比較正確的說法。

這本書雖然著述了我們4個人的作品與造型方法，

不過每個人自己的製作方法跟素材全不一樣，想法也不同。

也沒有說哪個才是正確解答，這是我們4個人嘗試錯誤後，

走到當下這一步的答案。

也許在1年或2年後，會用完全不同的造型方法製作原型也不一定。

「時常挑戰新的事物」

與「持續不變地進行同一件事」一樣重要，

因此這種變化是在所難免的，

不過我還是將我們現今所掌握到的一切，都著述在本書中。

閱讀本書的讀者裡，

或許有人將來想要走上創作模型這條路，

若有這種朋友，我希望他能貫徹自己的喜好，

也能毫不猶豫地挑戰新事物。

雖然，失敗也等同讓內心遭受很大的傷害。

可是，從失敗之中獲得的經驗值是最高的。

一開始不要將事情想得太難，只要開心隨意地去製作自己喜歡的東西就行了。

這世上沒有什麼做法是「絕對正確的」。

正如前面所述，就連我們4個職業造型師，都是用各自不同的方法在創作。

也因此，在開心隨意地製作自己喜歡的東西上，

我們深感自信，並一起著述了這本書。

希望本書多少能幫助您將「喜好」成「形」，變成實體。

RYU OYAMA
AKINORI TAKAKI
TAKASHI TSUKADA
SHIN TANABE

CONTENTS

目次

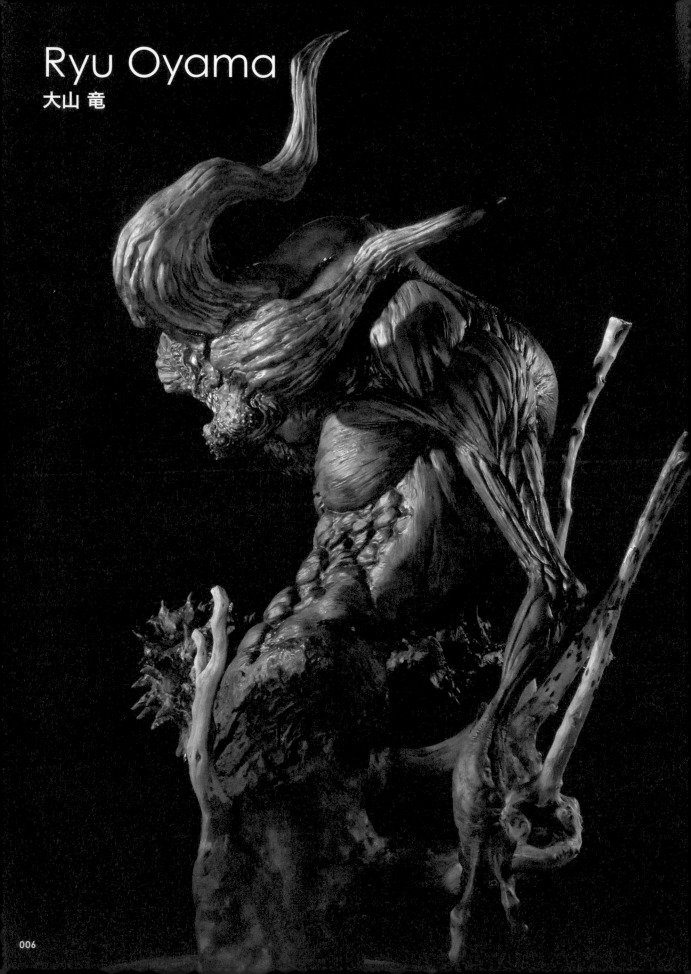

Ryu Oyama
大山 竜

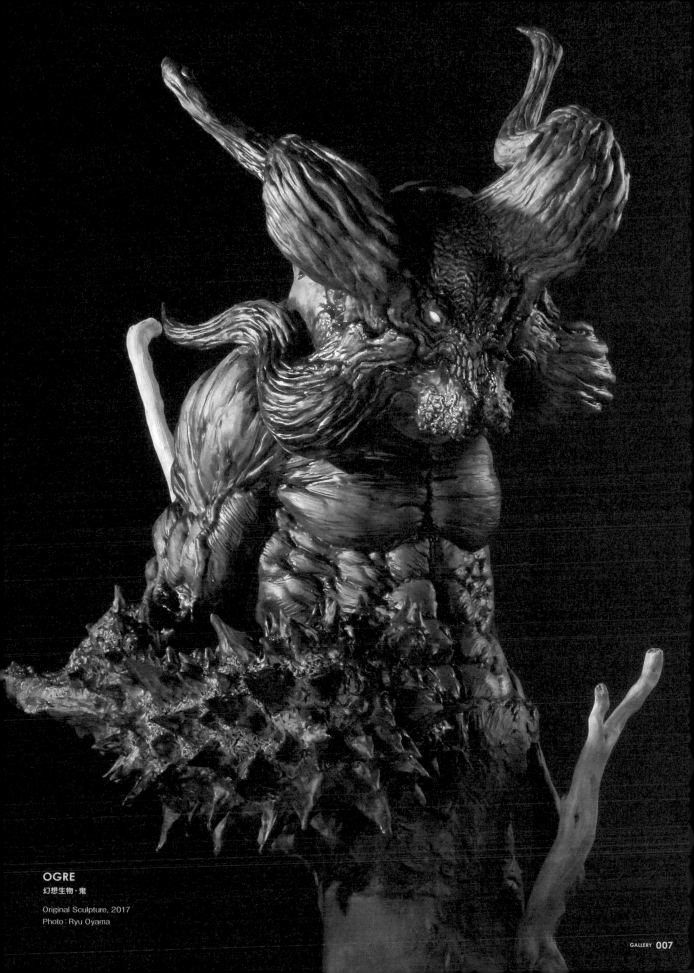

OGRE
幻想生物・鬼

Original Sculpture, 2017
Photo：Ryu Oyama

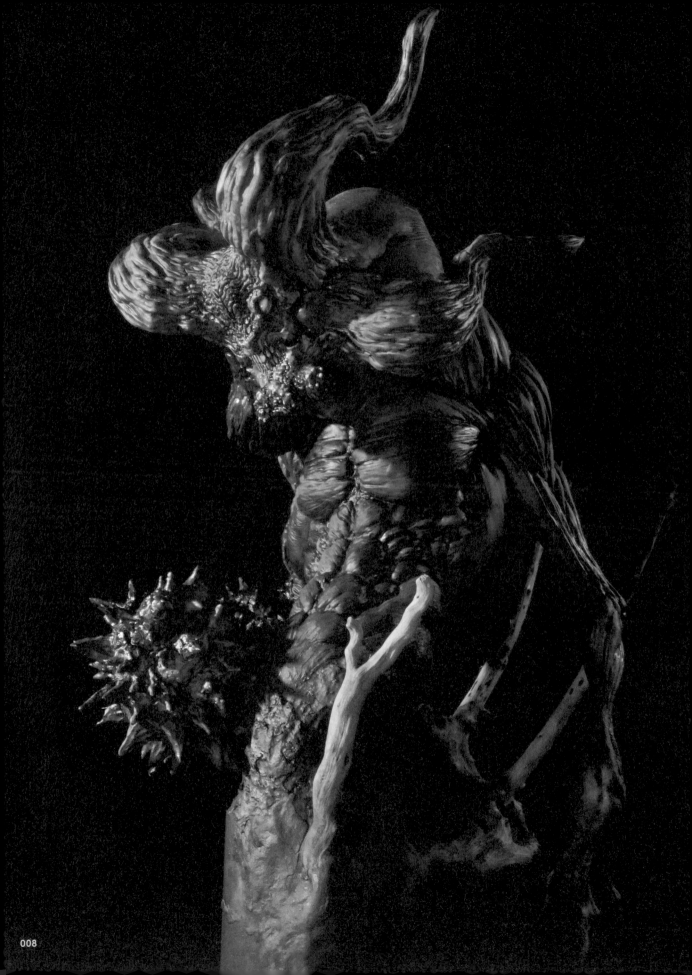

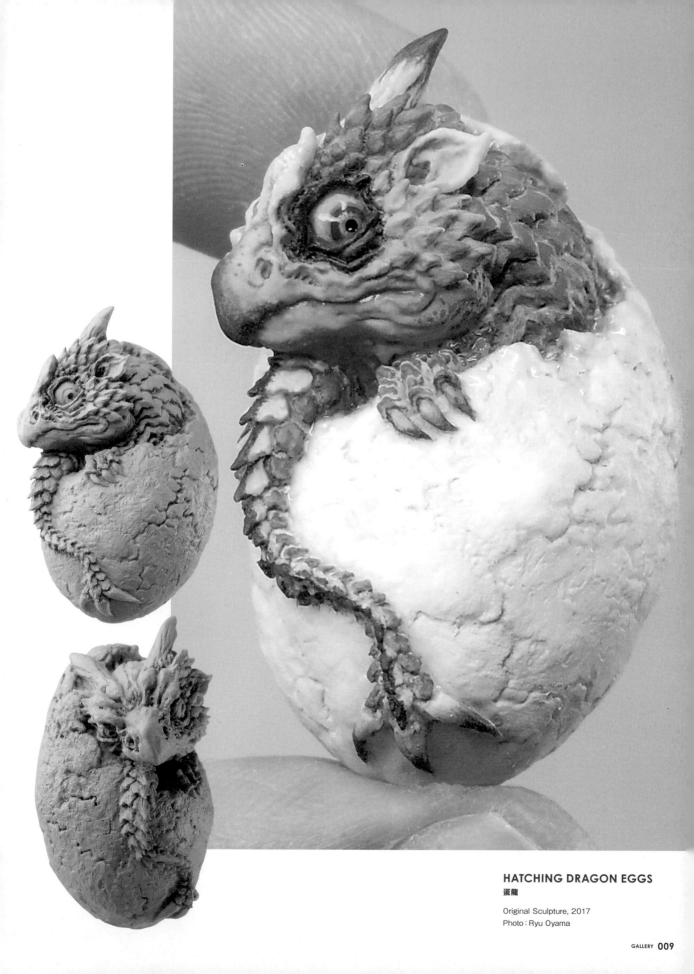

HATCHING DRAGON EGGS
蛋龍

Original Sculpture, 2017
Photo : Ryu Oyama

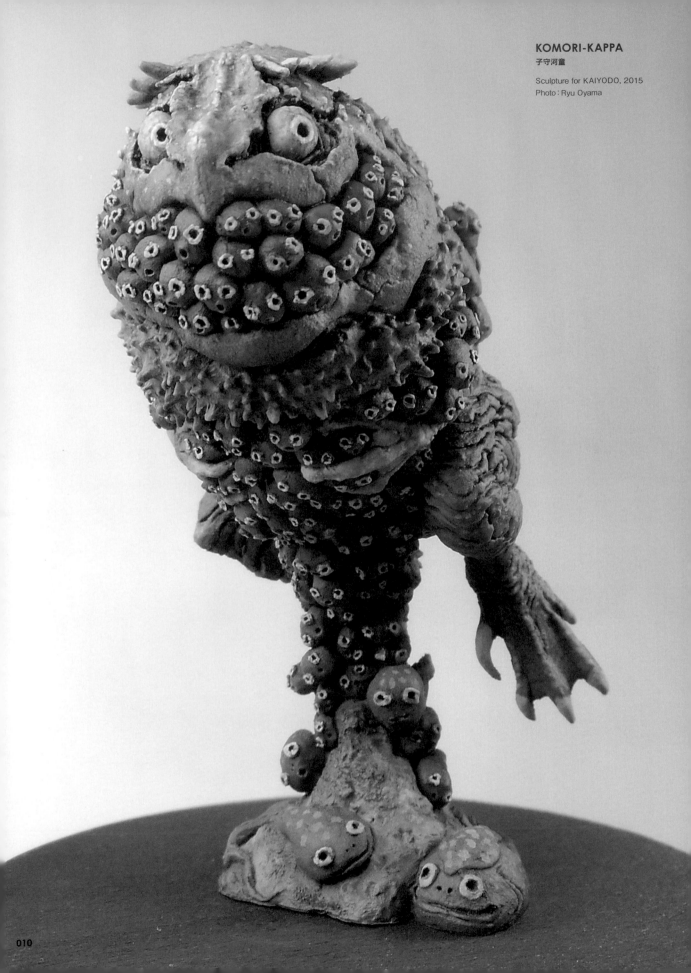

KOMORI-KAPPA
子守河童

Sculpture for KAIYODO, 2015
Photo : Ryu Oyama

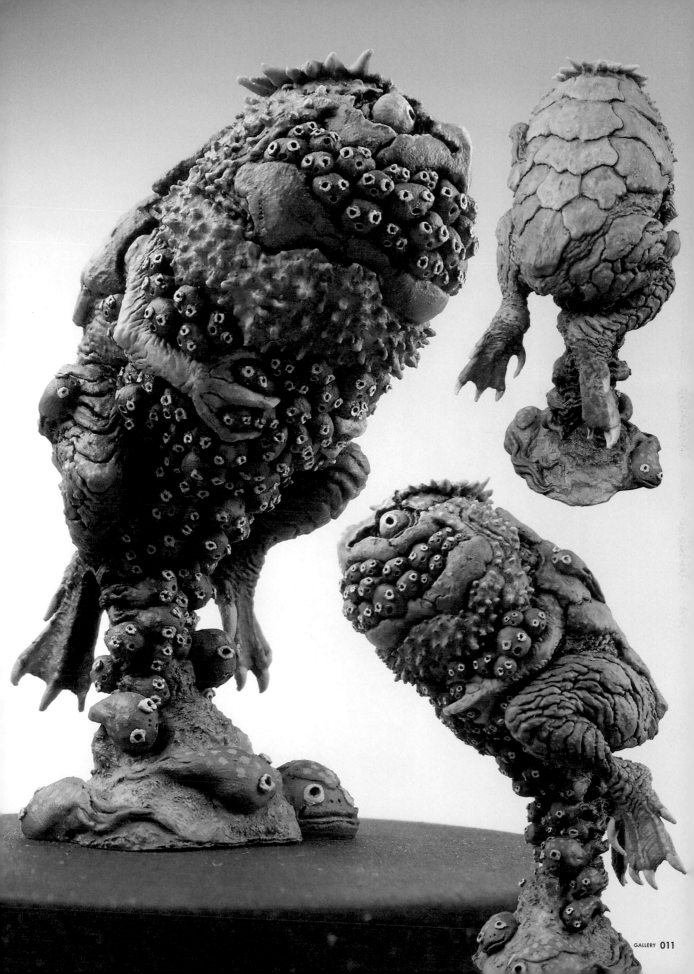

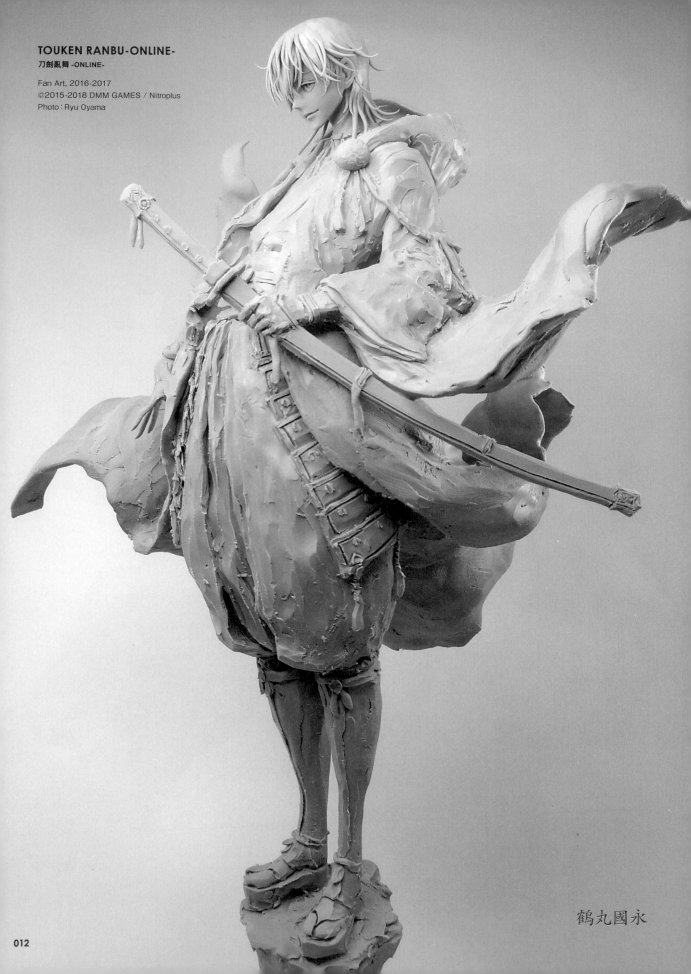

TOUKEN RANBU -ONLINE-
刀劍亂舞 -ONLINE-

Fan Art, 2016-2017
©2015-2018 DMM GAMES / Nitroplus
Photo：Ryu Oyama

鶴丸國永

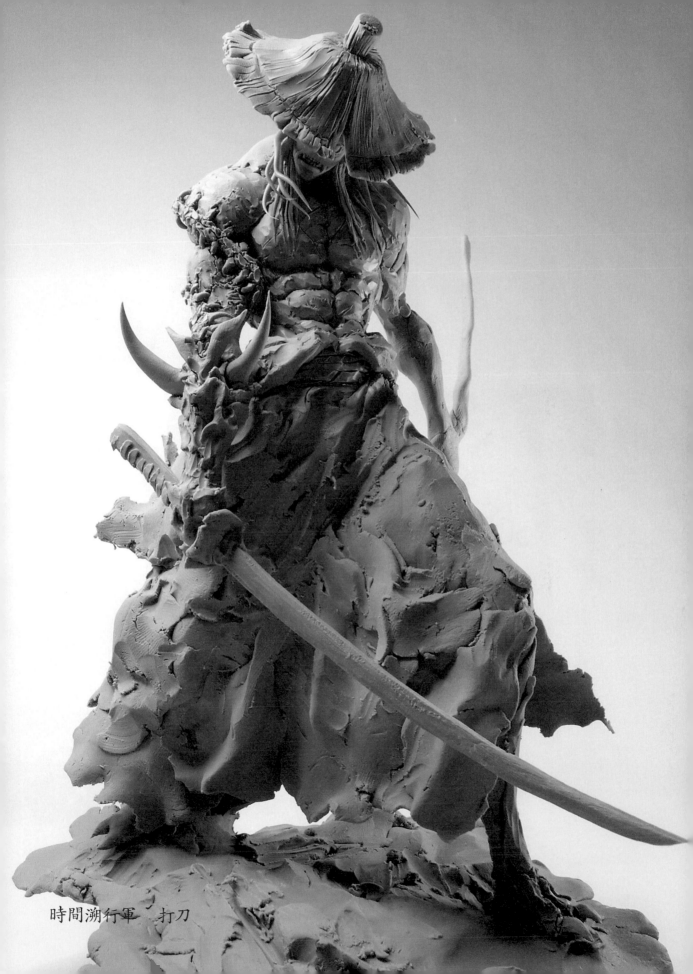

時間溯行軍　打刀

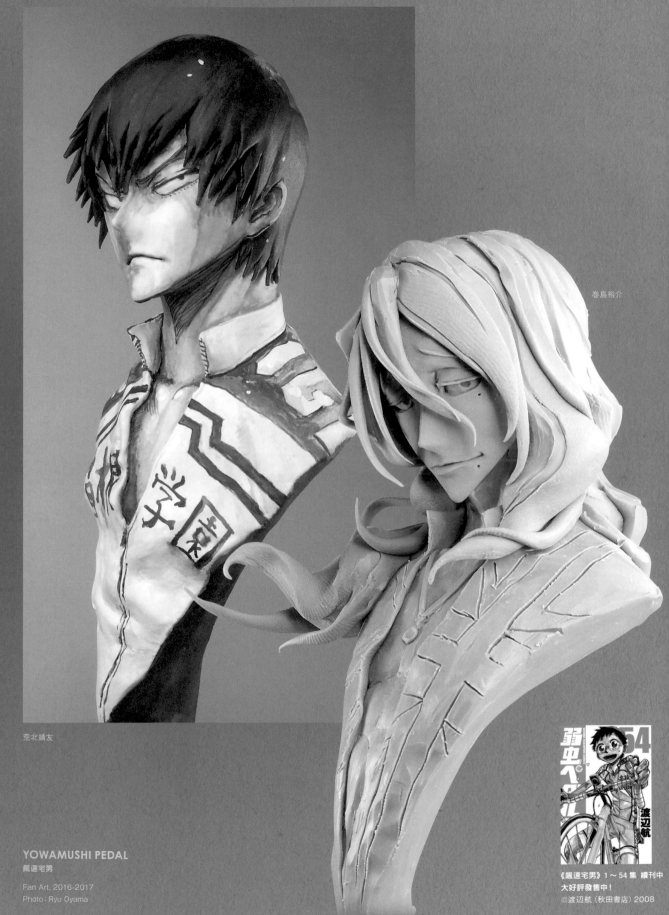

荒北靖友

巻島裕介

YOWAMUSHI PEDAL
飆速宅男

Fan Art, 2016-2017
Photo：Ryu Oyama

《飆速宅男》1～54 集 續刊中
大好評發售中！
©渡辺航（秋田書店）2008

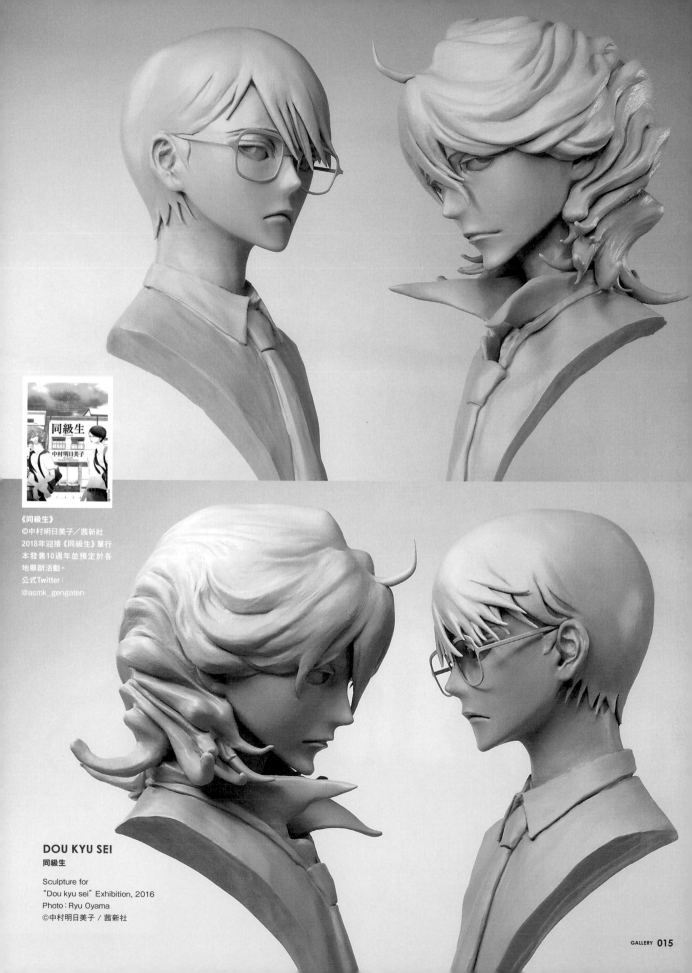

《同級生》
©中村明日美子／茜新社
2018年迎接《同級生》單行
本發售10週年並預定於各
地舉辦活動。
公式Twitter：
@asmk_gengaten

DOU KYU SEI
同級生

Sculpture for
"Dou kyu sei" Exhibition, 2016
Photo：Ryu Oyama
©中村明日美子 / 茜新社

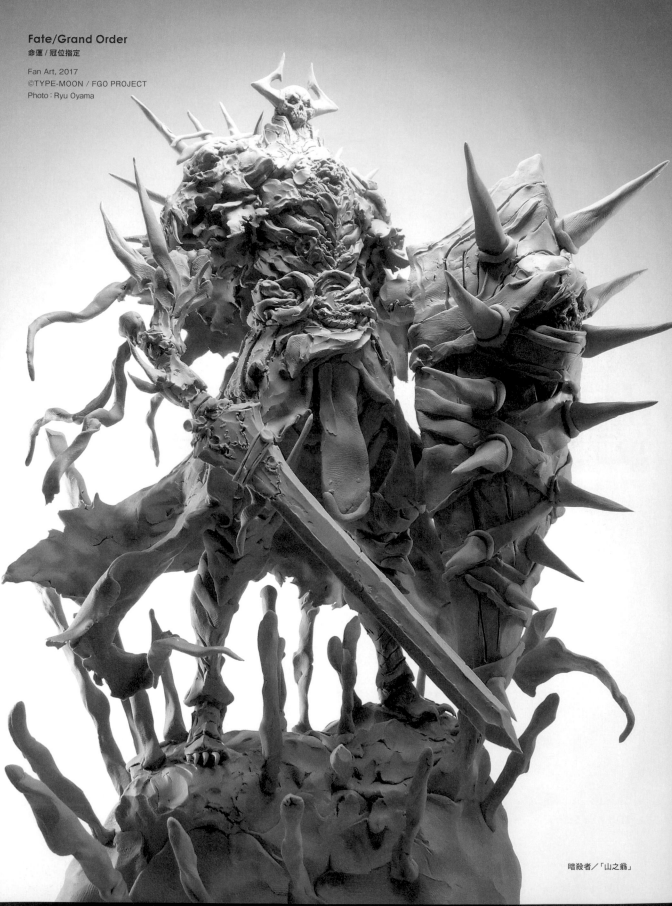

暗殺者／「山之翁」

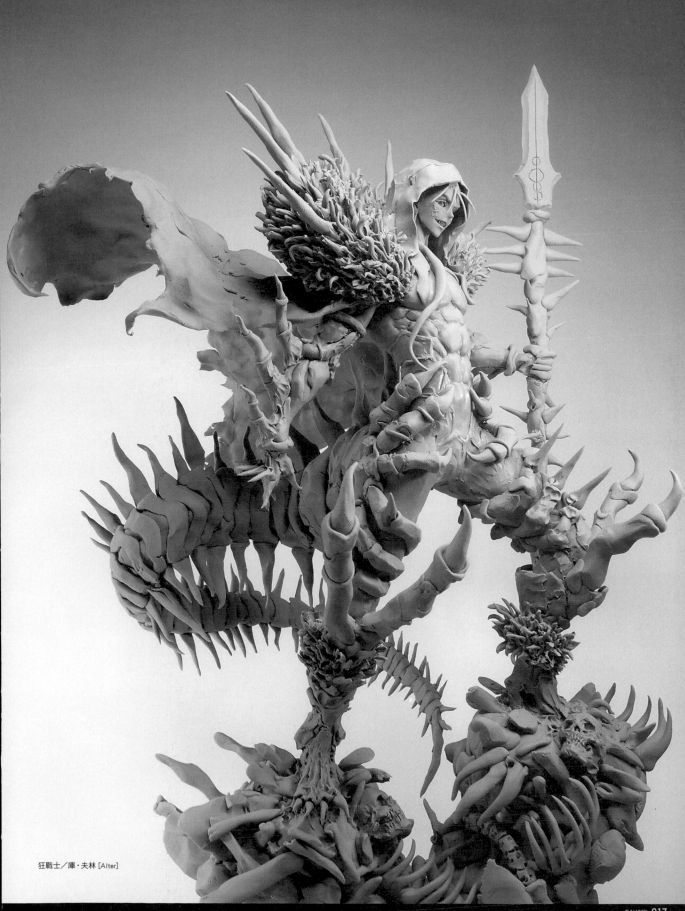

狂戦士／庫・夫林 [Alter]

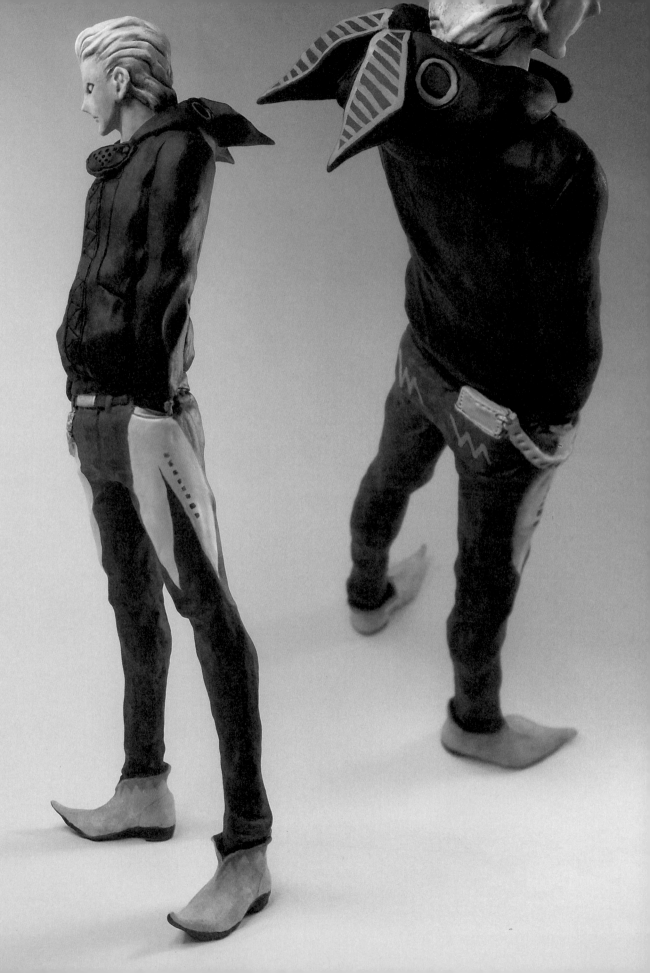

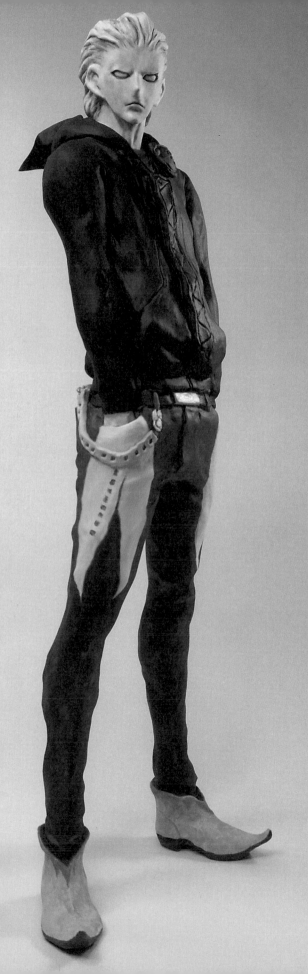

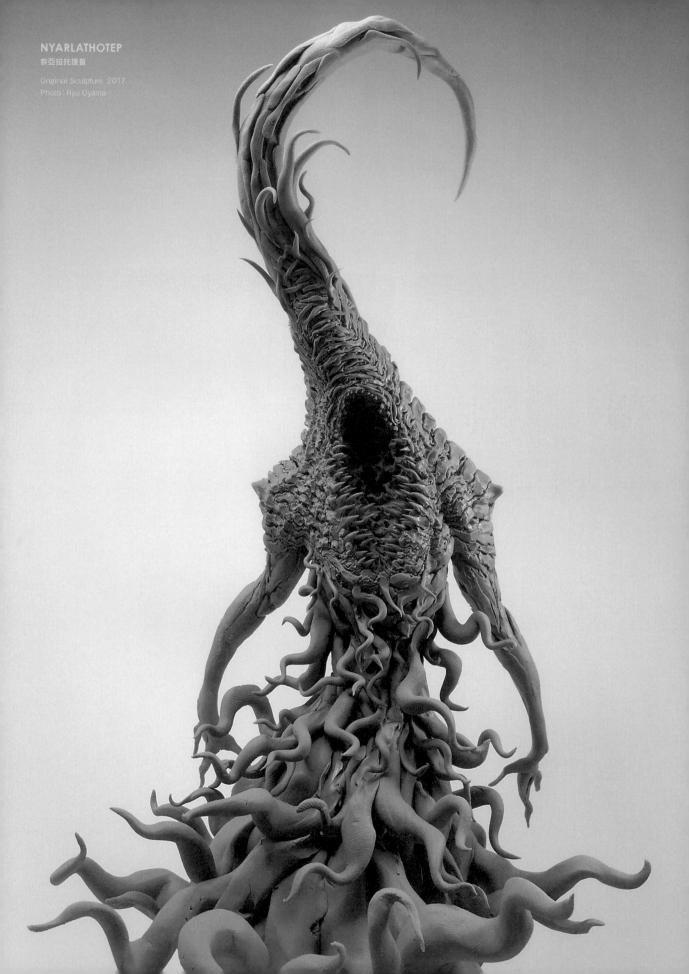

NYARLATHOTEP
奈亞拉托提普

Original Sculpture, 2017
Photo：Ryu Oyama

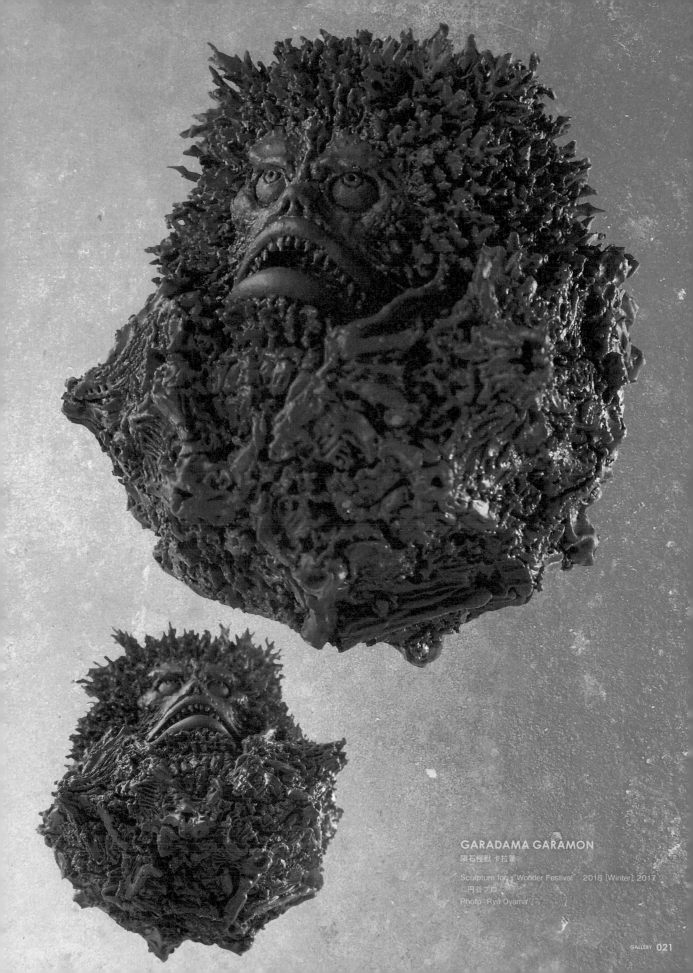

GARADAMA GARAMON
隕石怪獣 卡拉蒙

Sculpture for「Wonder Festival」2018［Winter］2017
©円谷プロ
Photo：Ryu Oyama

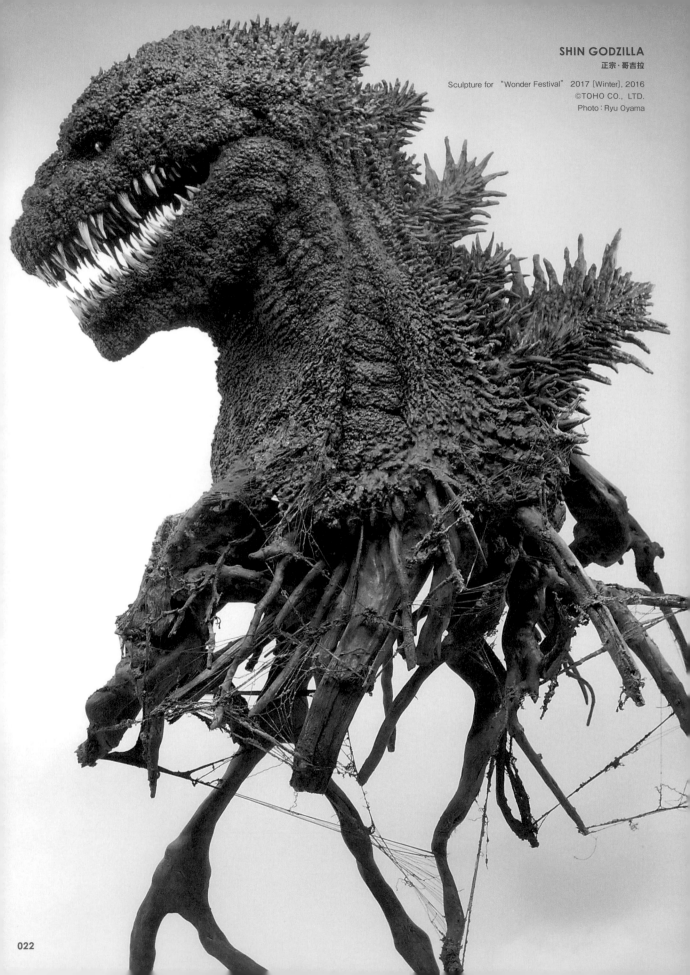

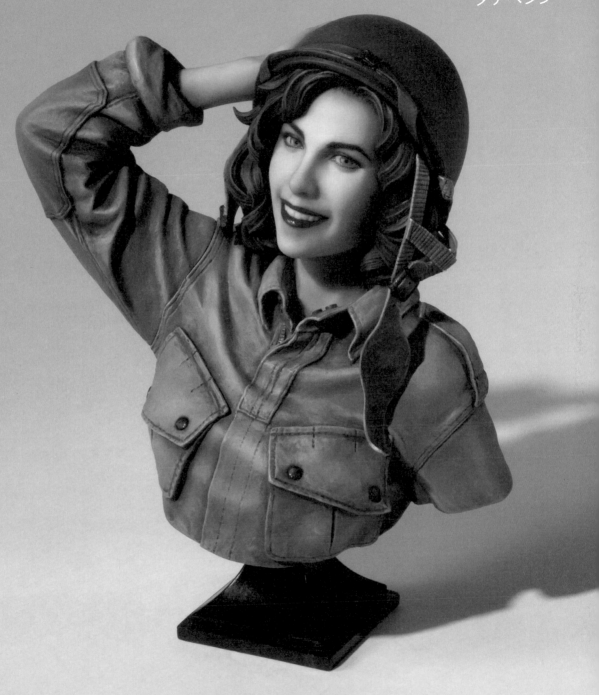

Shin Tanabe
タナベシン

MILITARY GIRL 02
女軍人 02

Original Sculpture, 2017
Photo : Yuji Takase

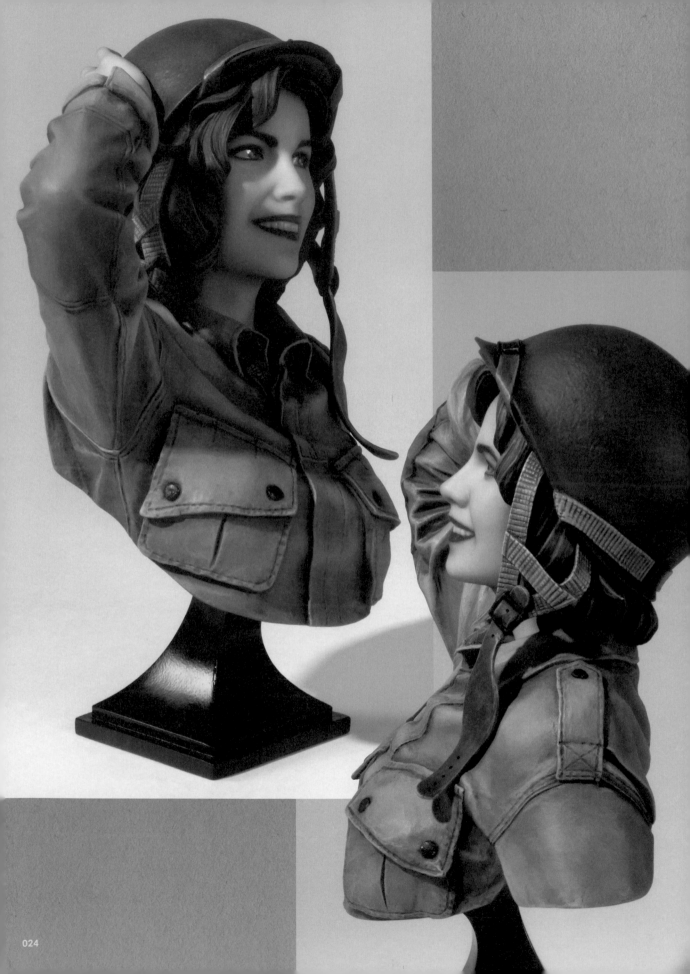

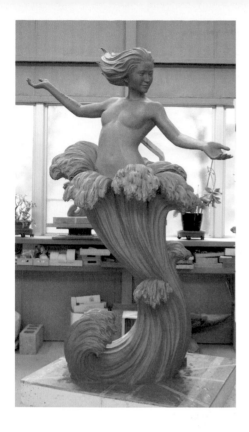

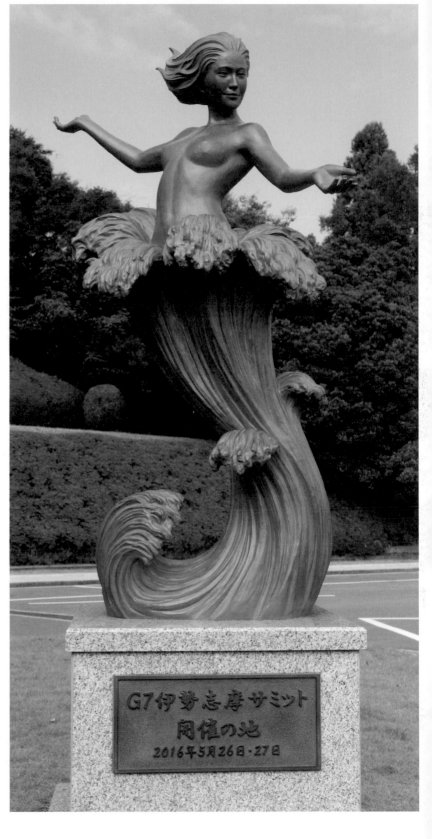

THE BRIDGE
海邊的橋樑
G7 伊勢志摩高峰會舉辦紀念像

Bronze Statue for G7 2016 Ise-Shima Summit Memorial
Monument, 2017
Photo : Shin Tanabe
製作・協助：高岡銅器合作社

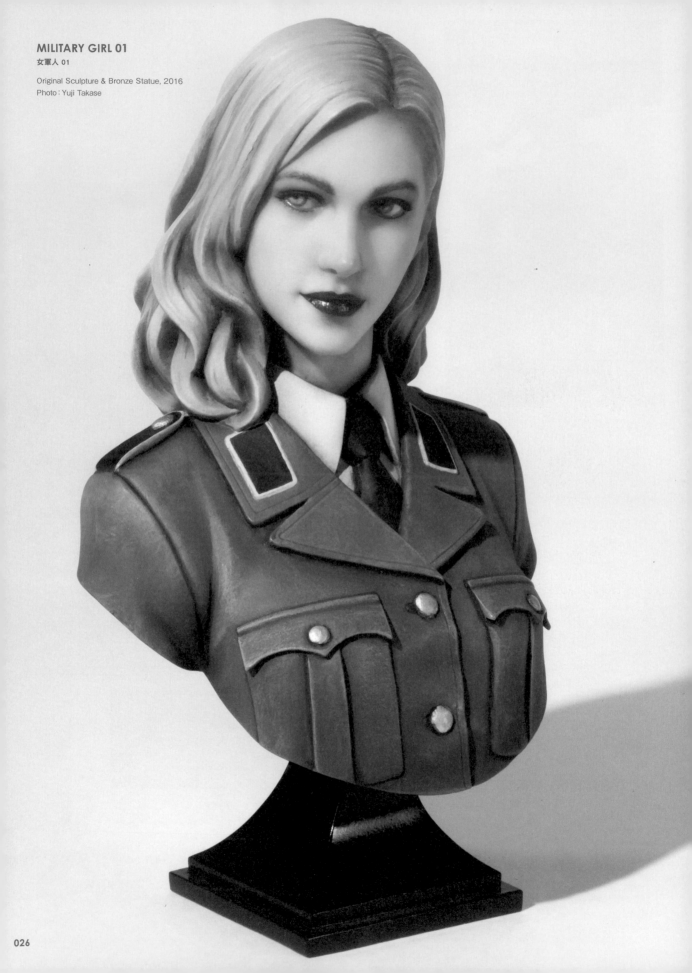

MILITARY GIRL 01

女軍人 01

Original Sculpture & Bronze Statue, 2016
Photo : Yuji Takase

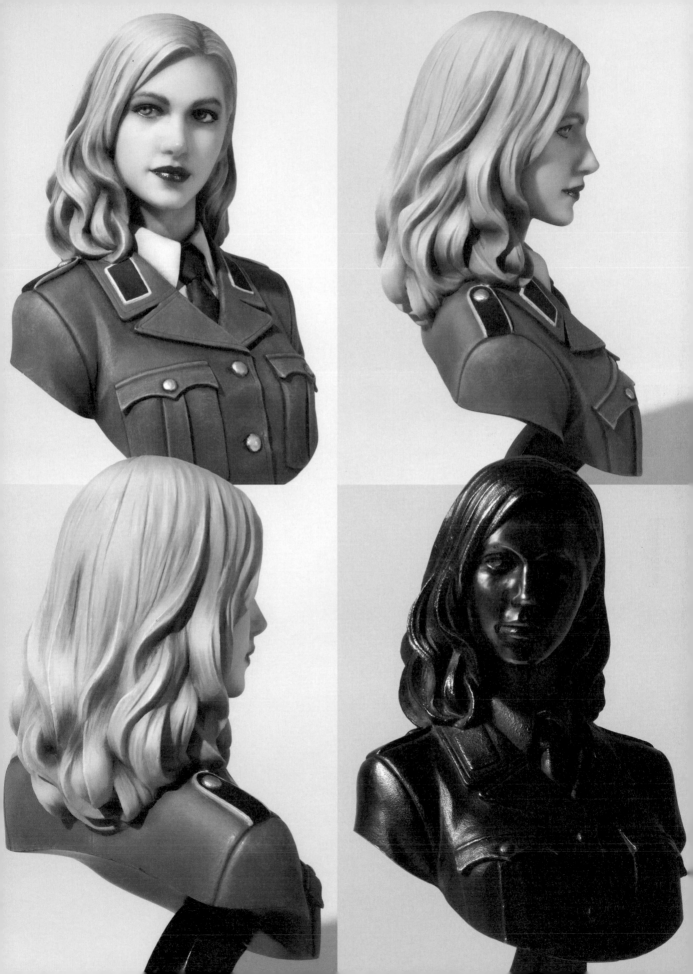

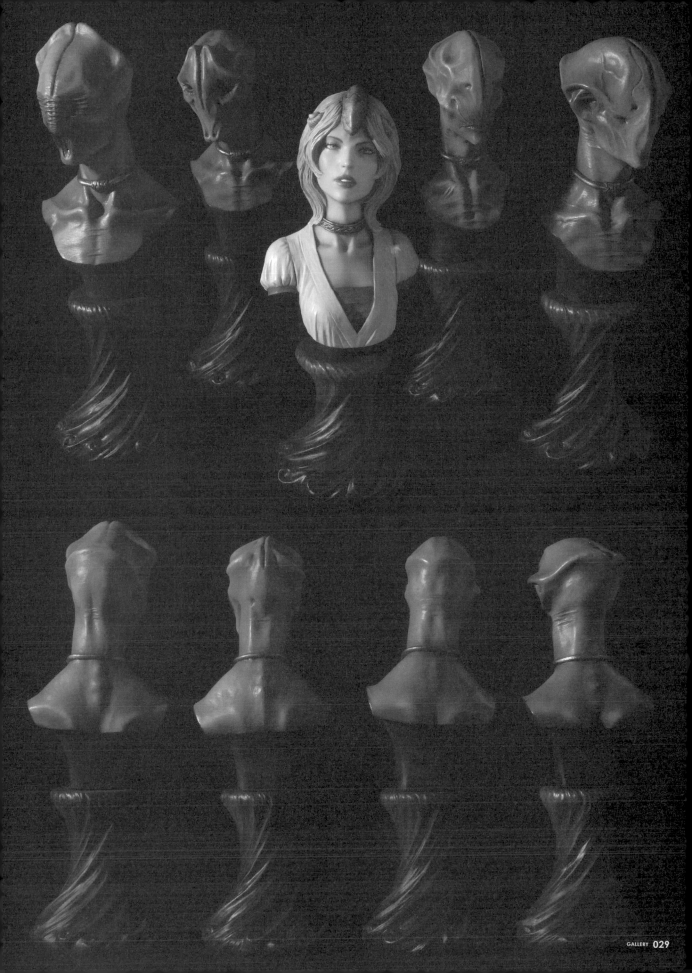

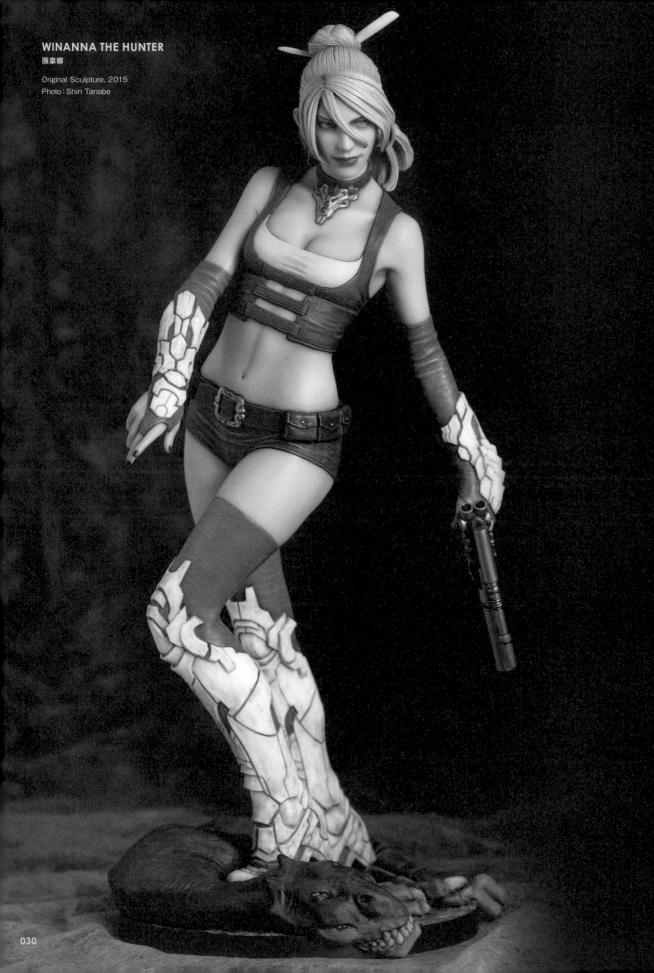

WINANNA THE HUNTER
薇拿娜

Original Sculpture, 2015
Photo : Shin Tanabe

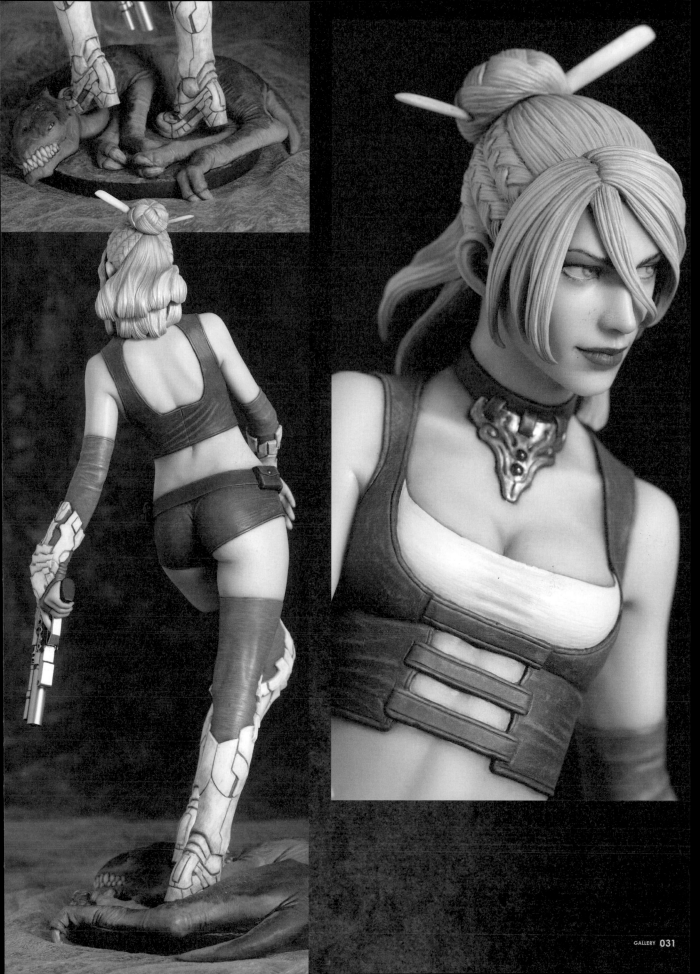

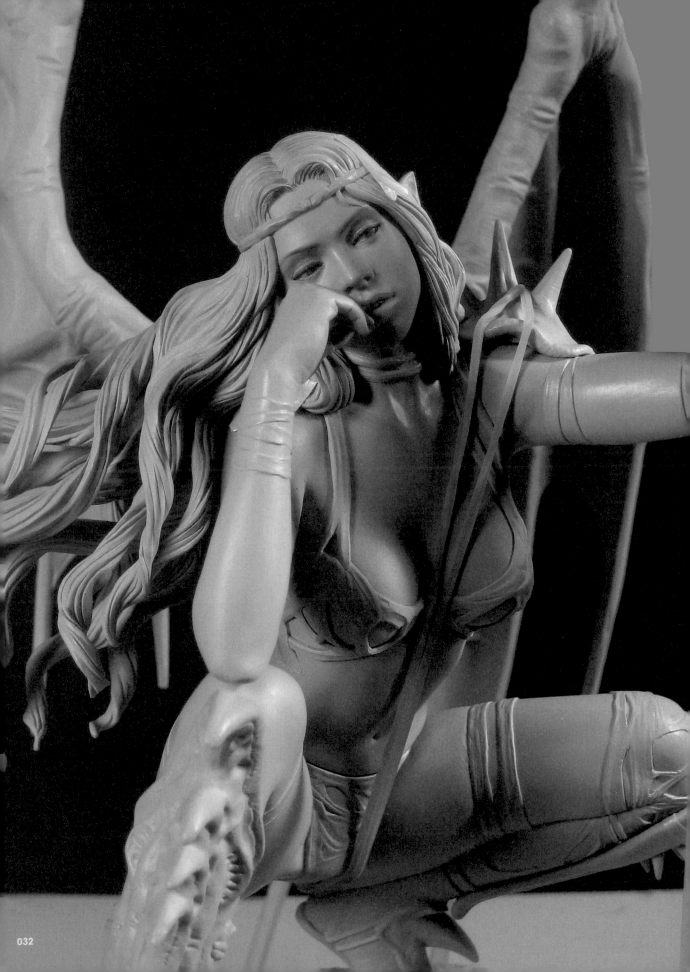

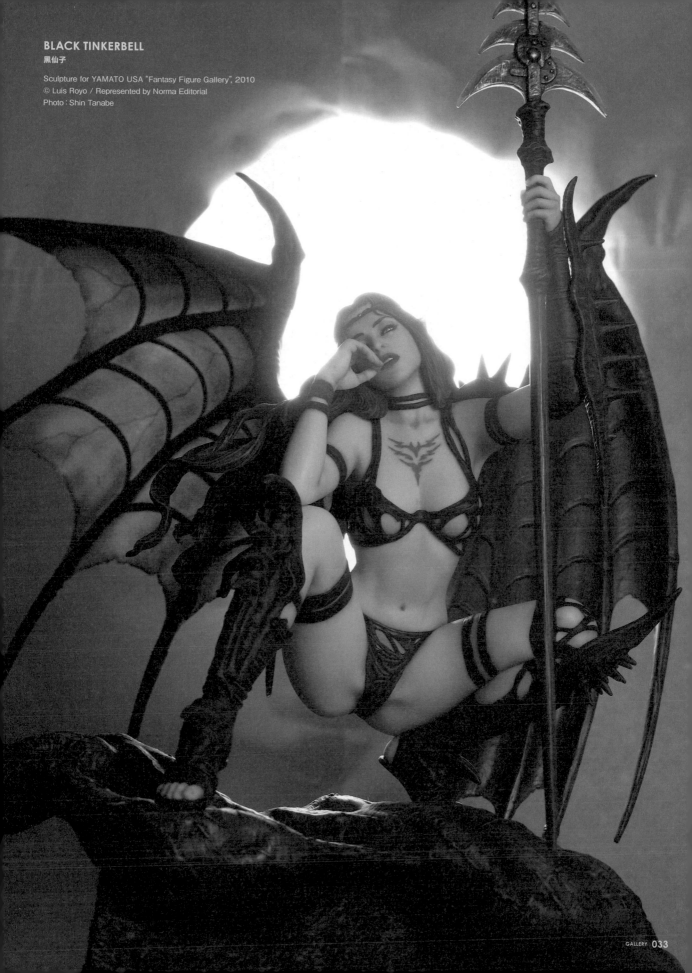

BLACK TINKERBELL
黒仙子

Sculpture for YAMATO USA "Fantasy Figure Gallery", 2010
© Luis Royo / Represented by Norma Editorial
Photo : Shin Tanabe

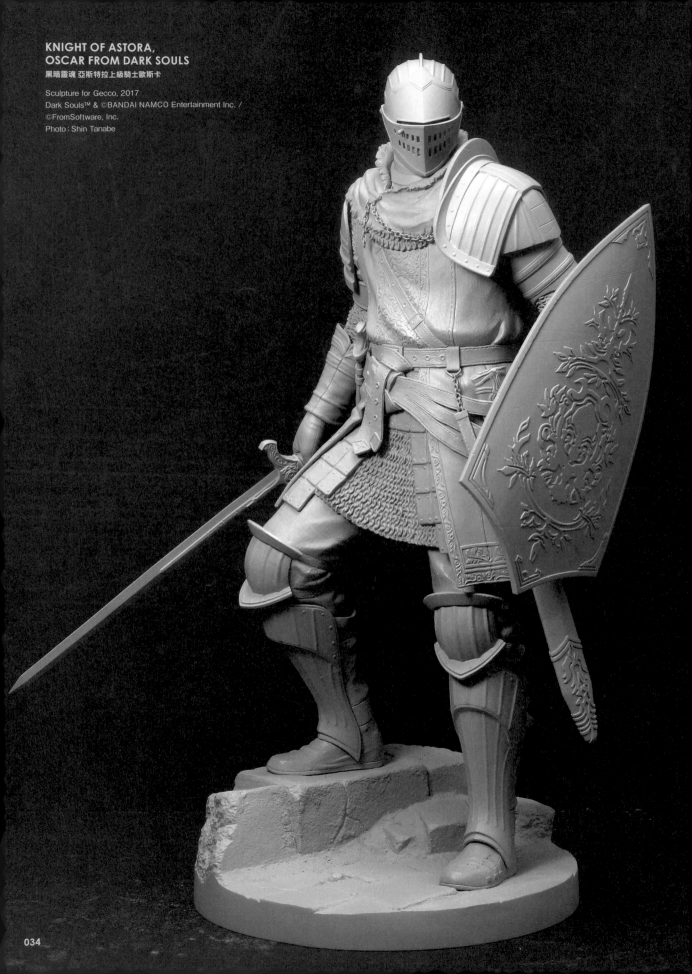

KNIGHT OF ASTORA, OSCAR FROM DARK SOULS

黑暗靈魂 亞斯特拉上級騎士歐斯卡

Sculpture for Gecco, 2017
Dark Souls™ & ©BANDAI NAMCO Entertainment Inc. /
©FromSoftware, Inc.
Photo : Shin Tanabe

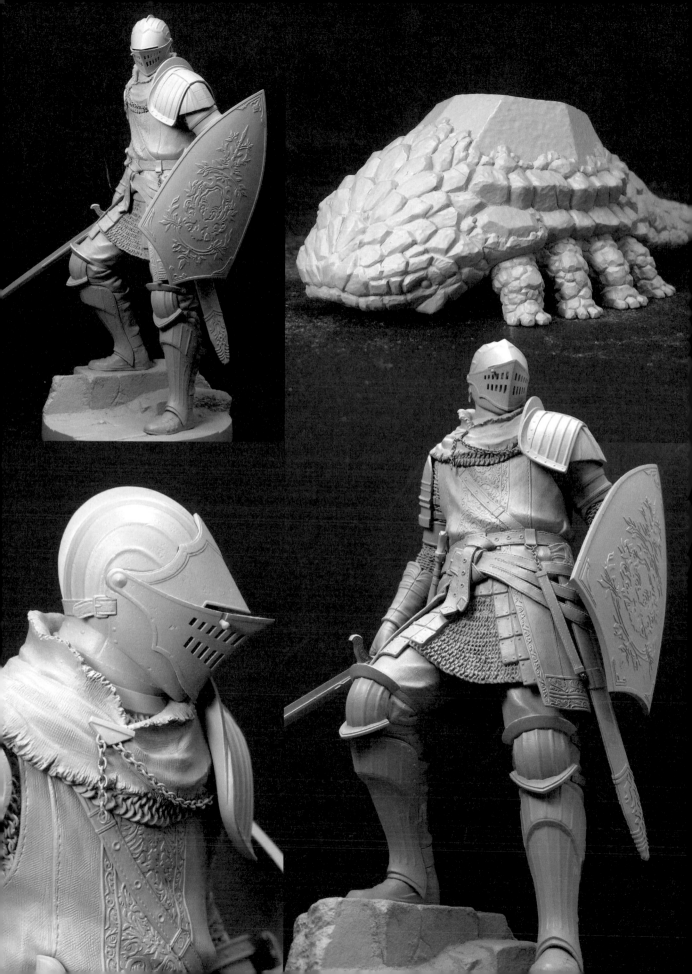

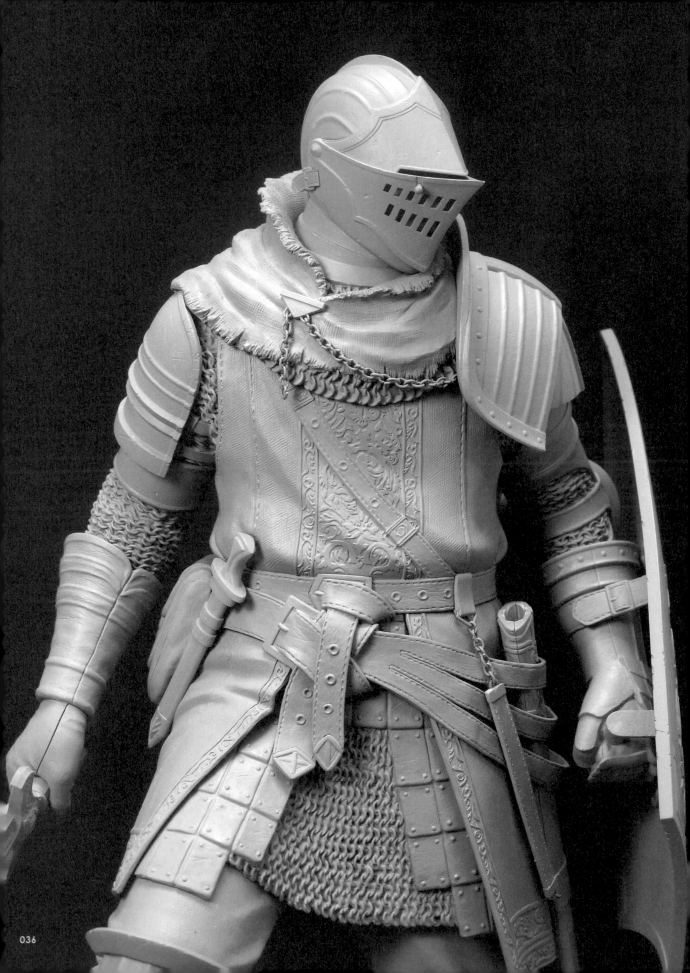

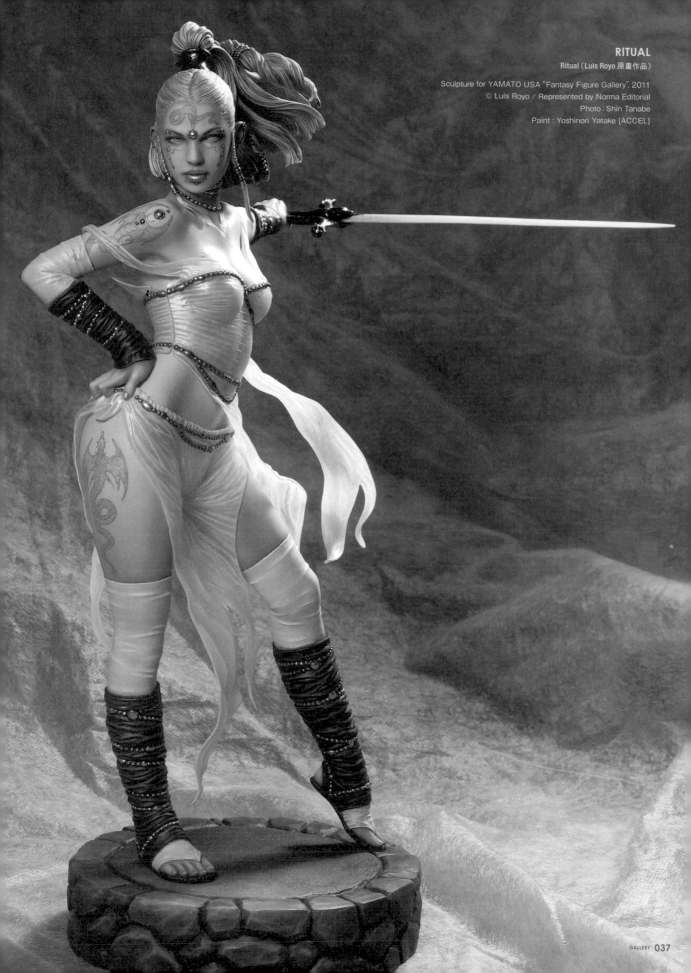

RITUAL
Ritual（Luis Royo 原畫作品）

Sculpture for YAMATO USA "Fantasy Figure Gallery", 2011
© Luis Royo / Represented by Norma Editorial
Photo : Shin Tanabe
Paint : Yoshinori Yatake [ACCEL]

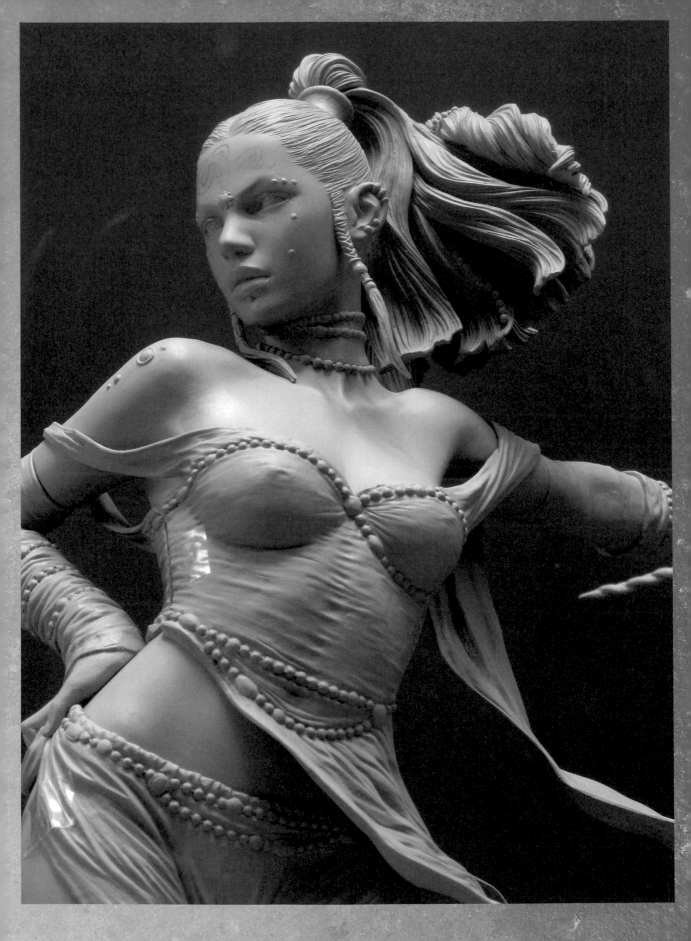

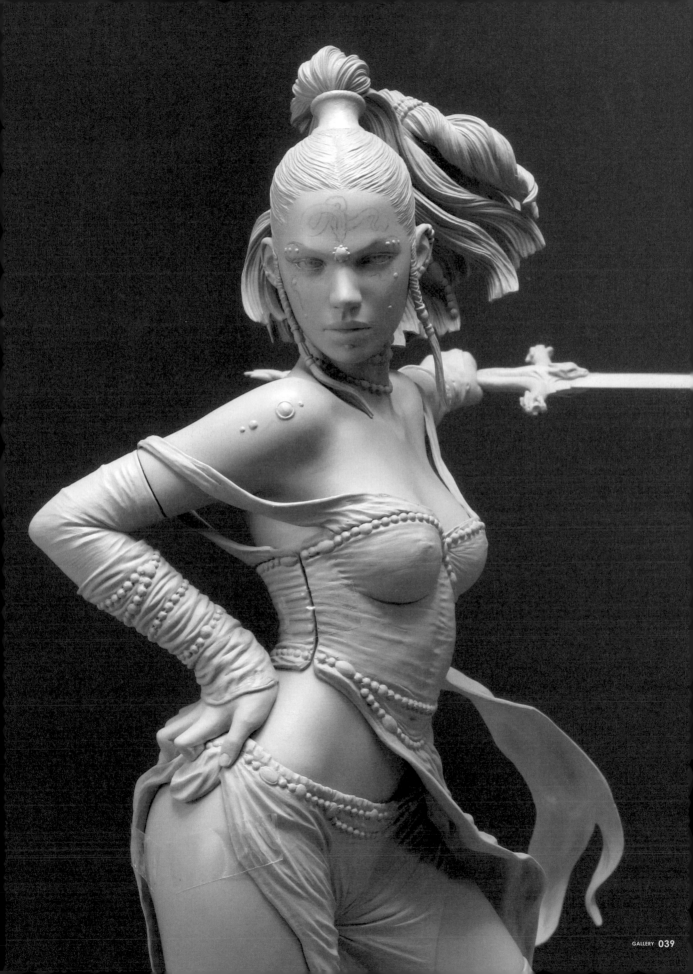

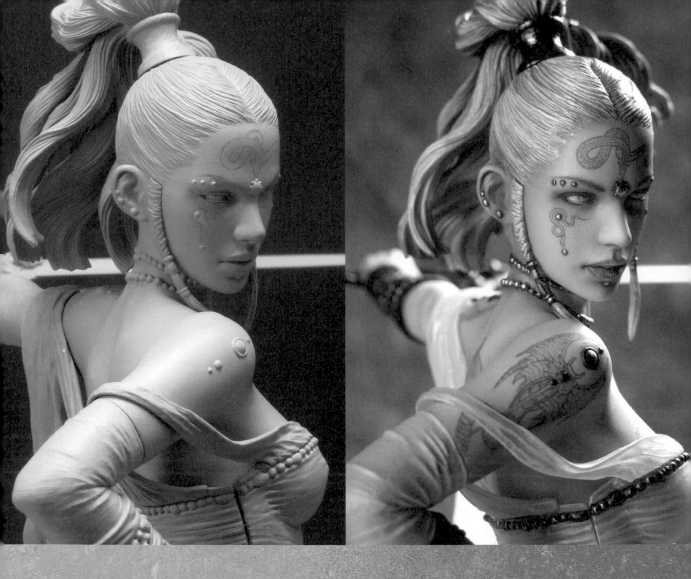
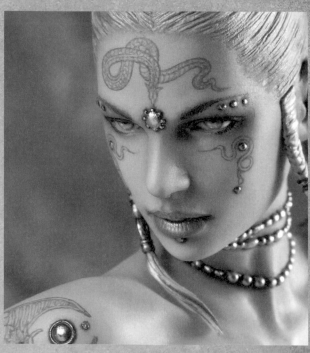

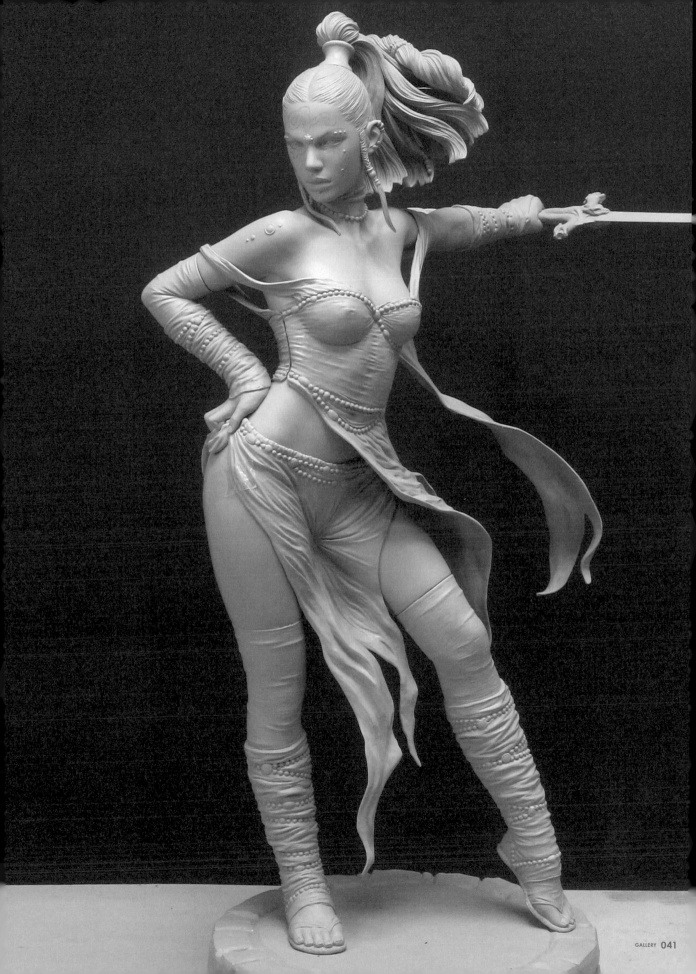

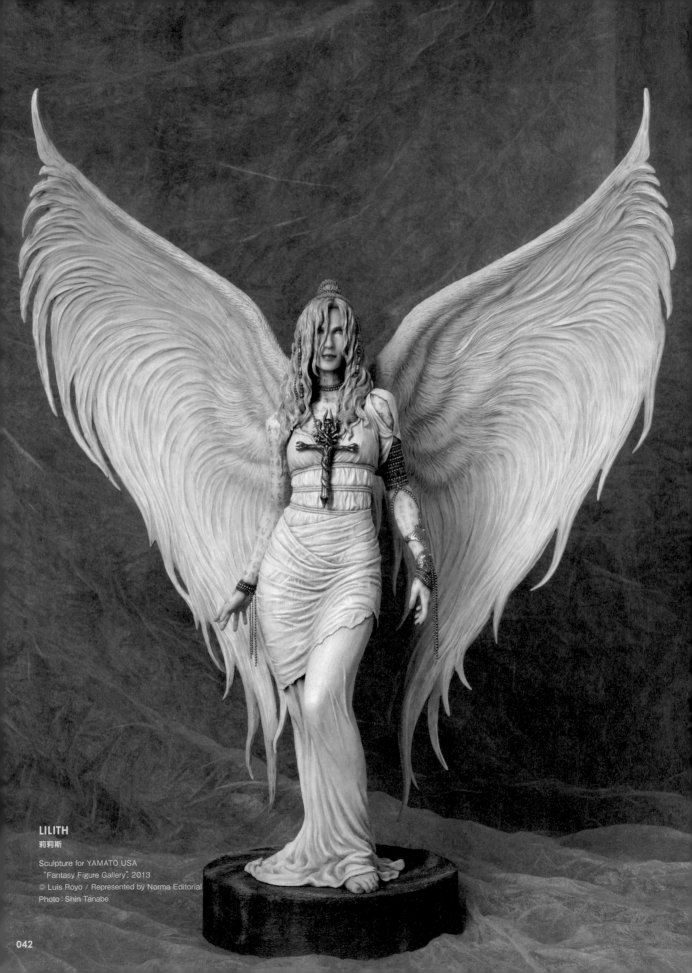

LILITH
莉莉斯

Sculpture for YAMATO USA
"Fantasy Figure Gallery", 2013
© Luis Royo / Represented by Norma Editorial
Photo : Shin Tanabe

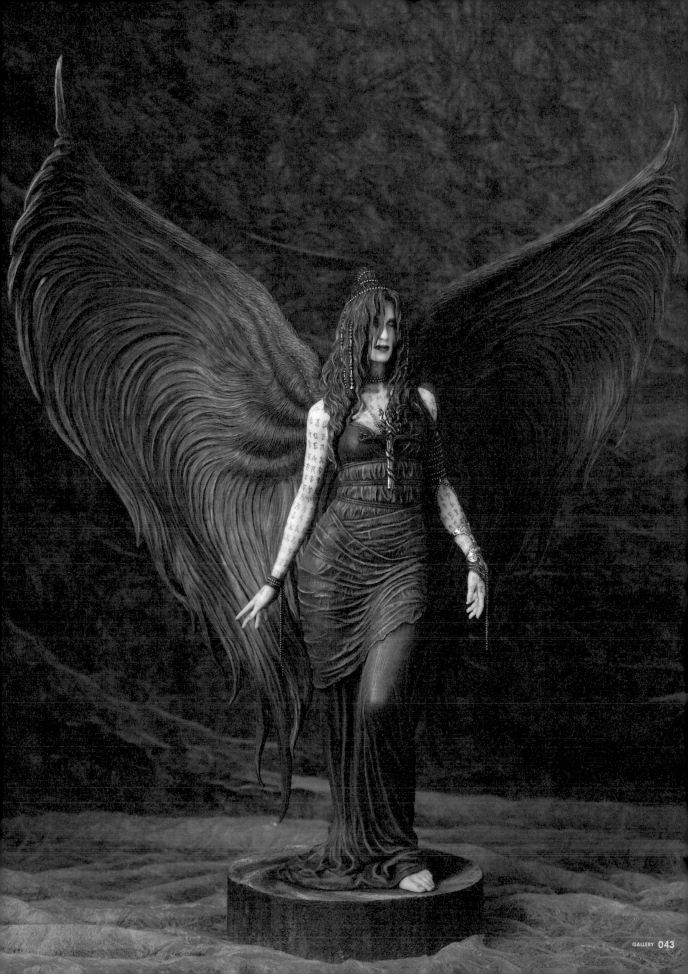

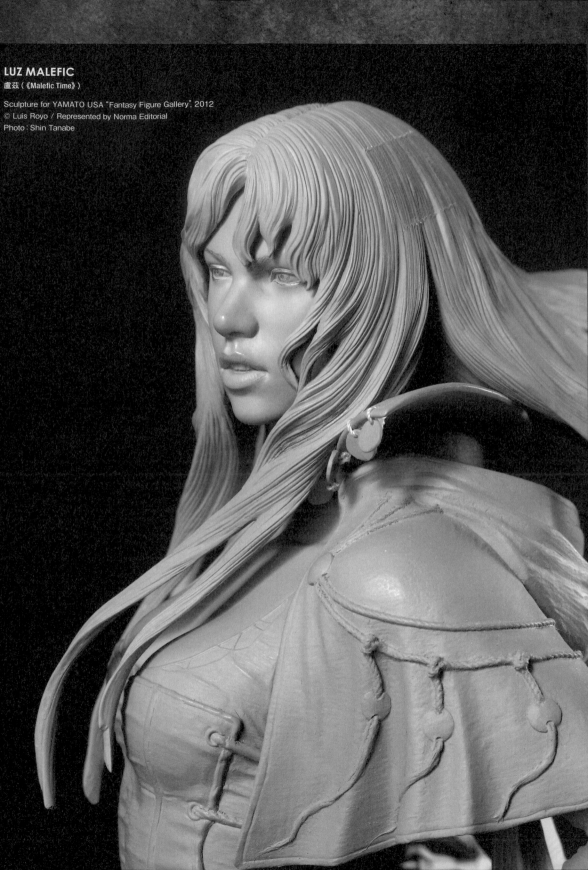

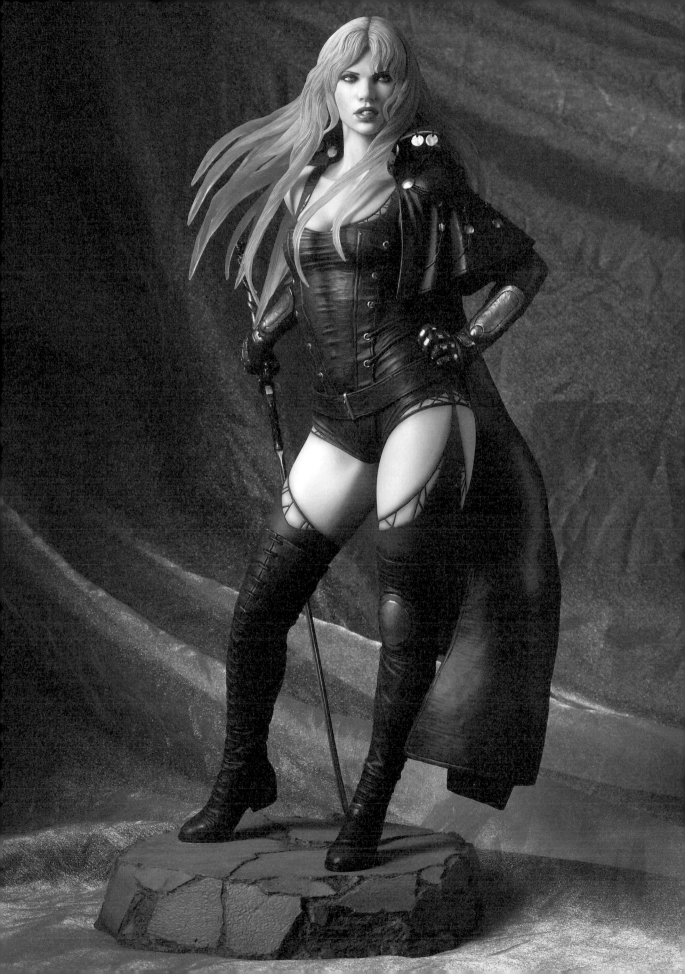

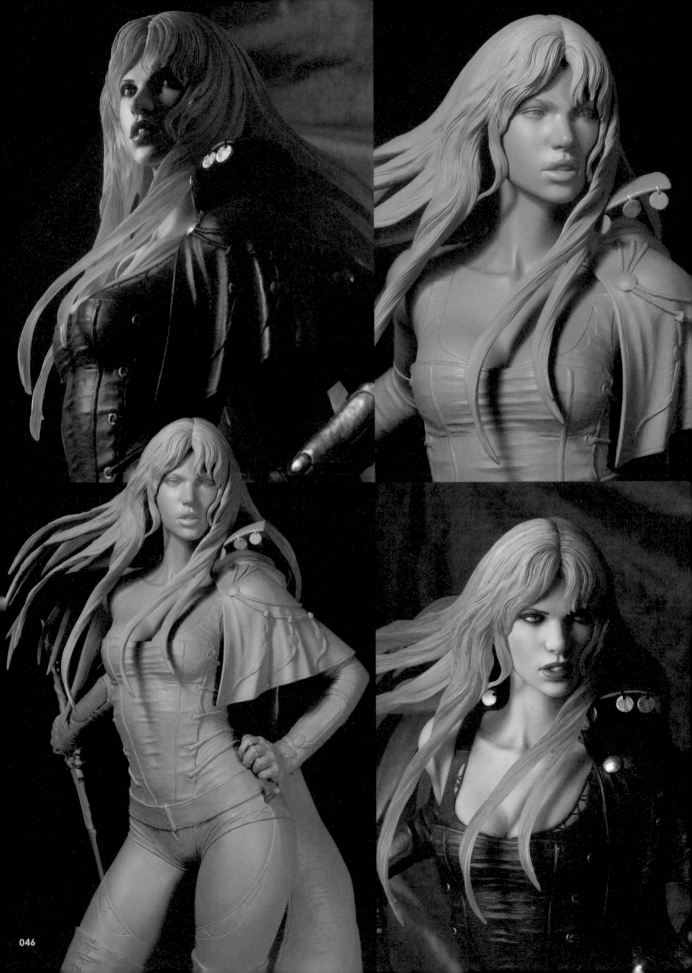

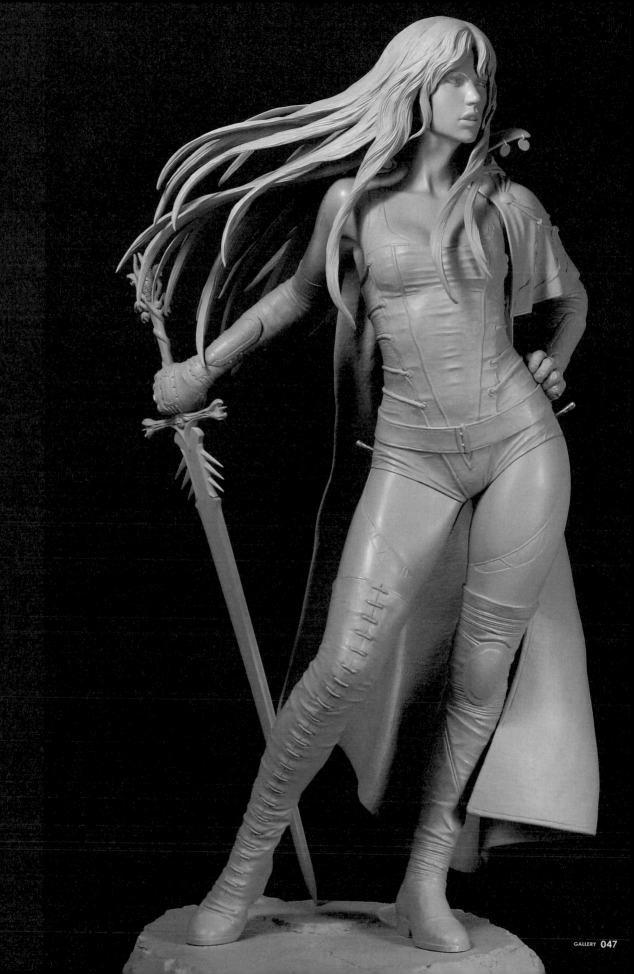

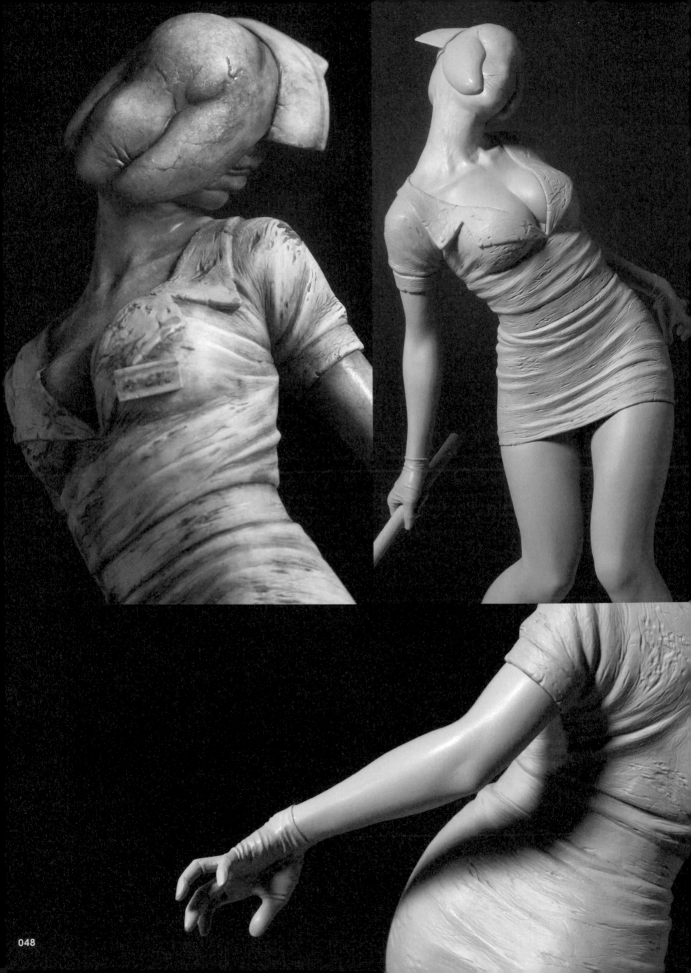

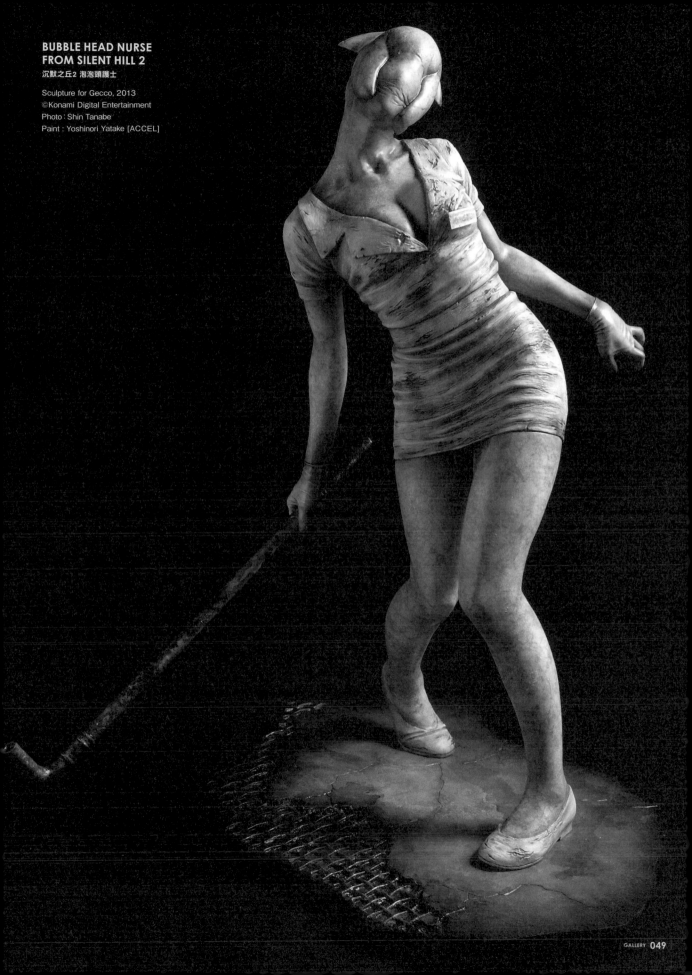

BUBBLE HEAD NURSE
FROM SILENT HILL 2
沉默之丘2 泡泡頭護士

Sculpture for Gecco, 2013
©Konami Digital Entertainment
Photo : Shin Tanabe
Paint : Yoshinori Yatake [ACCEL]

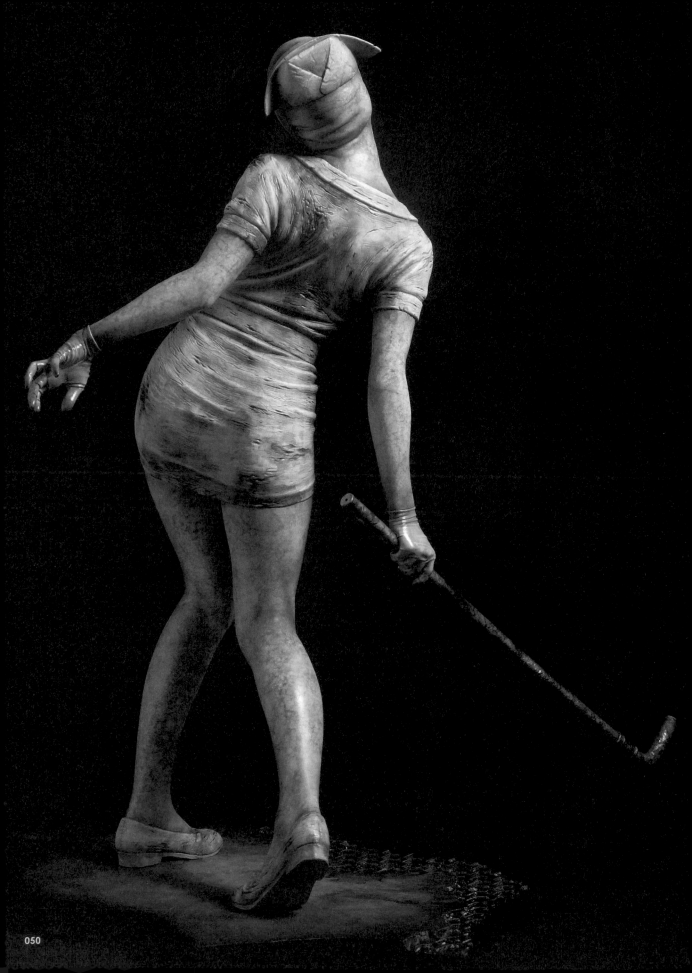

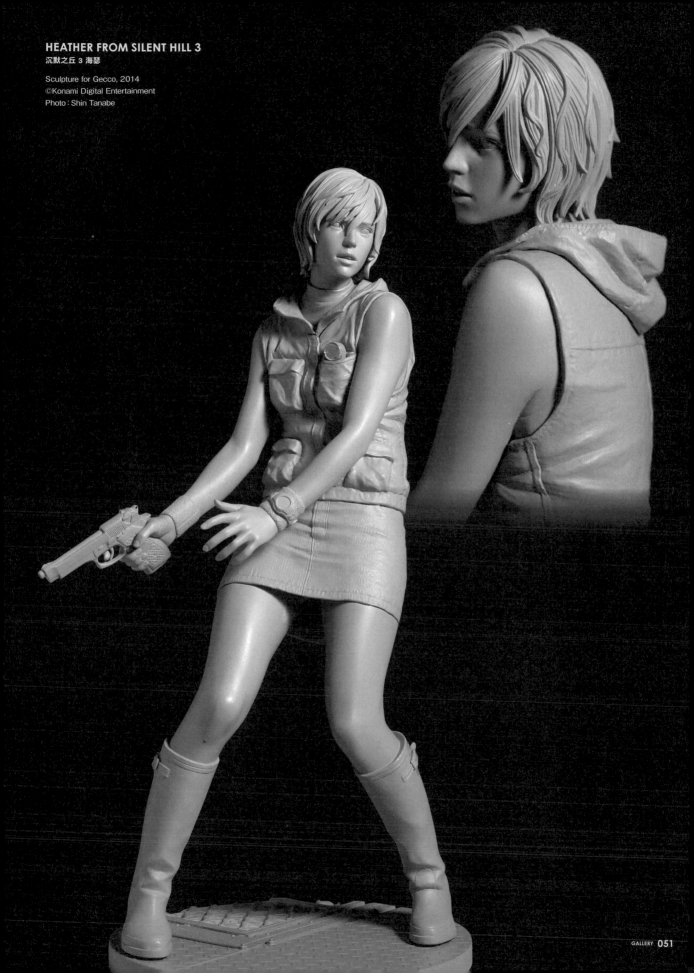

HEATHER FROM SILENT HILL 3
沈默之丘 3 海瑟

Sculpture for Gecco, 2014
©Konami Digital Entertainment
Photo：Shin Tanabe

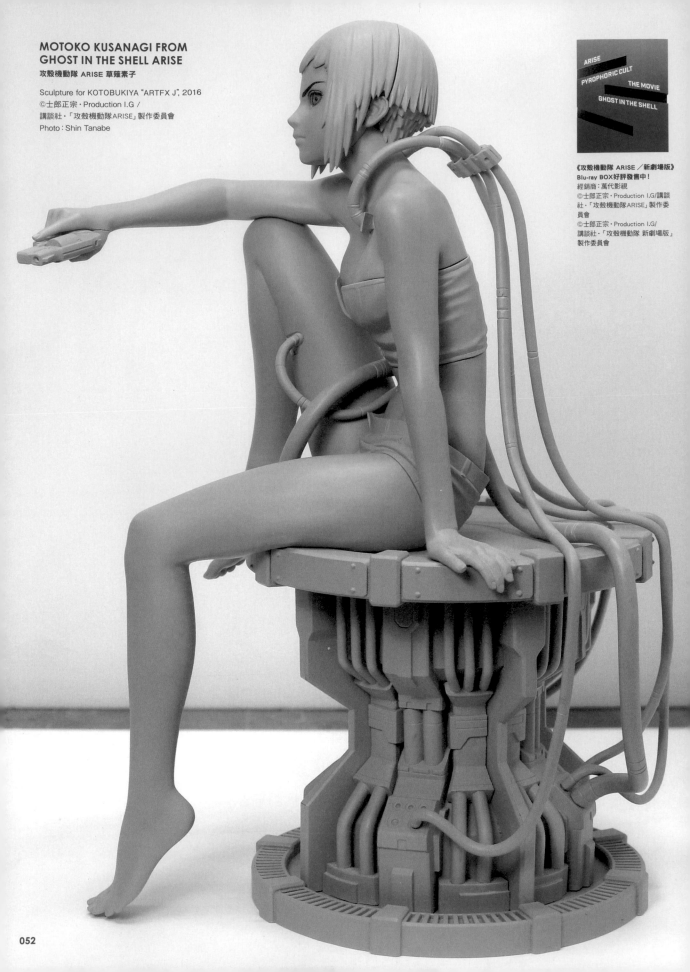

MOTOKO KUSANAGI FROM GHOST IN THE SHELL ARISE

攻殻機動隊 ARISE 草薙素子

Sculpture for KOTOBUKIYA "ARTFX J", 2016
©士郎正宗・Production I.G ／
講談社・「攻殻機動隊ARISE」製作委員會
Photo：Shin Tanabe

ARISE
PYROPHORIC CULT
THE MOVIE
GHOST IN THE SHELL

《攻殻機動隊 ARISE／新劇場版》
Blu-ray BOX好評發售中！
經銷商：萬代影視
©士郎正宗・Production I.G/講談
社・「攻殻機動隊ARISE」製作委
員會
©士郎正宗・Production I.G/
講談社・「攻殻機動隊 新劇場版」
製作委員會

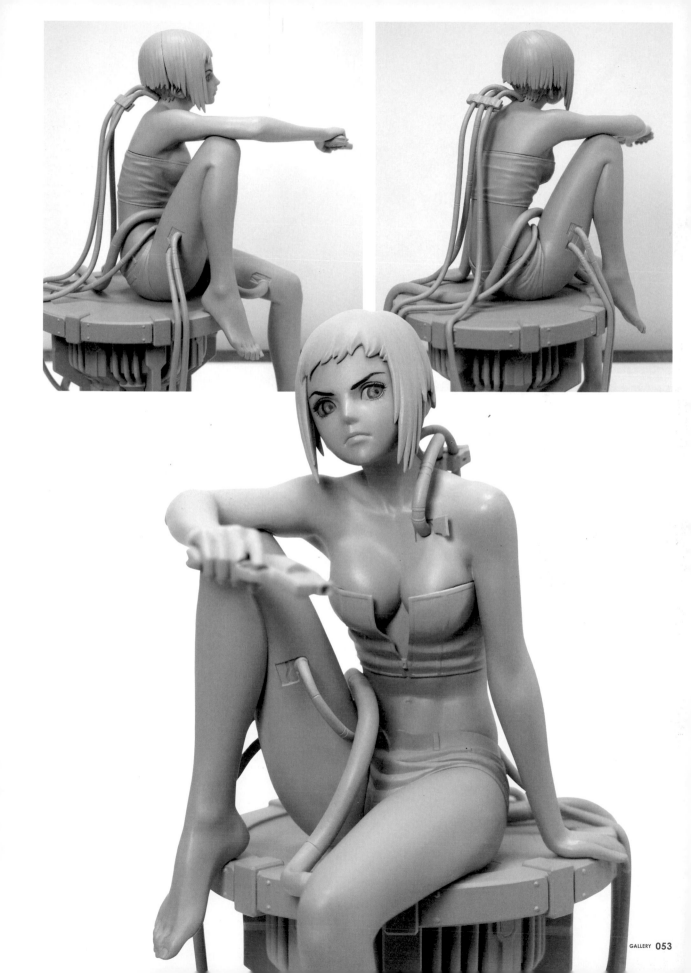

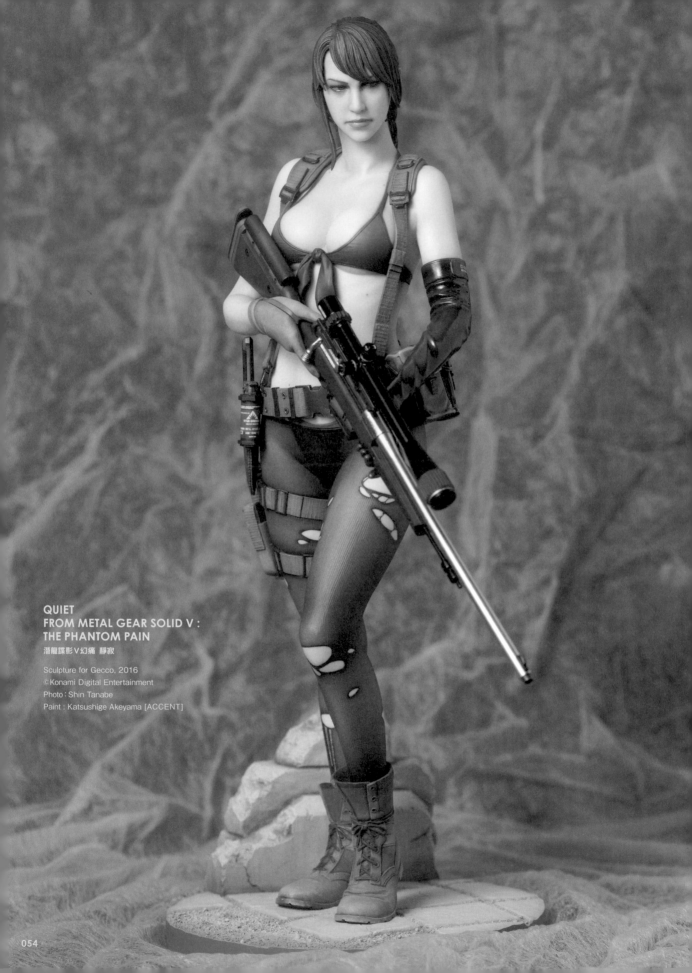

QUIET
FROM METAL GEAR SOLID V :
THE PHANTOM PAIN
潛龍諜影V幻痛 靜寂

Sculpture for Gecco, 2016
©Konami Digital Entertainment
Photo : Shin Tanabe
Paint : Katsushige Akeyama [ACCENT]

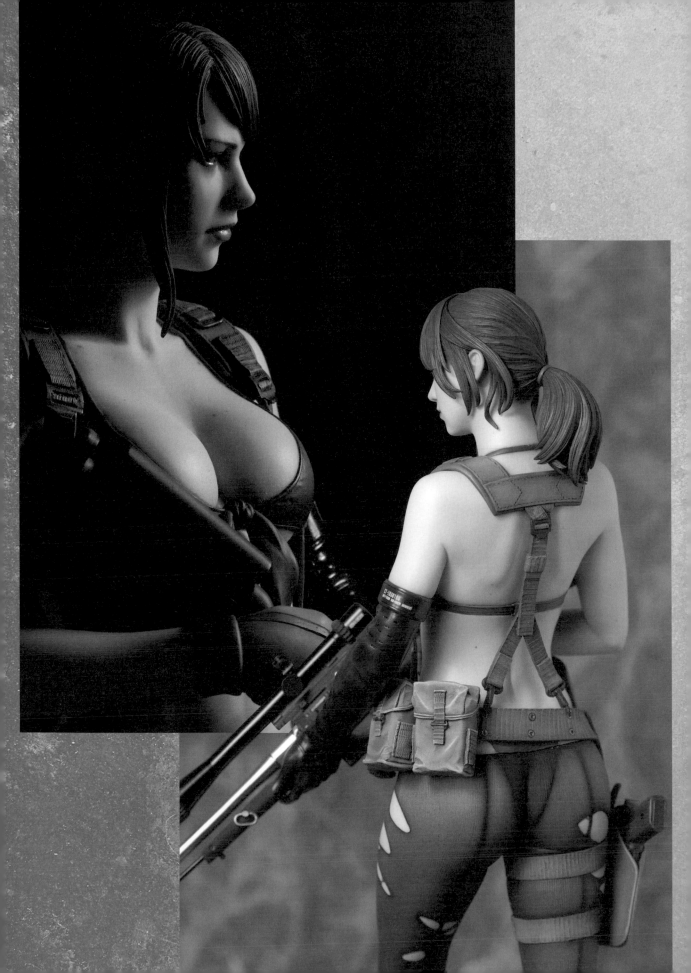

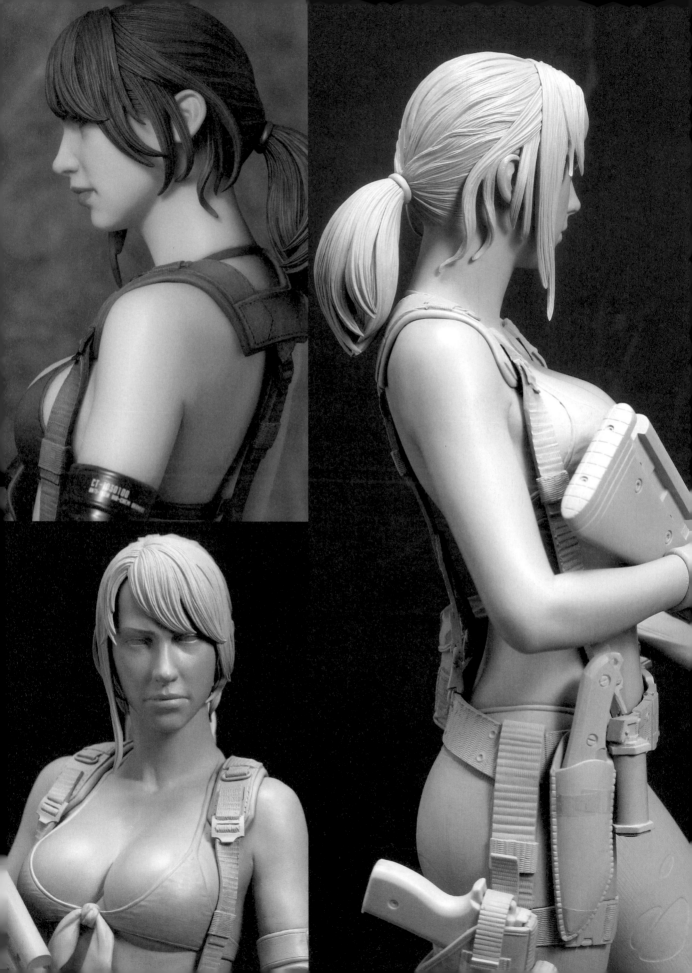

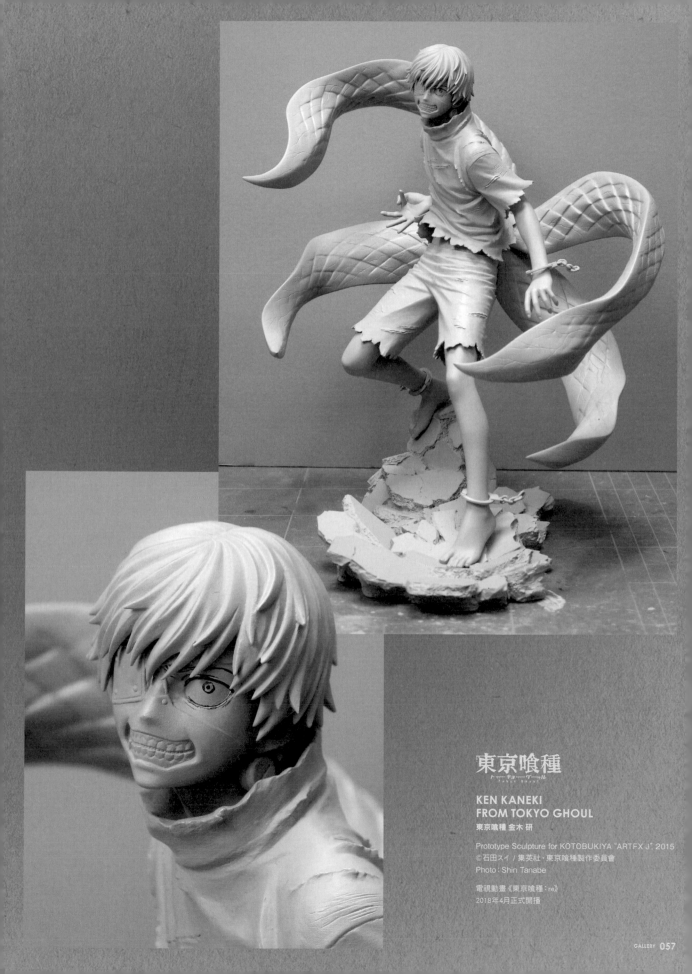

東京喰種
トーキョーグール

KEN KANEKI
FROM TOKYO GHOUL
東京喰種 金木 研

Prototype Sculpture for KOTOBUKIYA "ARTFX J", 2015
© 石田スイ / 集英社・東京喰種製作委員會
Photo：Shin Tanabe

電視動畫《東京喰種：re》
2018年4月正式開播

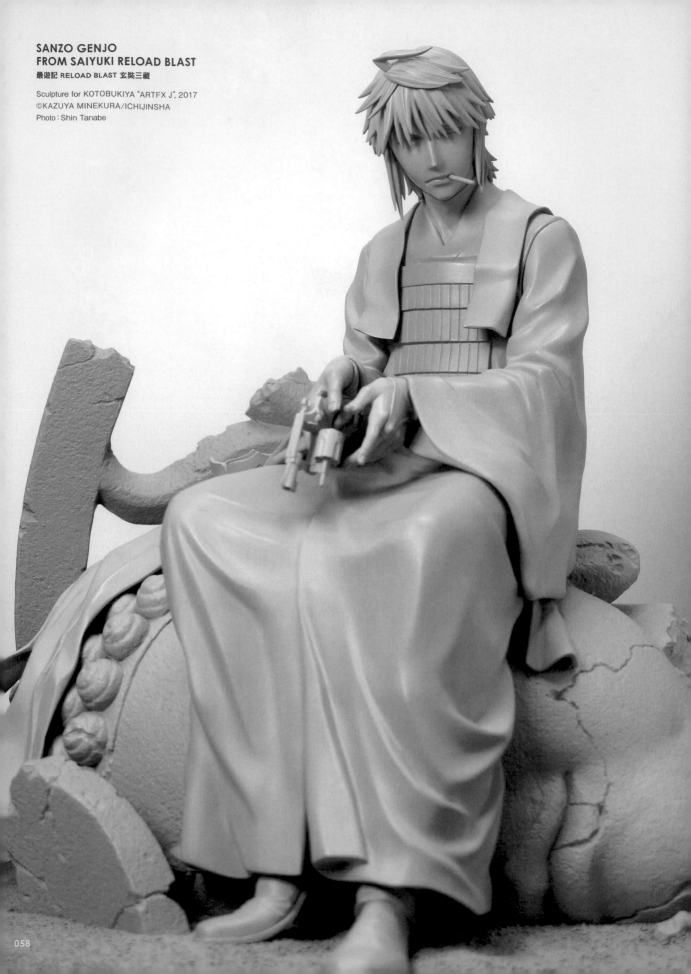

SANZO GENJO
FROM SAIYUKI RELOAD BLAST
最遊記 RELOAD BLAST 玄奘三藏

Sculpture for KOTOBUKIYA "ARTFX J", 2017
©KAZUYA MINEKURA/ICHIJINSHA
Photo : Shin Tanabe

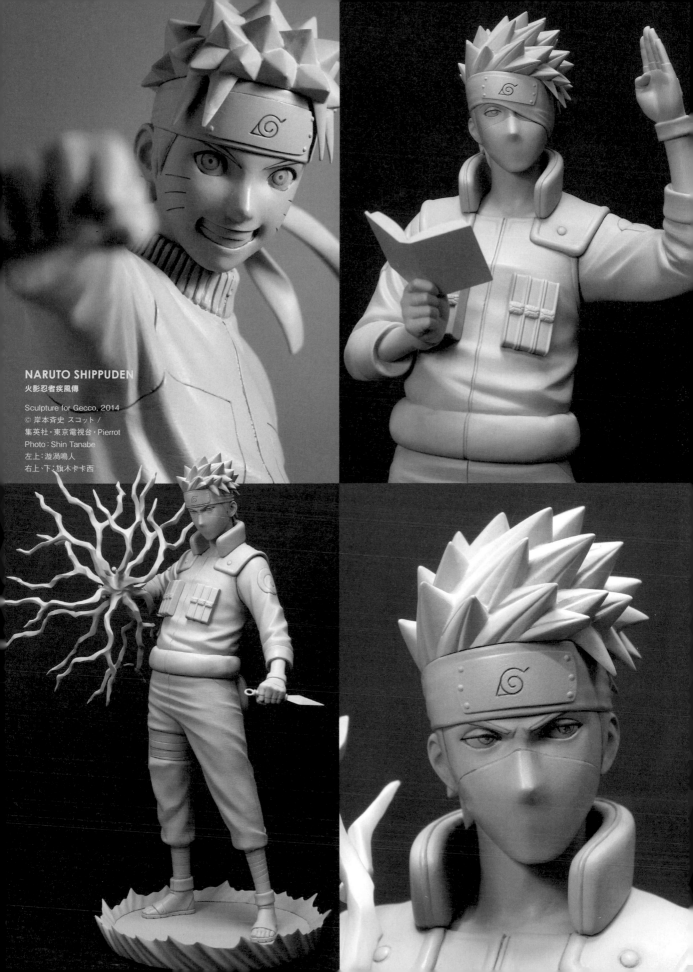

NARUTO SHIPPUDEN
火影忍者疾風傳

Sculpture for Gecco, 2014
© 岸本斉史 スコット /
集英社・東京電視台・Pierrot
Photo : Shin Tanabe
左上：漩渦鳴人
右上・下：旗木卡卡西

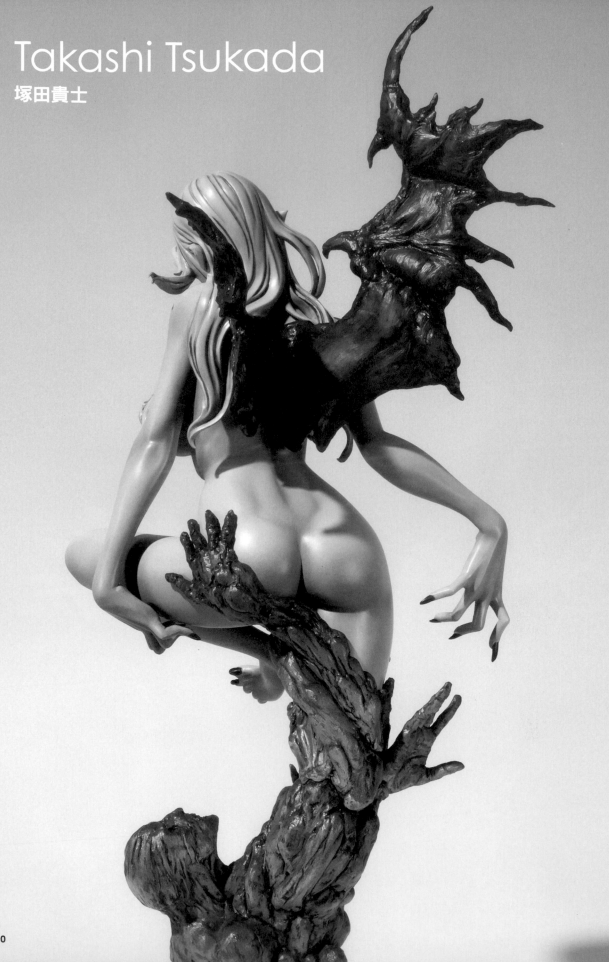

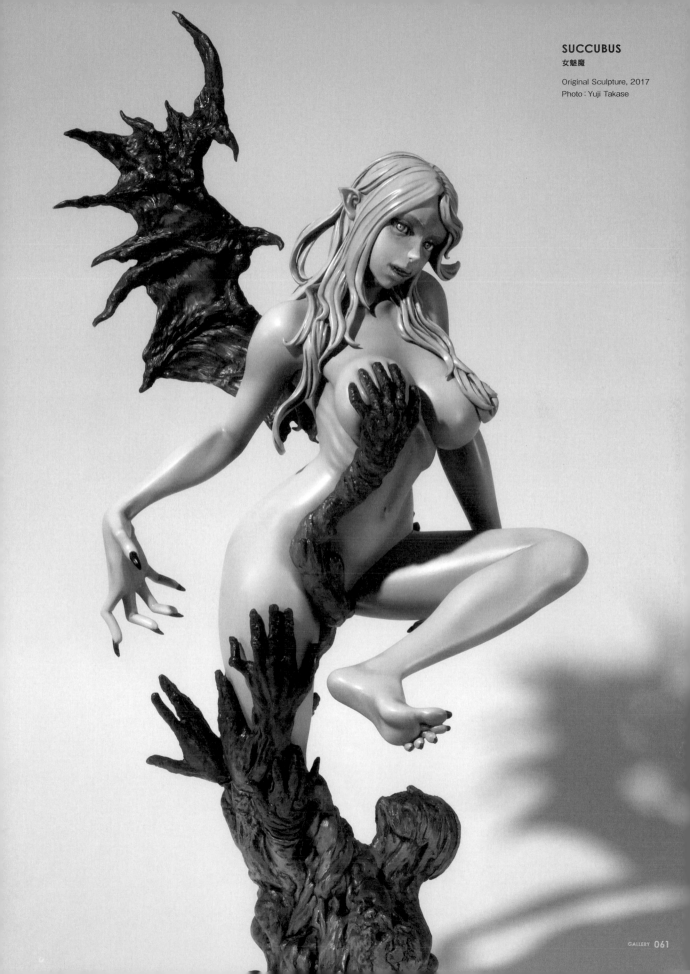

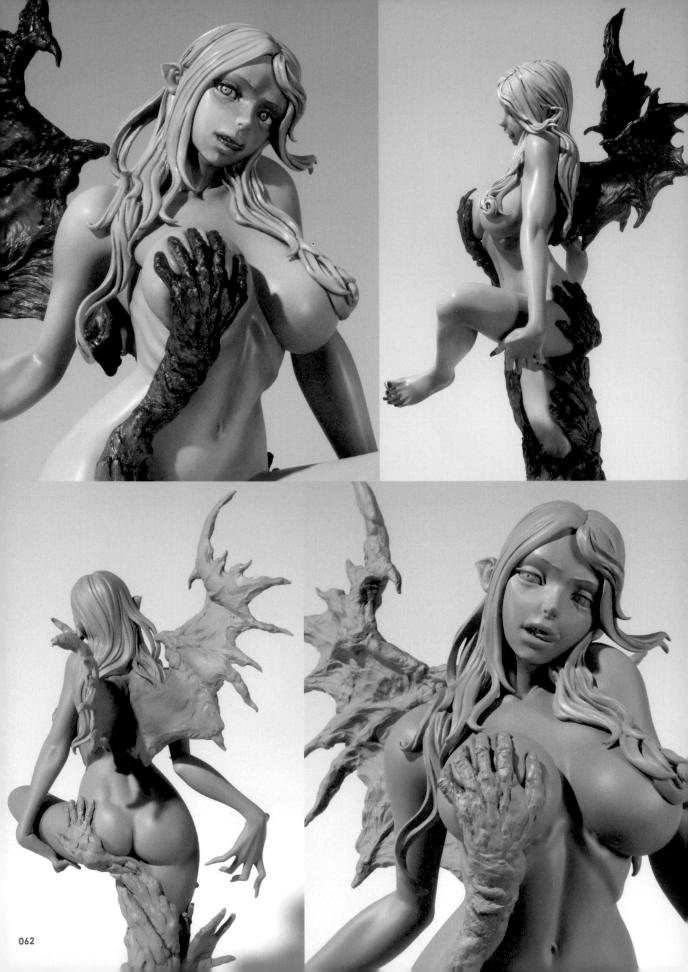

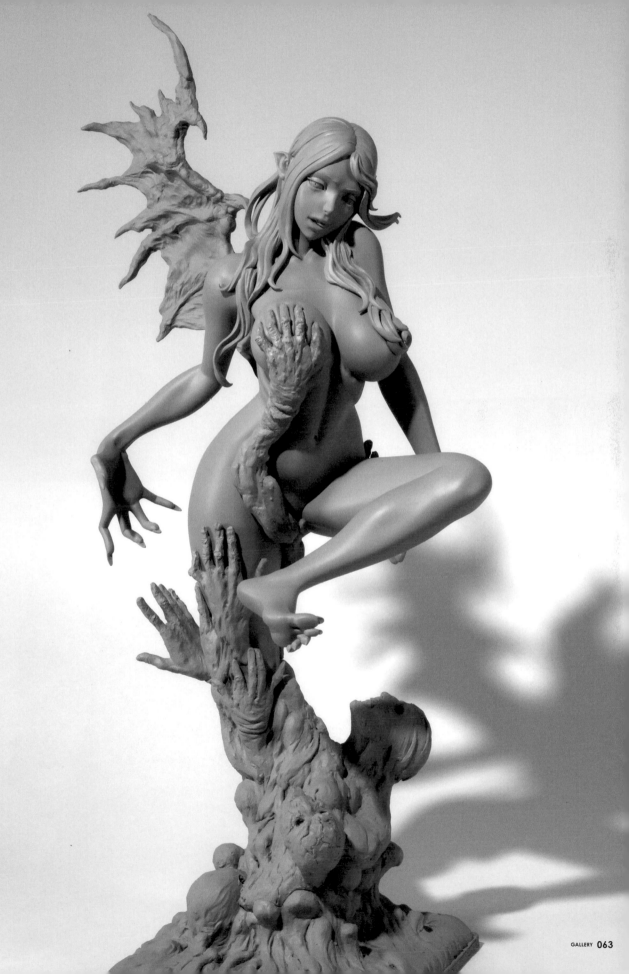

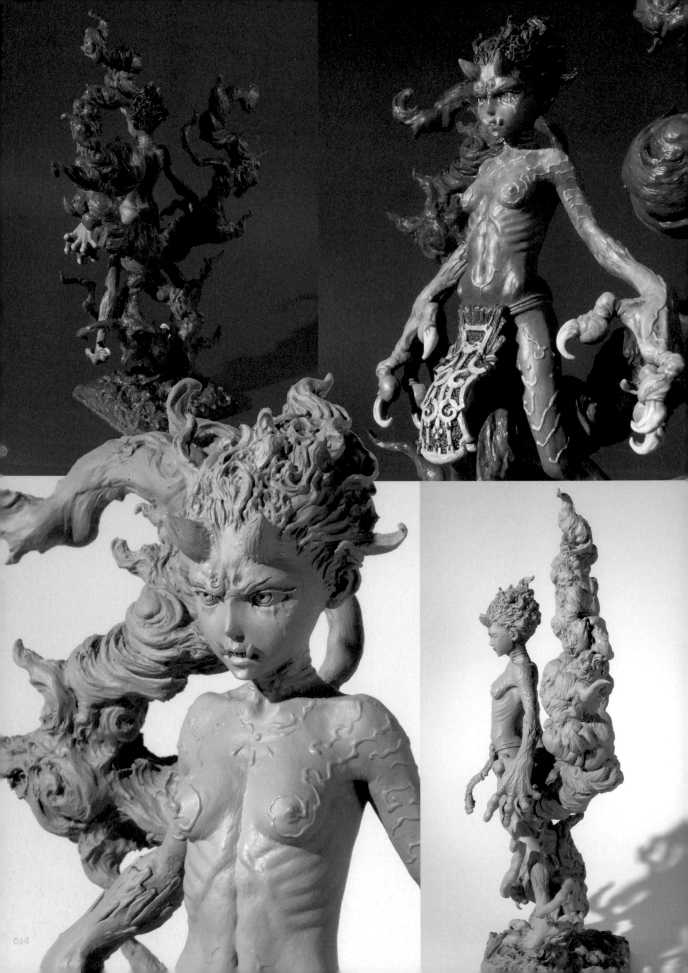

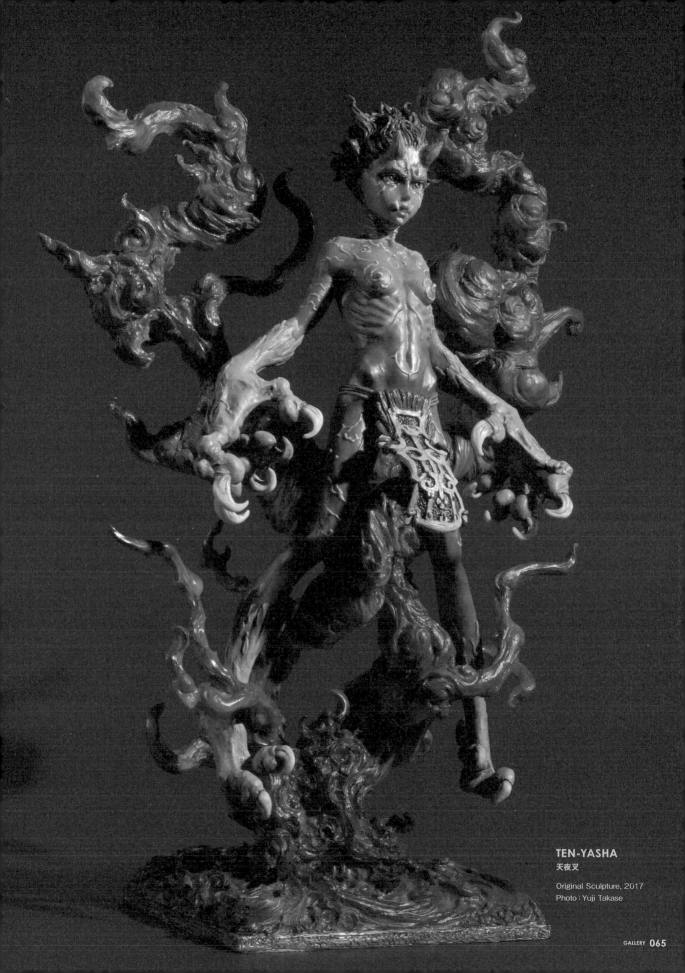

TEN-YASHA
天夜叉

Original Sculpture, 2017
Photo : Yuji Takase

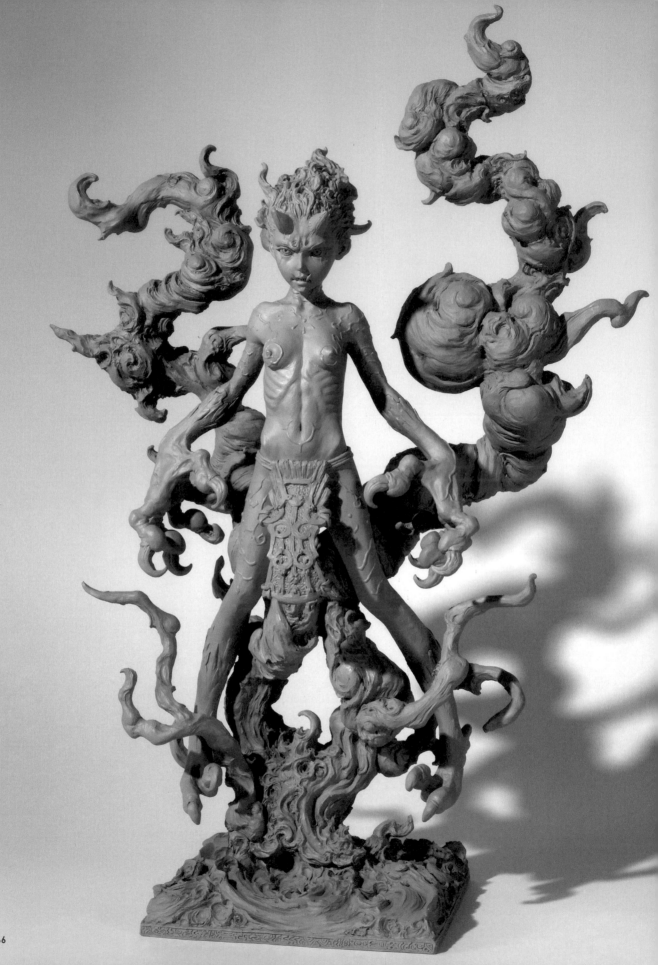

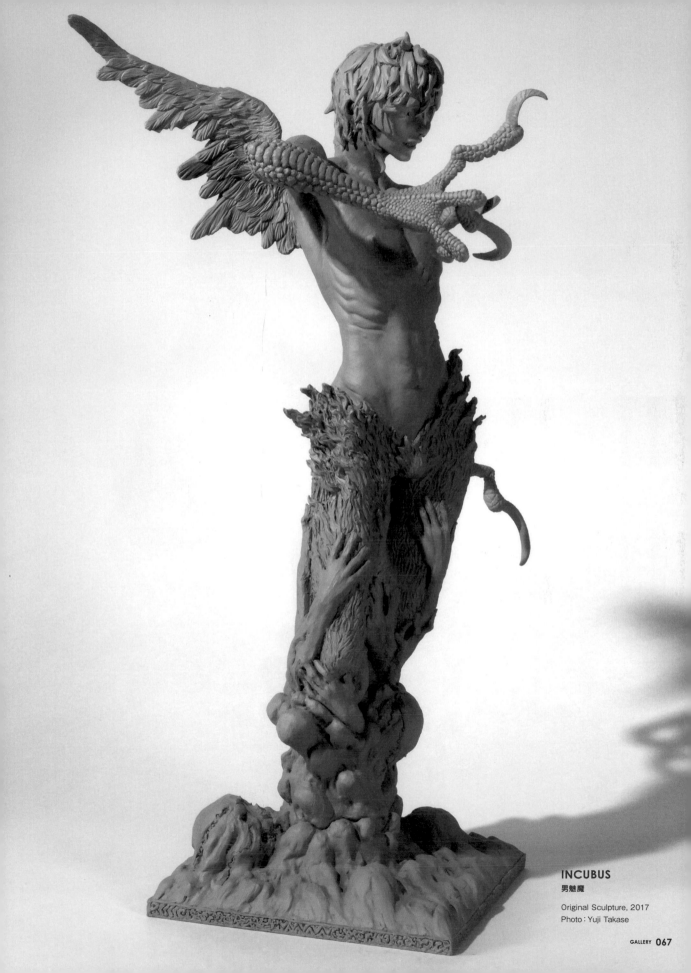

INCUBUS
男魅魔

Original Sculpture, 2017
Photo : Yuji Takase

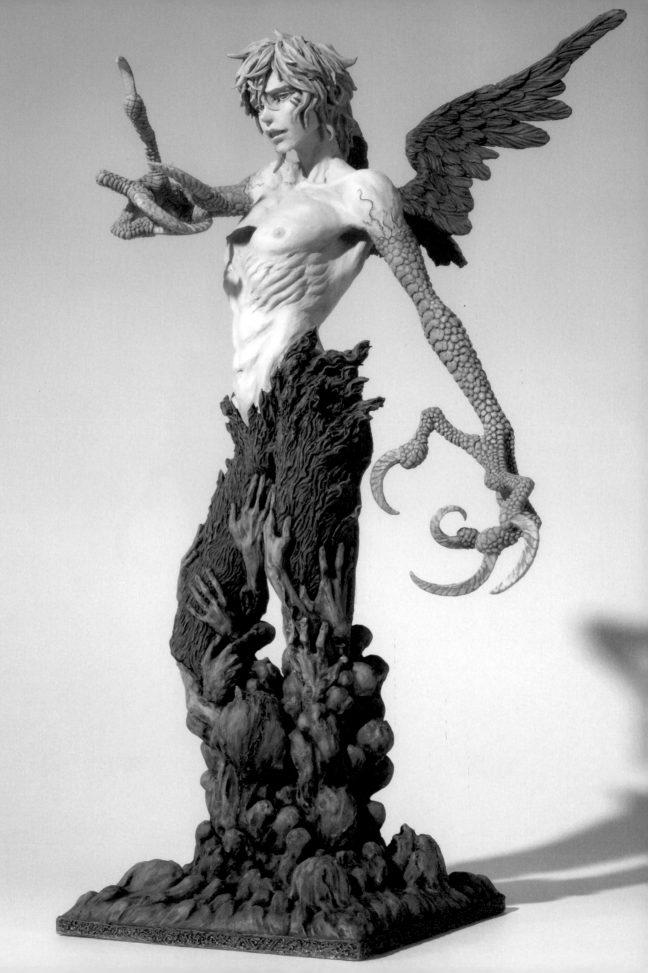

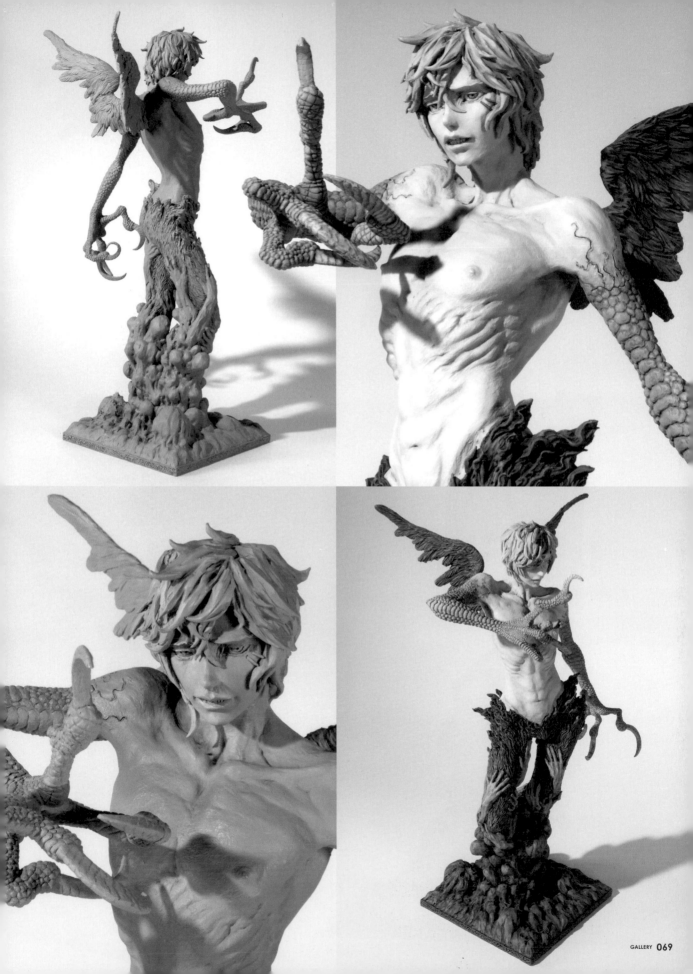

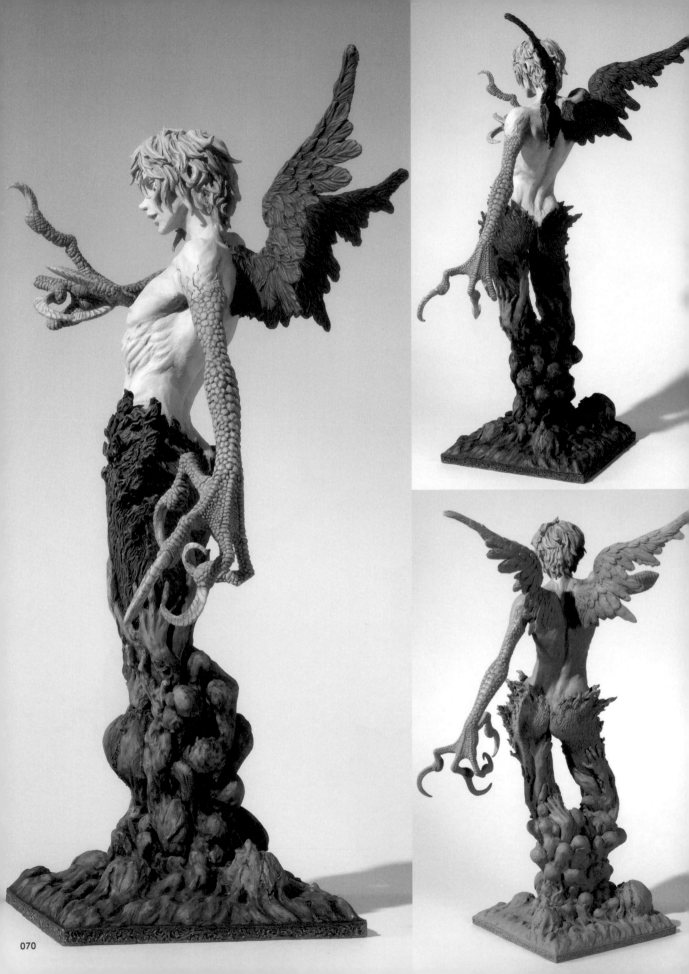

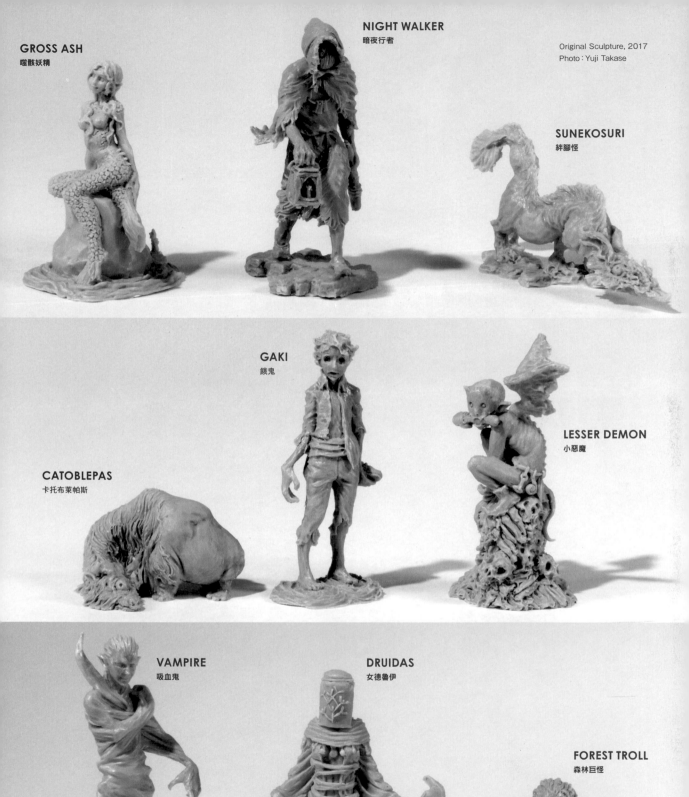

GROSS ASH
噎骸妖精

NIGHT WALKER
暗夜行者

Original Sculpture, 2017
Photo : Yuji Takase

SUNEKOSURI
絆腳怪

GAKI
餓鬼

LESSER DEMON
小惡魔

CATOBLEPAS
卡托布萊帕斯

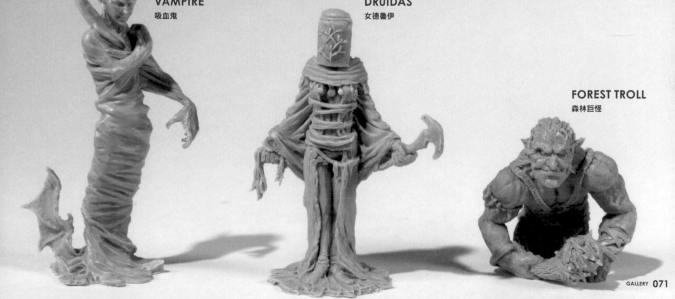

VAMPIRE
吸血鬼

DRUIDAS
女德魯伊

FOREST TROLL
森林巨怪

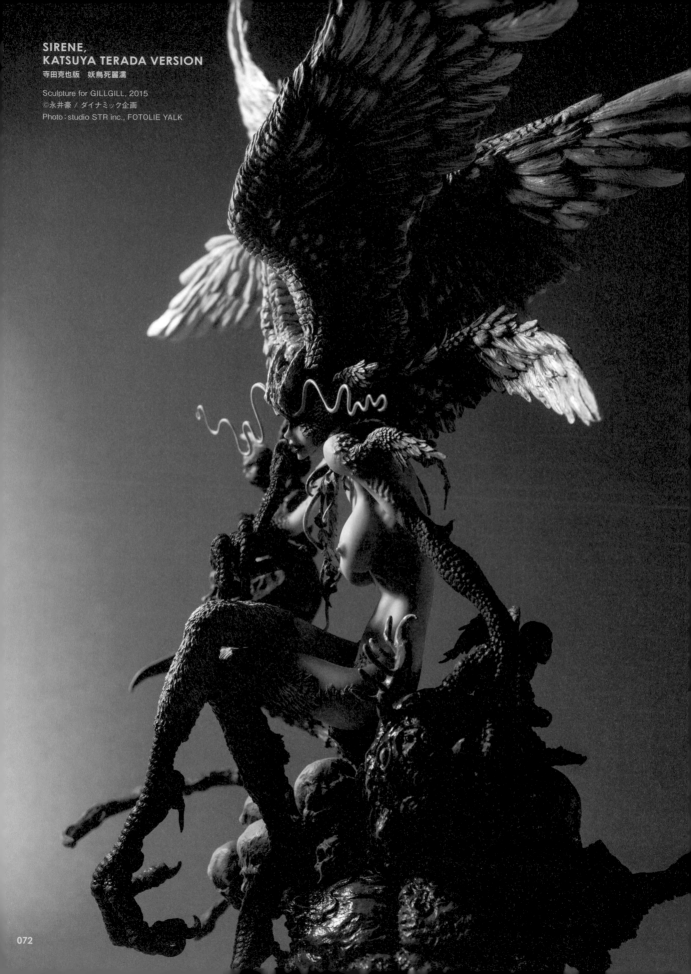

SIRENE,
KATSUYA TERADA VERSION
寺田克也版　妖鳥死麗濡

Sculpture for GILLGILL, 2015
©永井豪 / ダイナミック企画
Photo：studio STR inc., FOTOLIE YALK

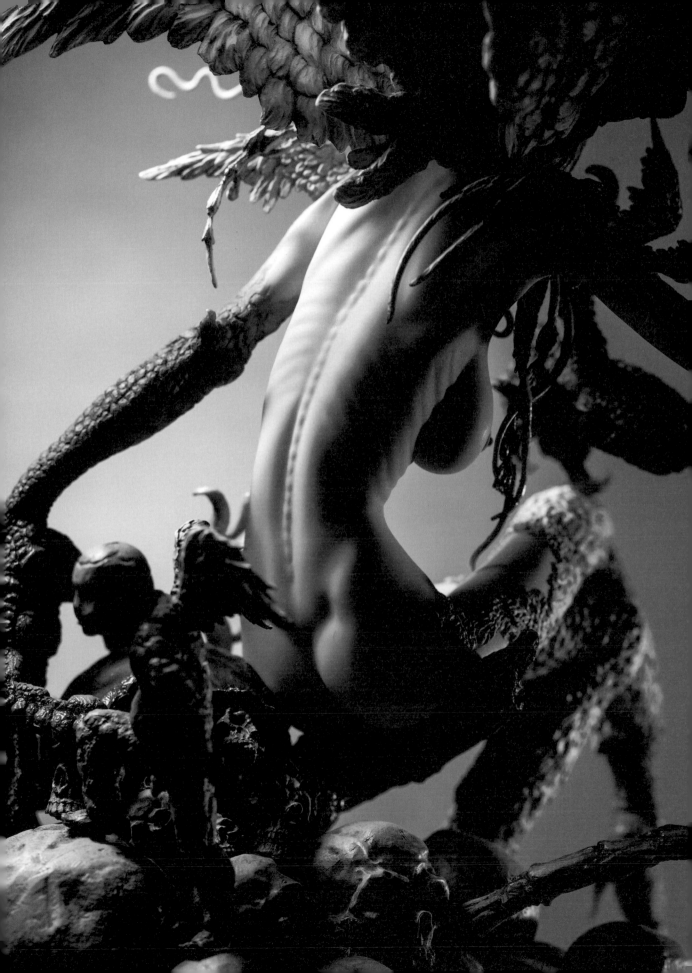

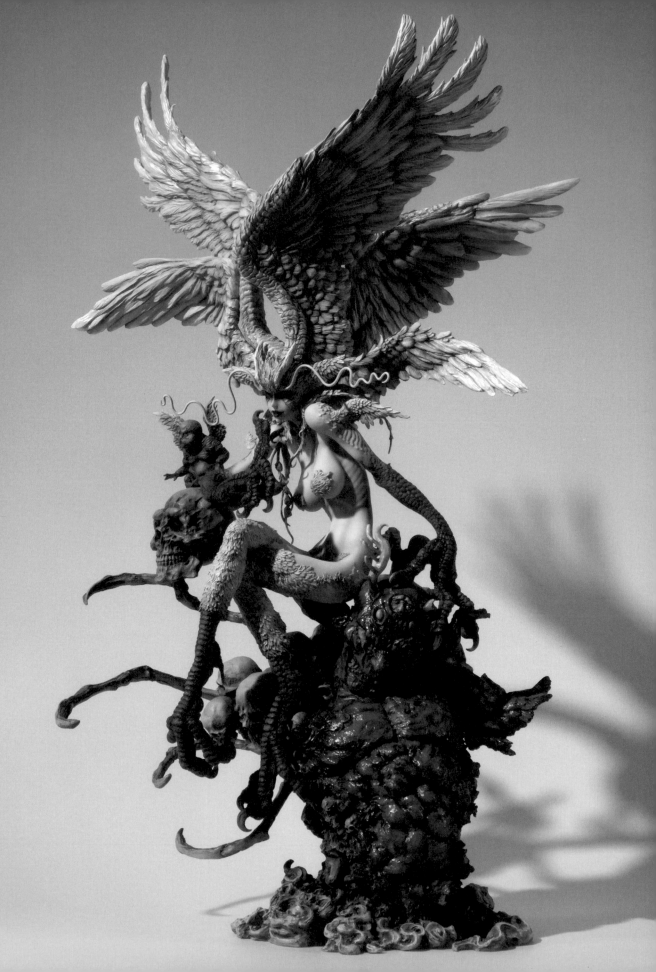

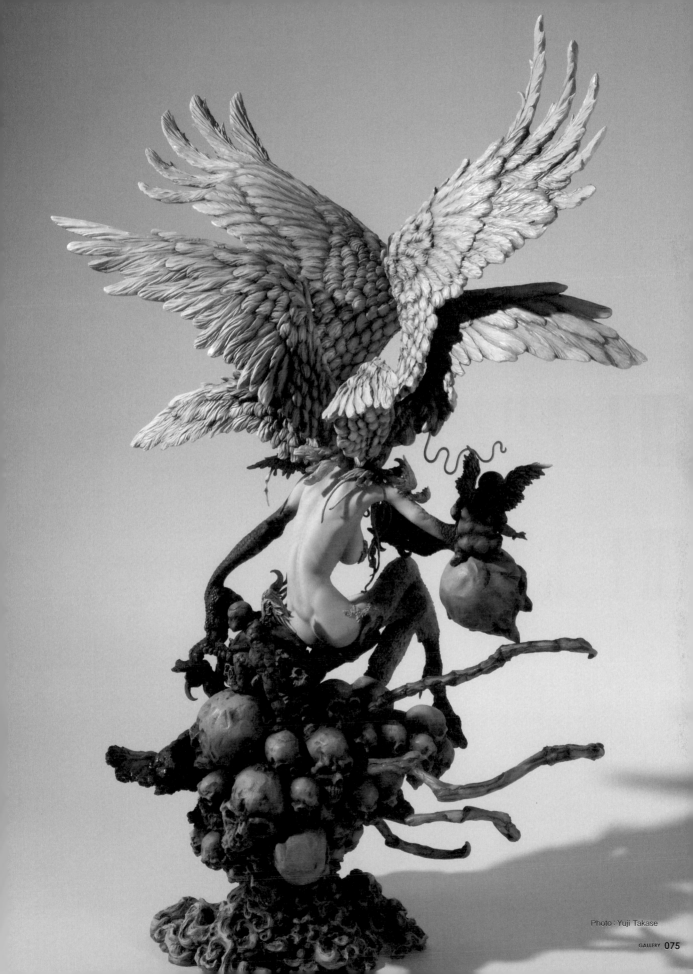

Photo : Yuji Takase

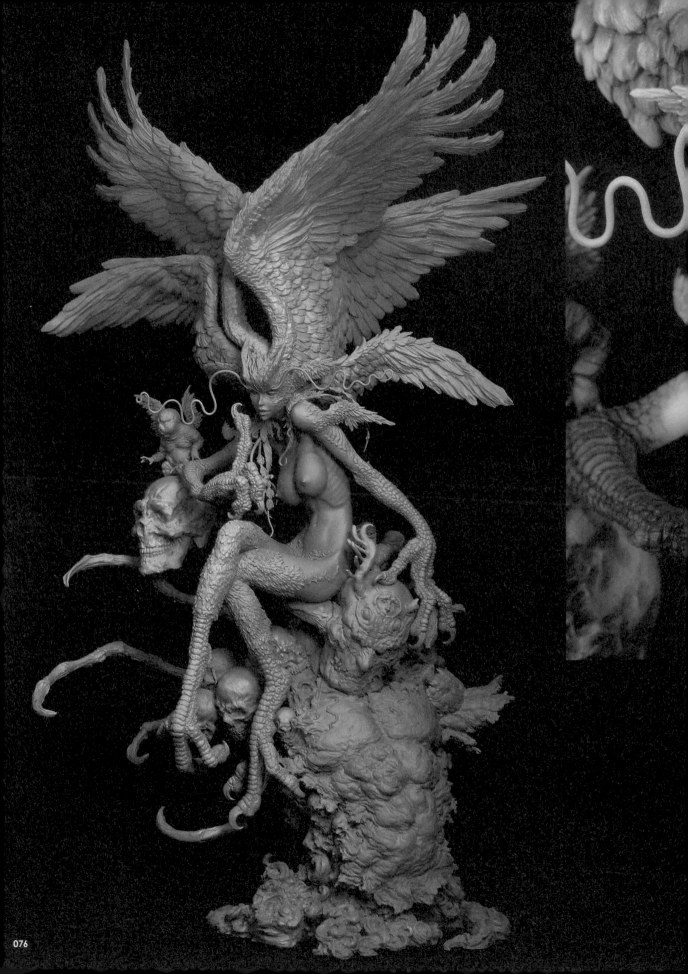

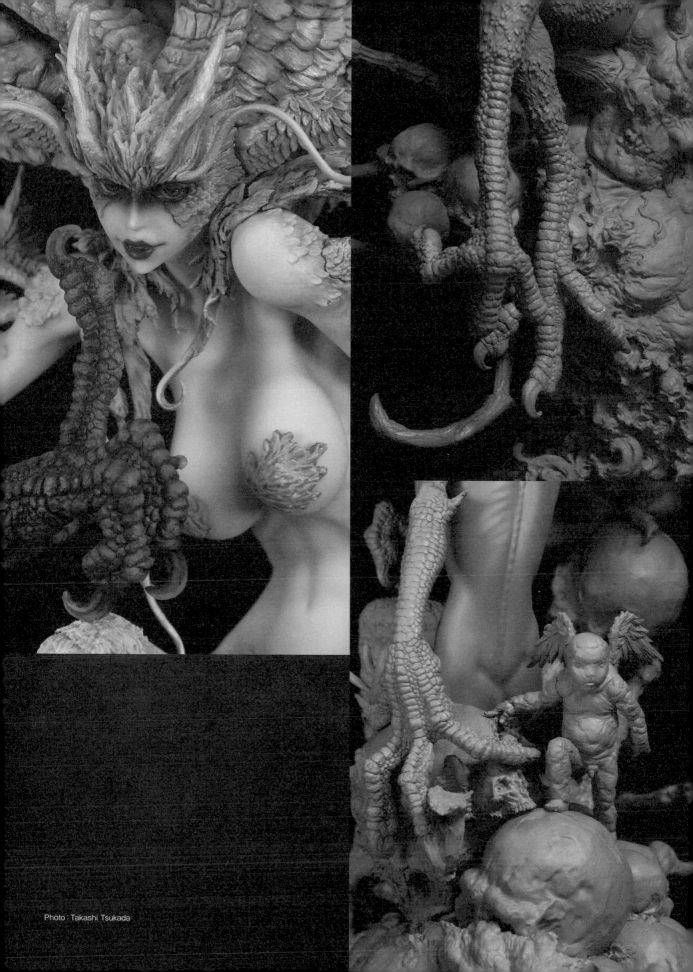

Photo : Takashi Tsukada

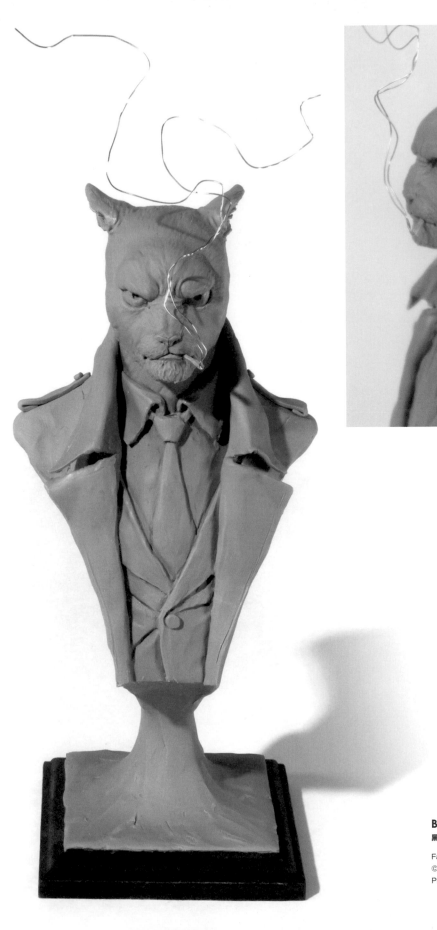
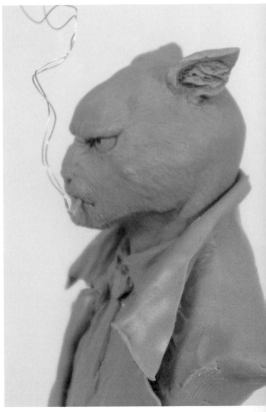

BLACKSAD
黑貓偵探

Fan Art, 2016
© Guarnido – Díaz Canales / Dargaud
Photo：Yuji Takase, Takashi Tsukada

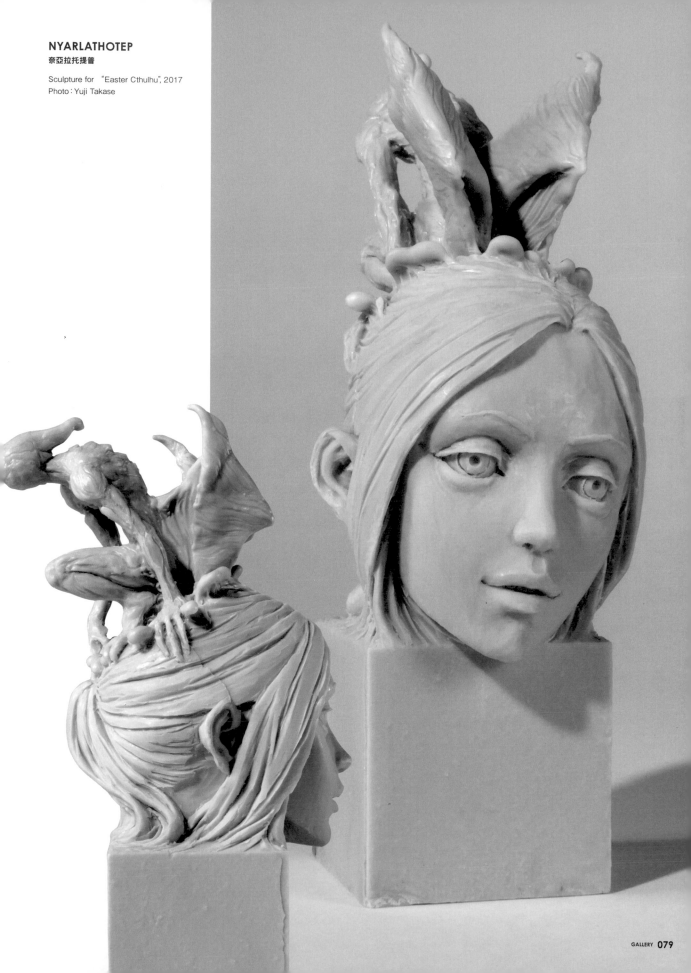

NYARLATHOTEP
奈亞拉托提普

Sculpture for "Easter Cthulhu", 2017
Photo：Yuji Takase

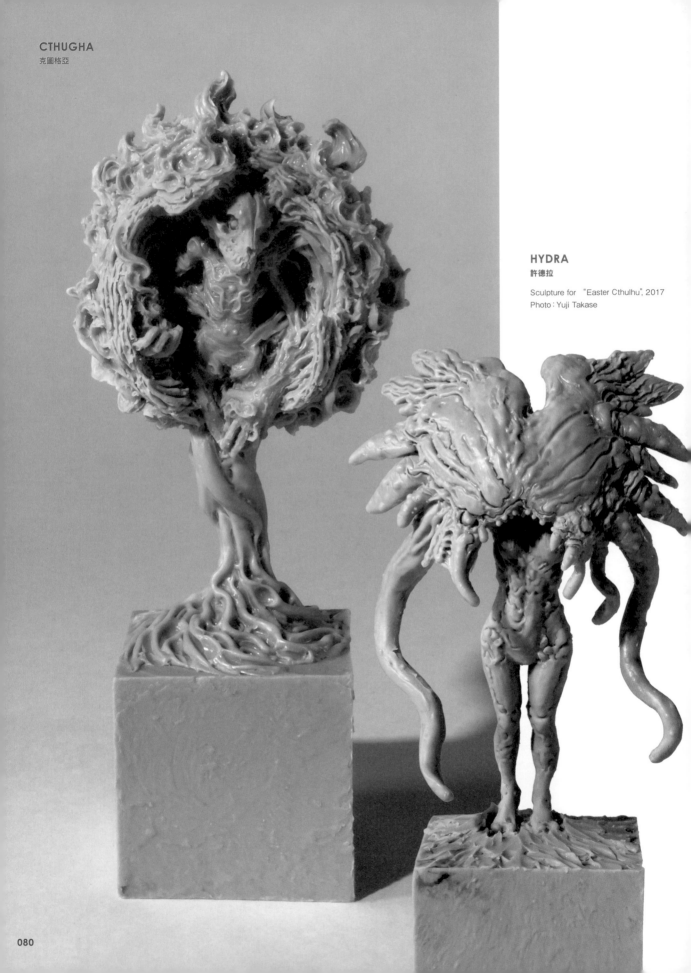

CTHUGHA
克圖格亞

HYDRA
許德拉

Sculpture for "Easter Cthulhu", 2017
Photo：Yuji Takase

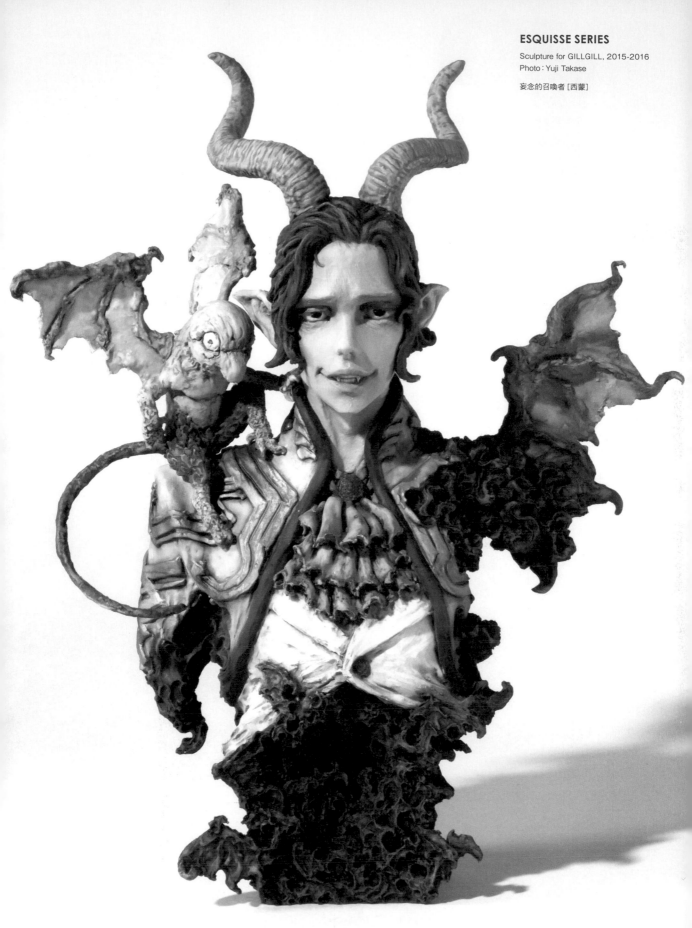

ESQUISSE SERIES
Sculpture for GILLGILL, 2015-2016
Photo : Yuji Takase

妄念的召喚者 [西蒙]

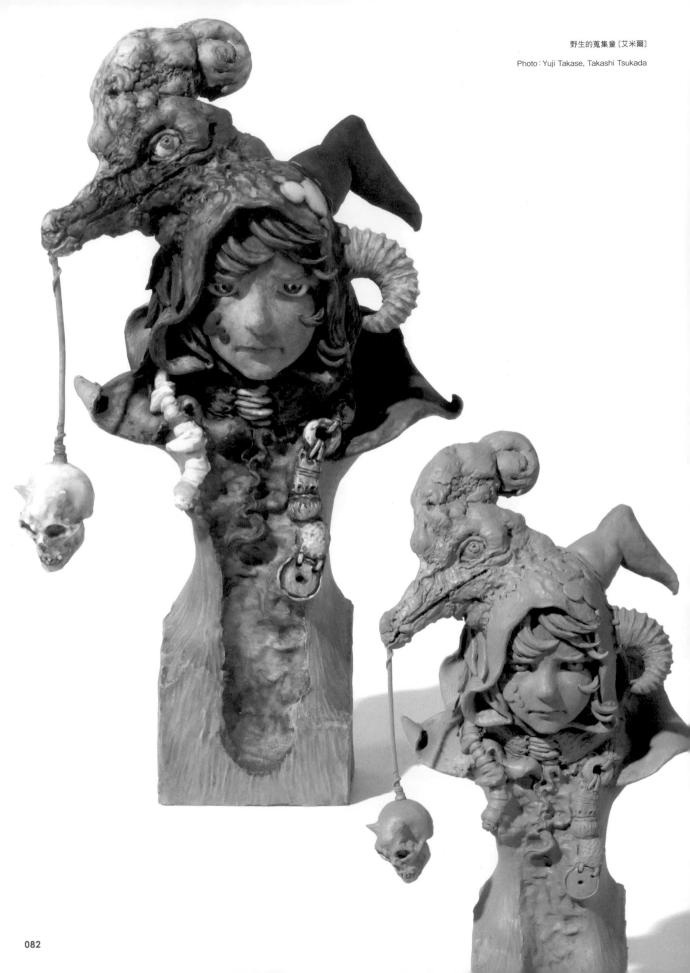

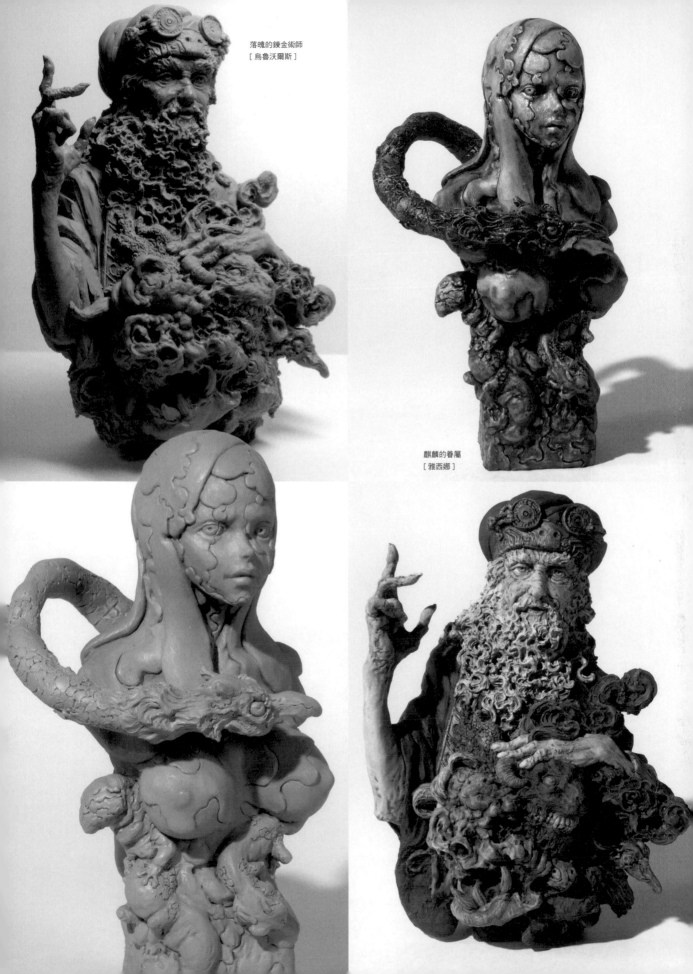

落魄的錬金術師
[烏魯沃爾斯]

麒麟的眷屬
[雅西娜]

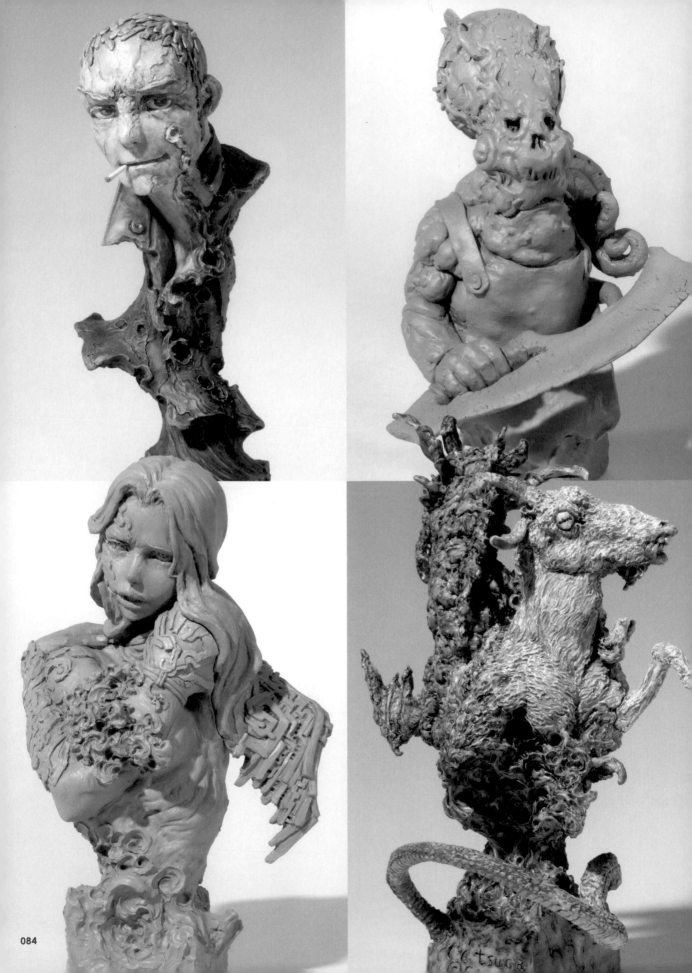

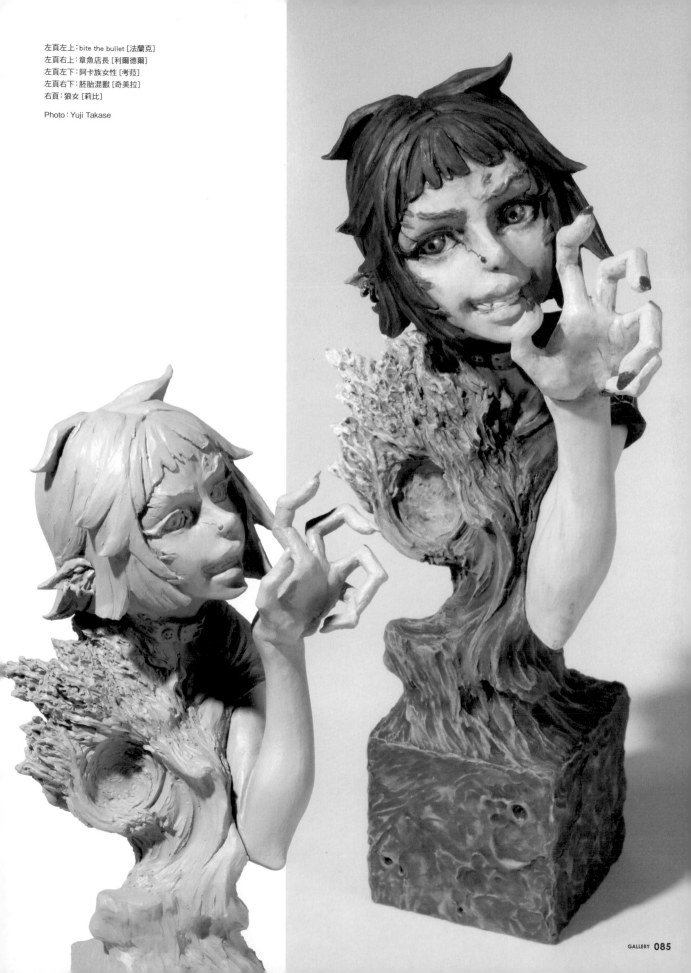

左頁左上：bite the bullet [法蘭克]
左頁右上：章魚店長 [利爾德爾]
左頁左下：阿卡族女性 [考菈]
左頁右下：胚胎混獸 [奇美拉]
右頁：狼女 [莉比]

Photo：Yuji Takase

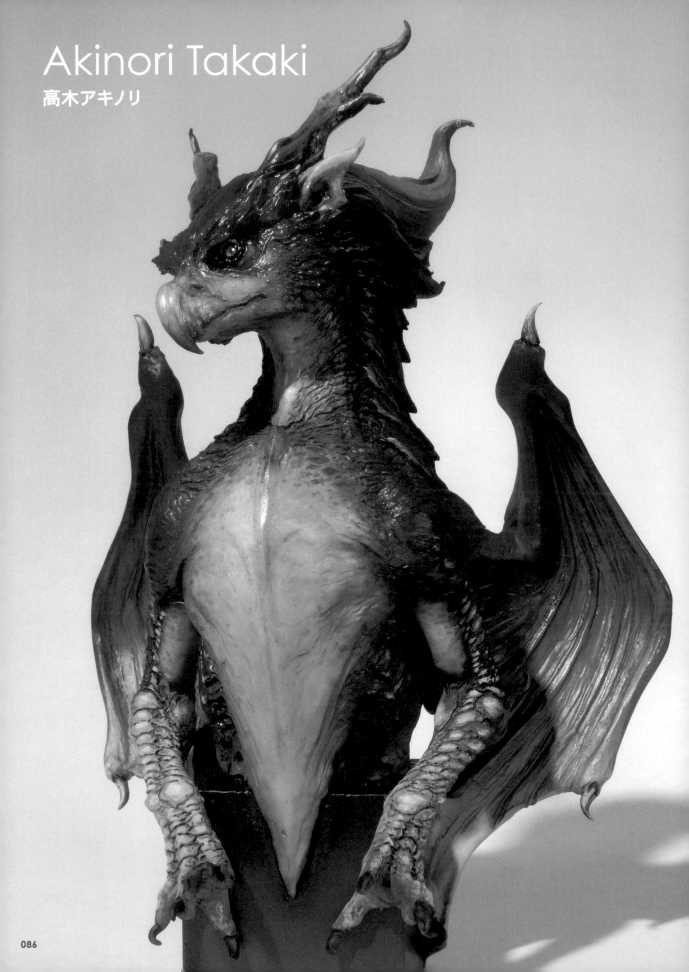

Akinori Takaki
高木アキノリ

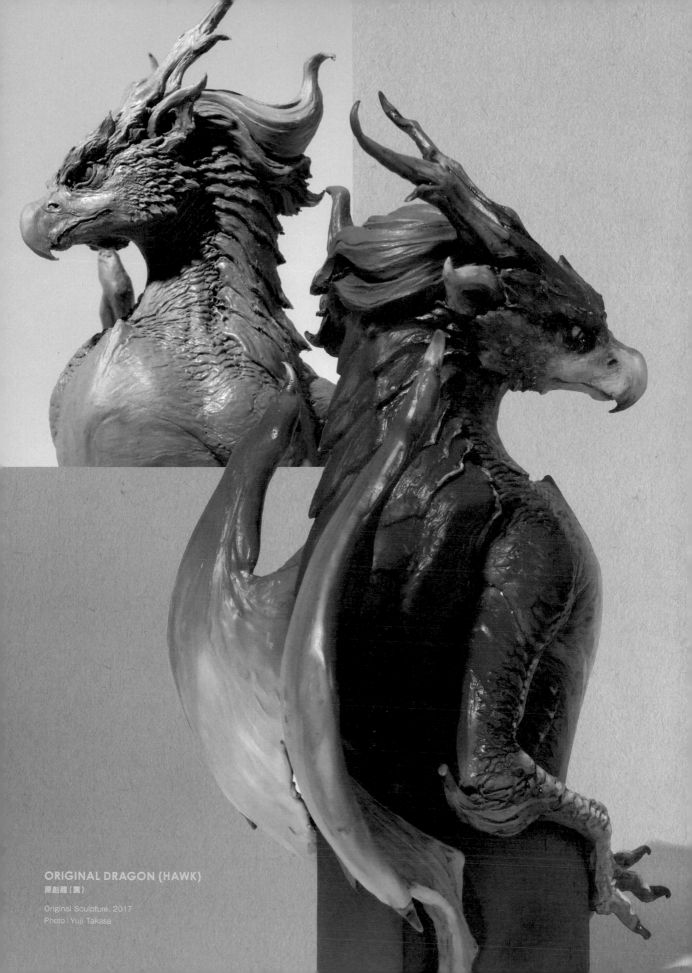

ORIGINAL DRAGON (HAWK)
原創龍（鷹）

Original Sculpture, 2017
Photo：Yuji Takase

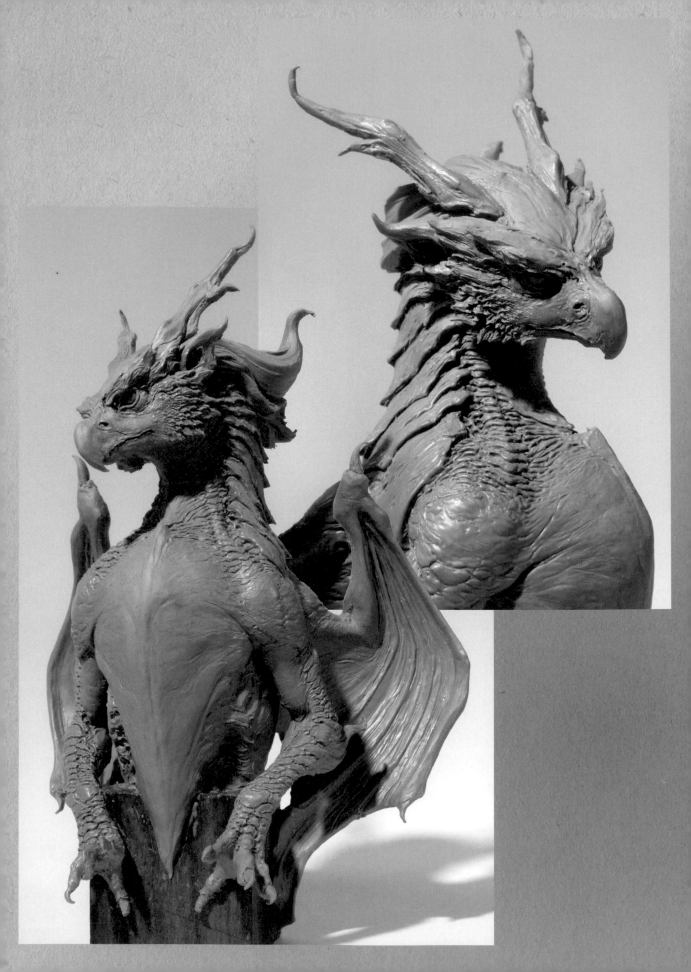

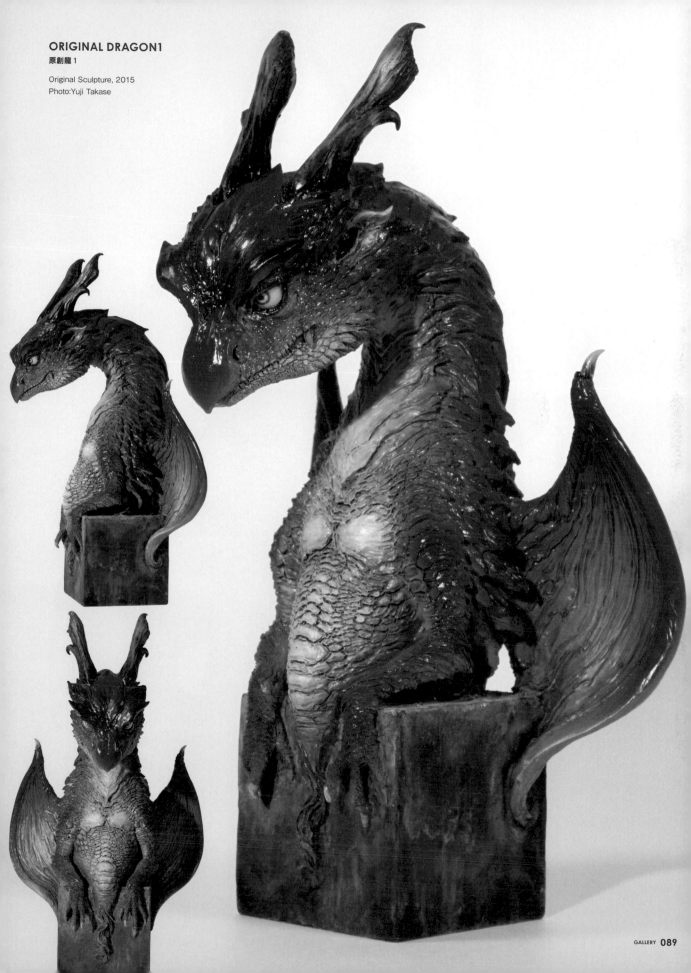

ORIGINAL DRAGON1
原創龍 1

Original Sculpture, 2015
Photo:Yuji Takase

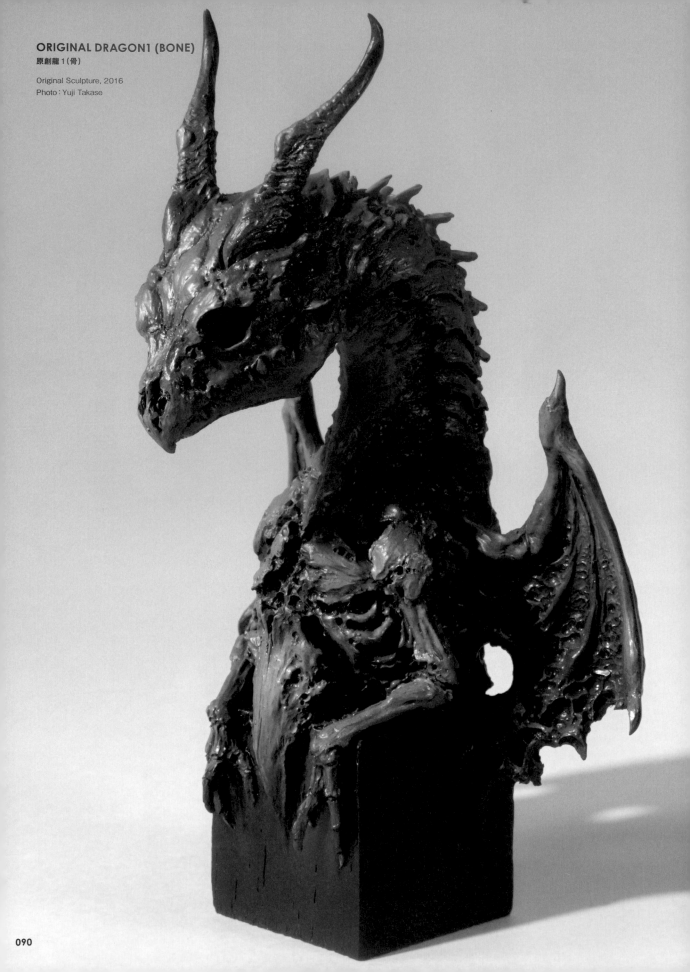

ORIGINAL DRAGON1 (BONE)
原創龍1（骨）

Original Sculpture, 2016
Photo : Yuji Takase

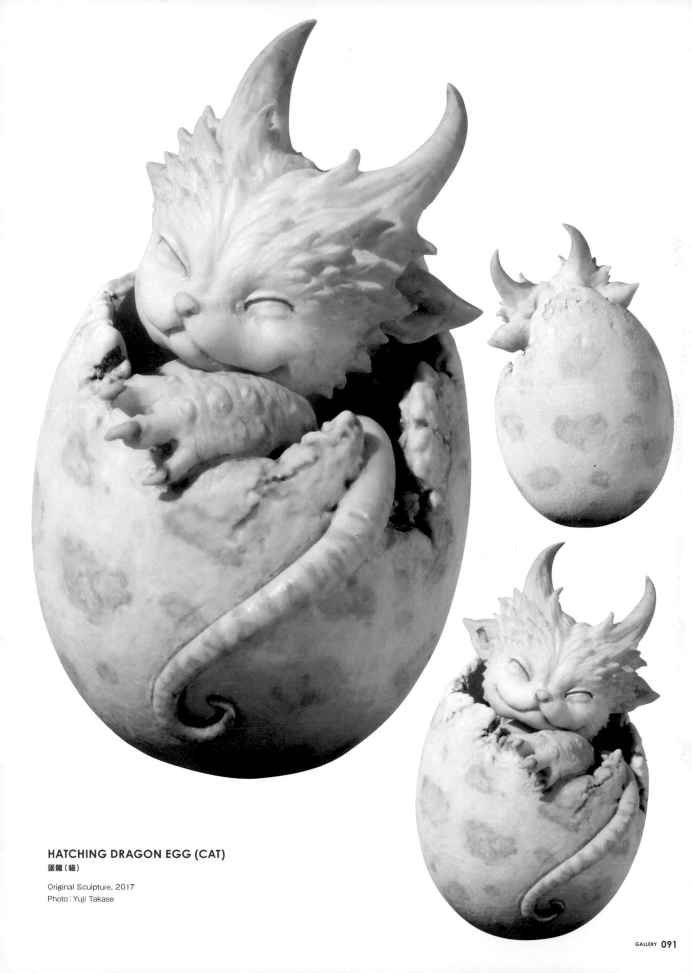

HATCHING DRAGON EGG (CAT)
蛋龍（貓）

Original Sculpture, 2017
Photo：Yuji Takase

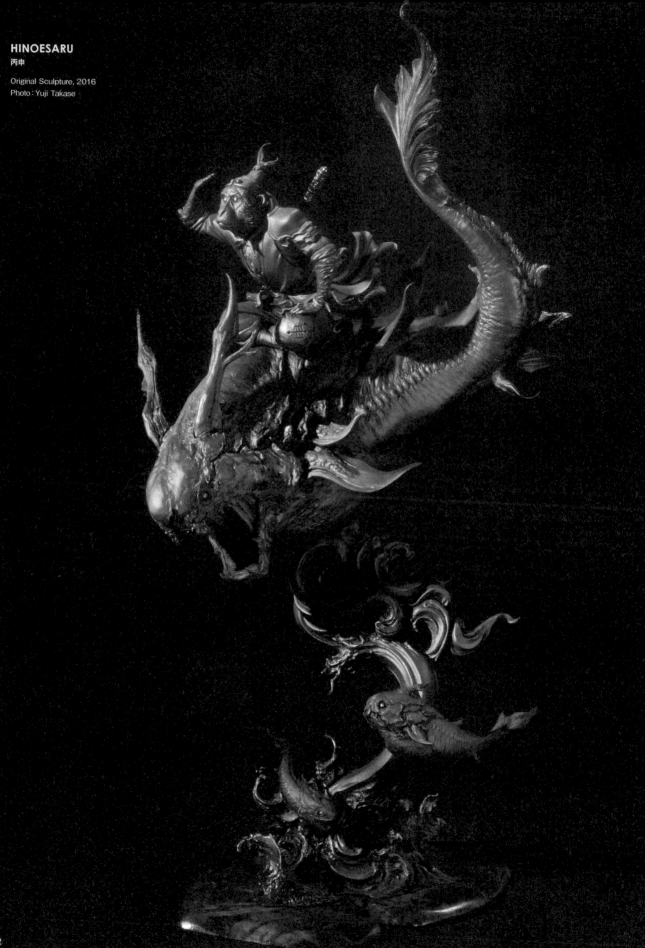

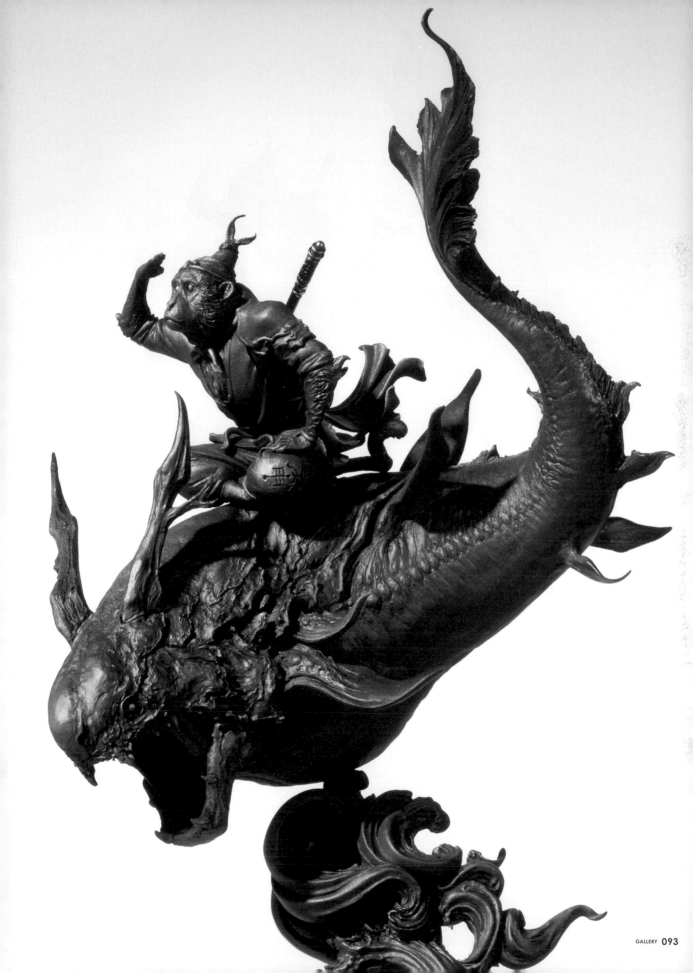

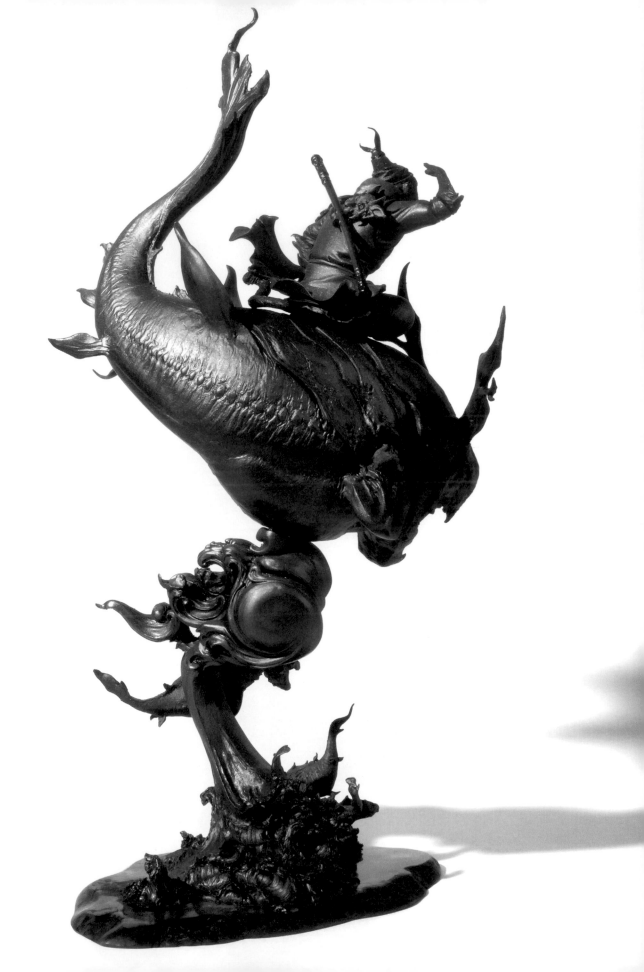

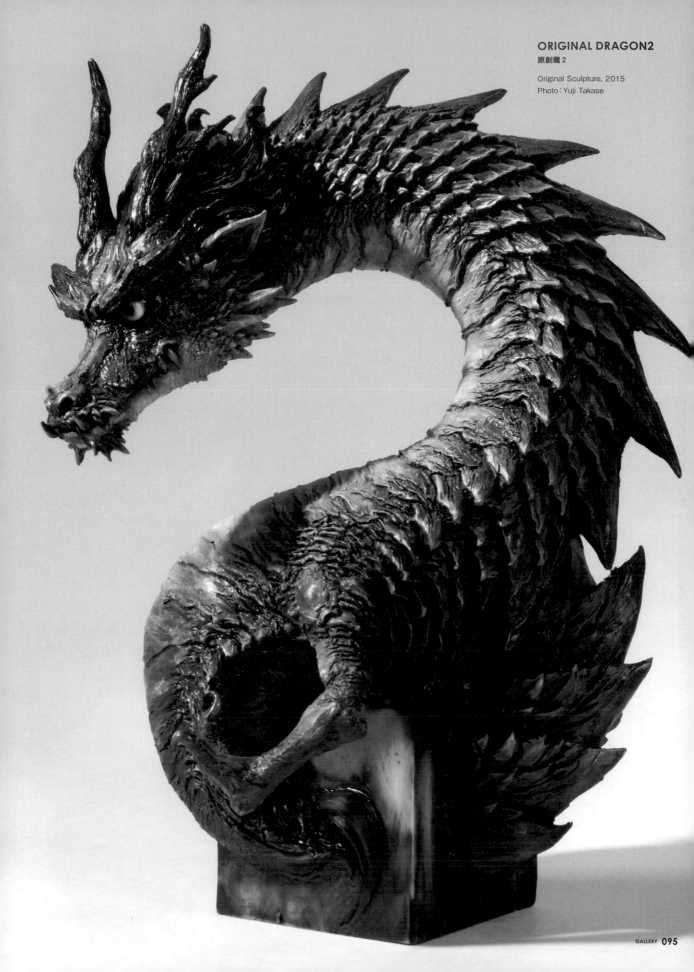

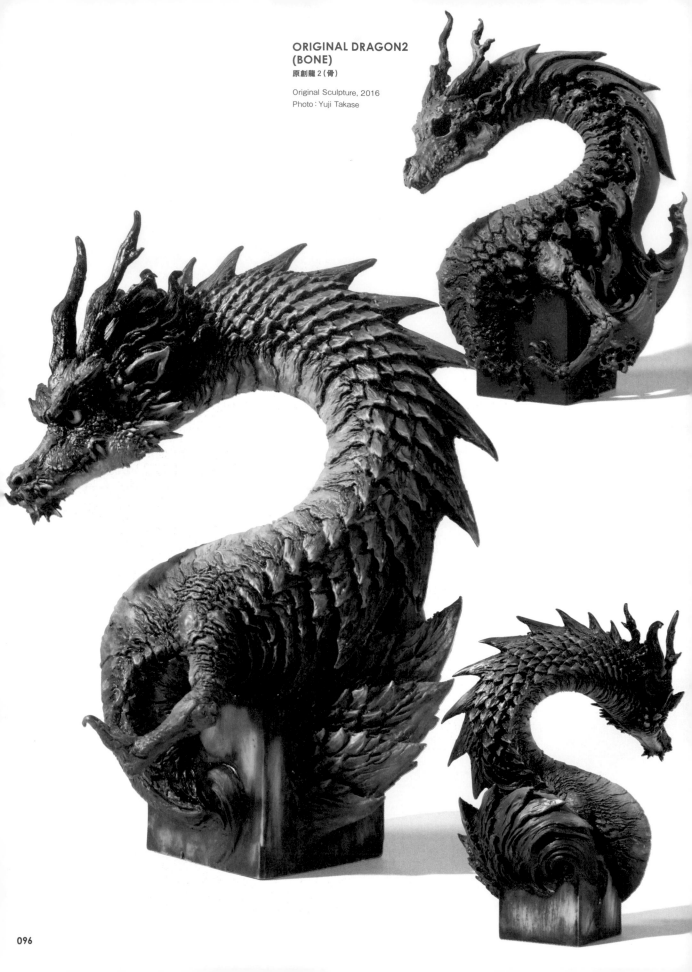

ORIGINAL DRAGON2
(BONE)
原創龍2（骨）

Original Sculpture, 2016
Photo：Yuji Takase

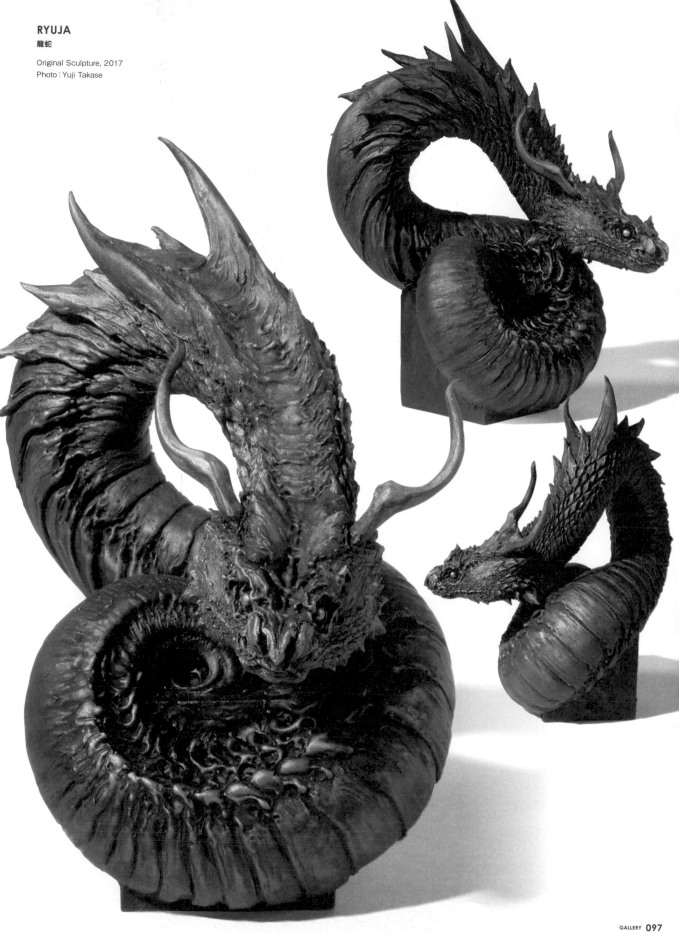

RYUJA
龍蛇

Original Sculpture, 2017
Photo : Yuji Takase

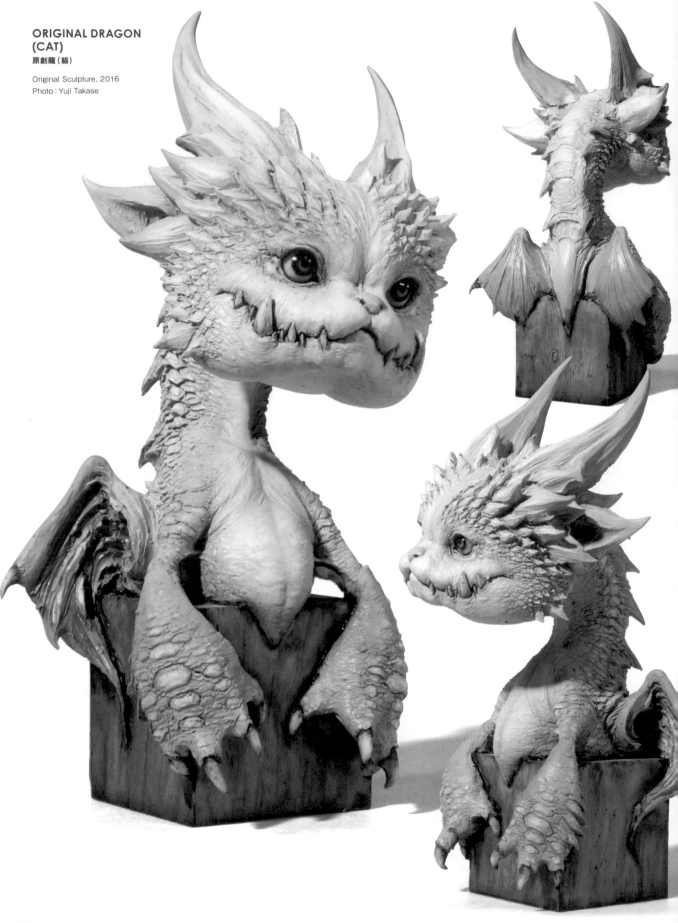

ORIGINAL DRAGON (CAT)
原創龍（貓）

Original Sculpture, 2016
Photo : Yuji Takase

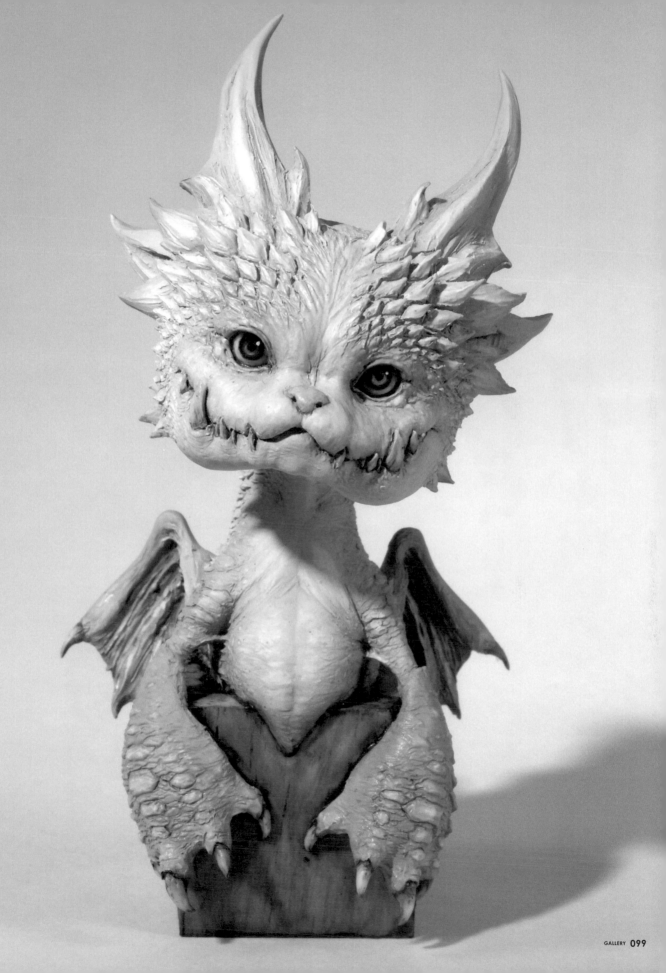

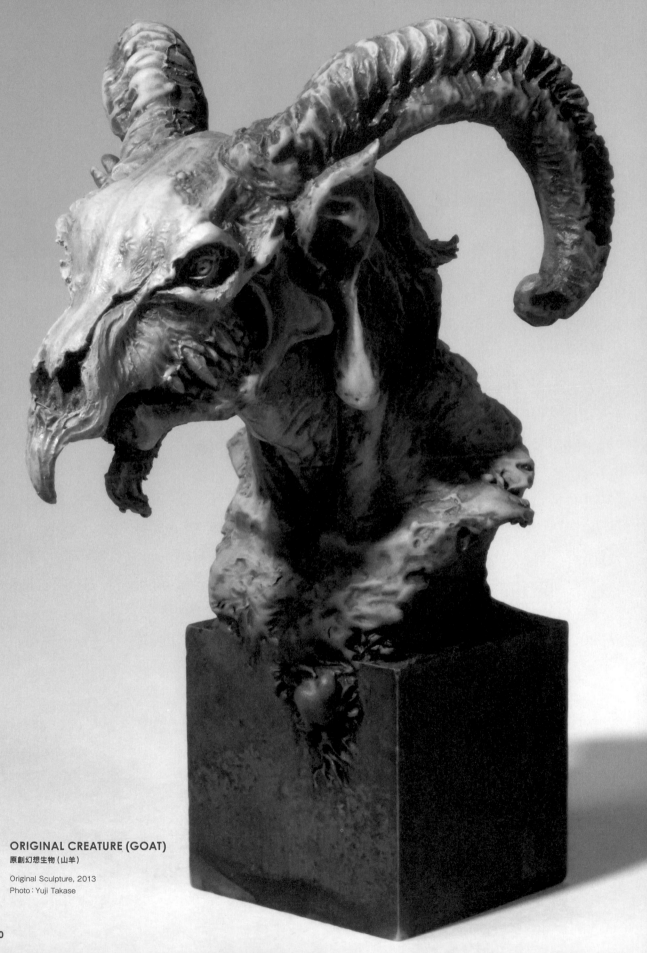

ORIGINAL CREATURE (GOAT)
原創幻想生物（山羊）

Original Sculpture, 2013
Photo：Yuji Takase

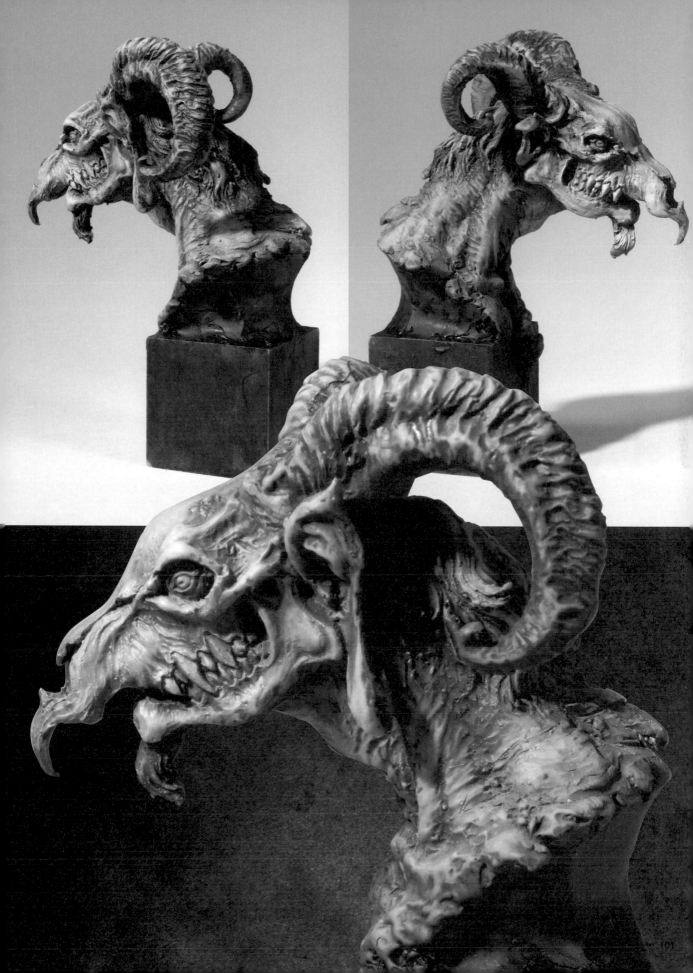

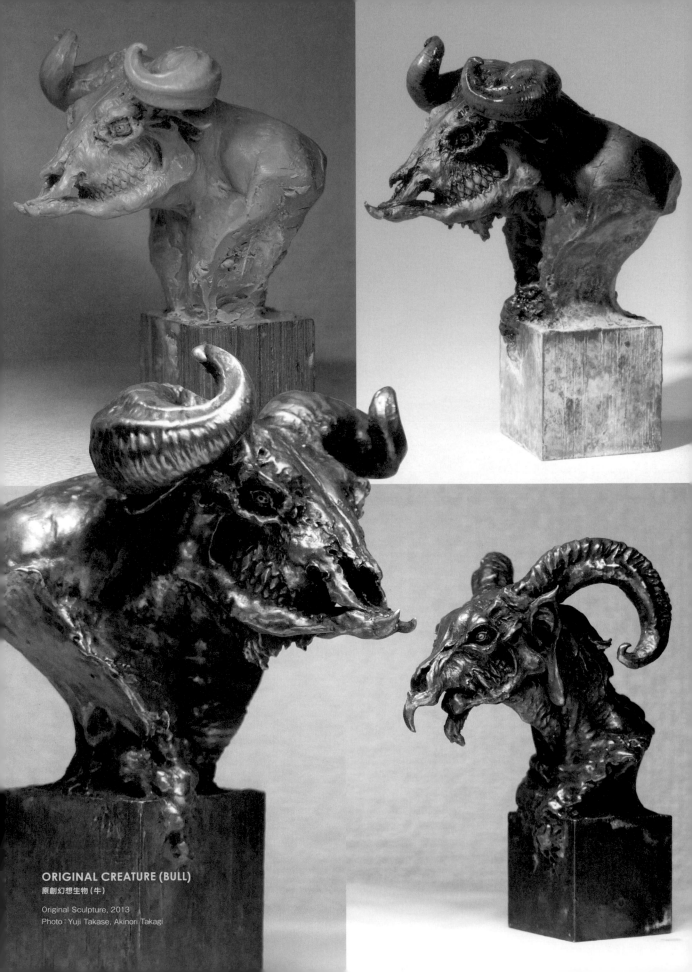

ORIGINAL CREATURE (BULL)
原創幻想生物（牛）

Original Sculpture, 2013
Photo : Yuji Takase, Akinori Takagi

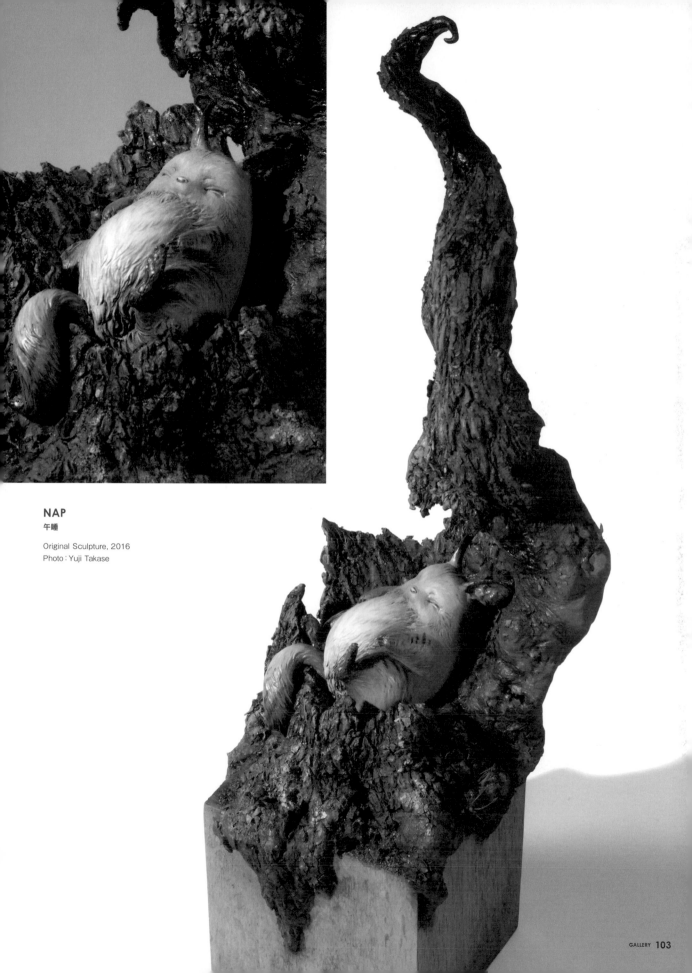

NAP
午睡

Original Sculpture, 2016
Photo : Yuji Takase

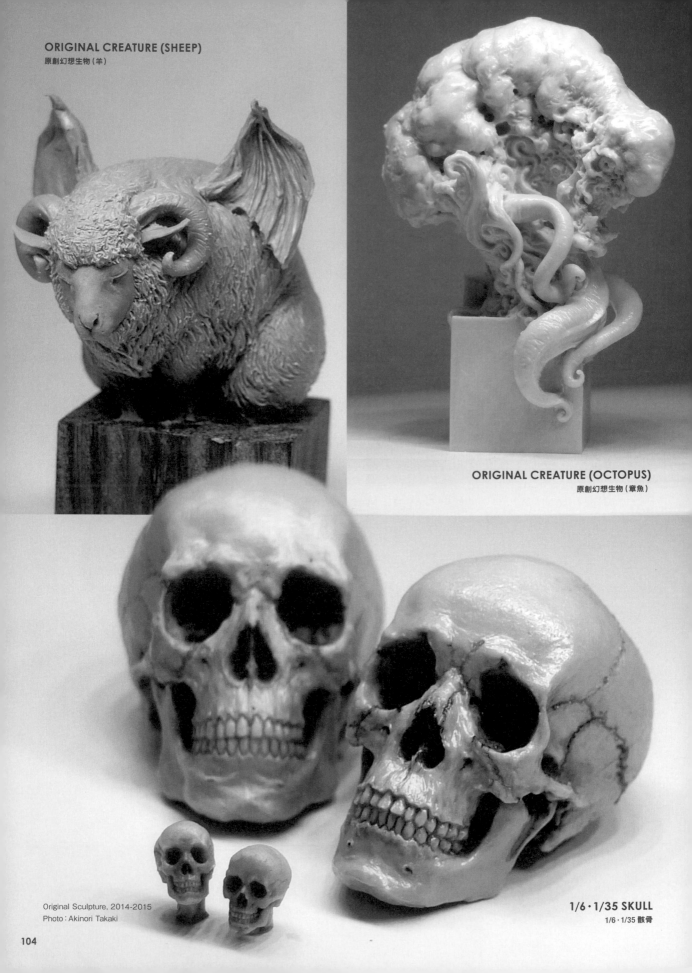

ORIGINAL CREATURE (SHEEP)
原創幻想生物（羊）

ORIGINAL CREATURE (OCTOPUS)
原創幻想生物（章魚）

Original Sculpture, 2014-2015
Photo：Akinori Takaki

1/6・1/35 SKULL
1/6・1/35 骸骨

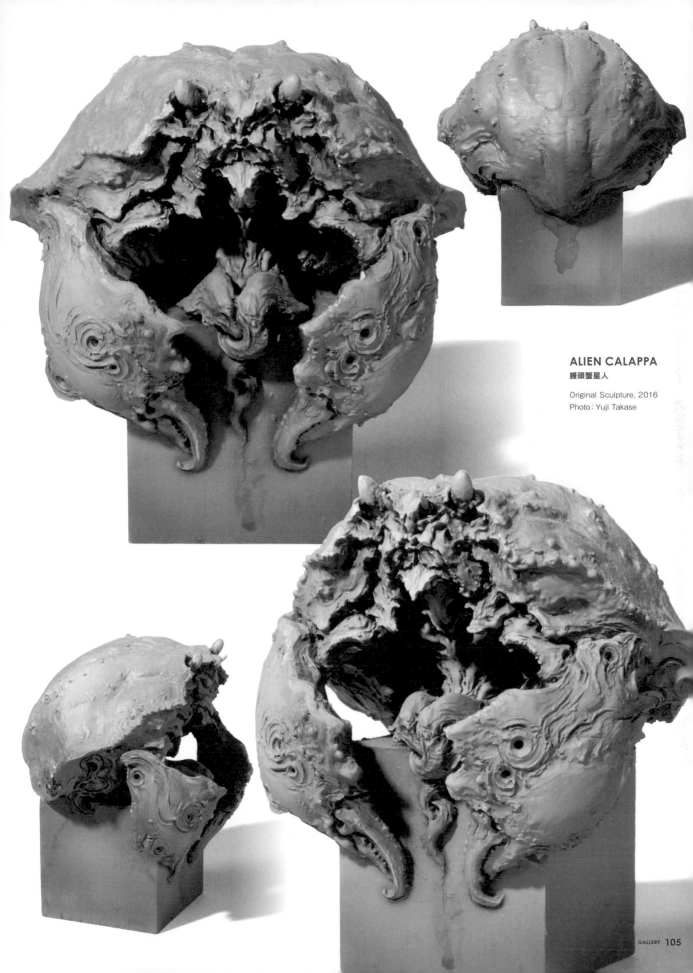

ALIEN CALAPPA
饅頭蟹星人

Original Sculpture, 2016
Photo : Yuji Takase

KING OF PRISM by PrettyRhythm

星光少男 KING OF PRISM BY PrettyRhythm

Sculpture
for FLARE Co., Ltd., 2017
© T-ARTS / syn Sophia /
KING OF PRISM製作委員會
Photo：Akinori Takaki

香賀美大河

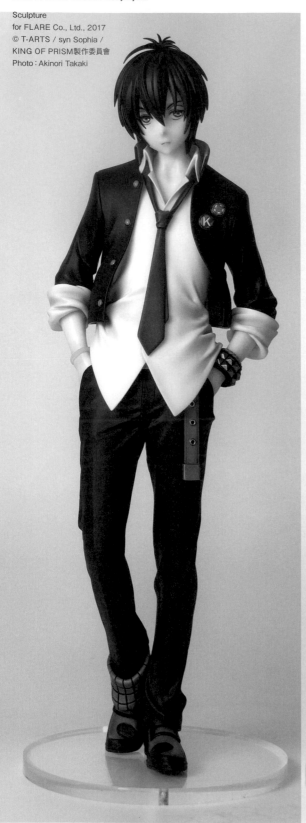
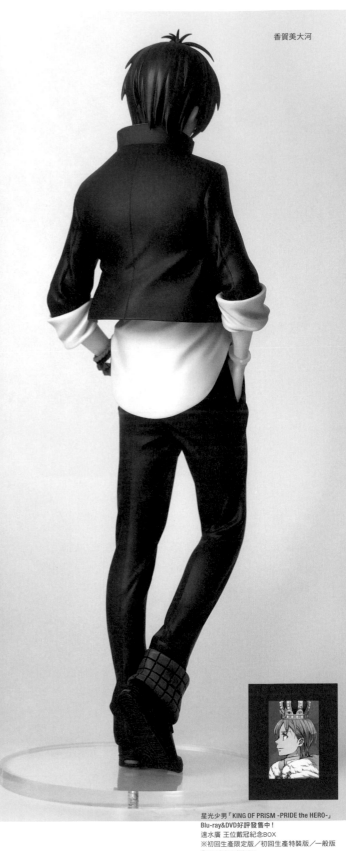

星光少男「KING OF PRISM -PRIDE the HERO-」
Blu-ray&DVD好評發售中！
速水廣 王位戴冠紀念BOX
※初回生產限定版／初回生產特裝版／一般版
©T2A/S/API/T/KPH

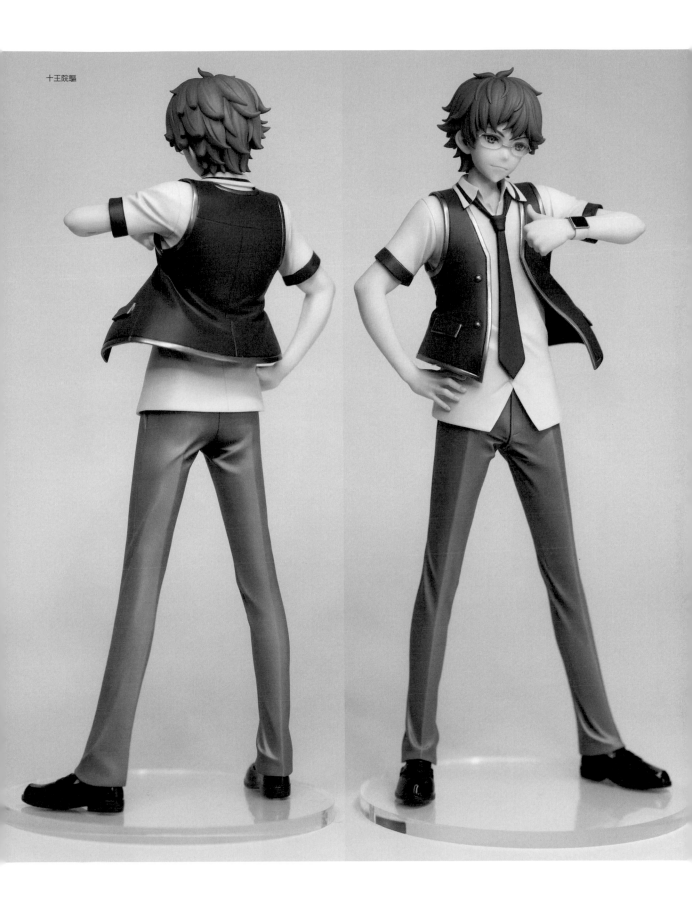

十王院驥

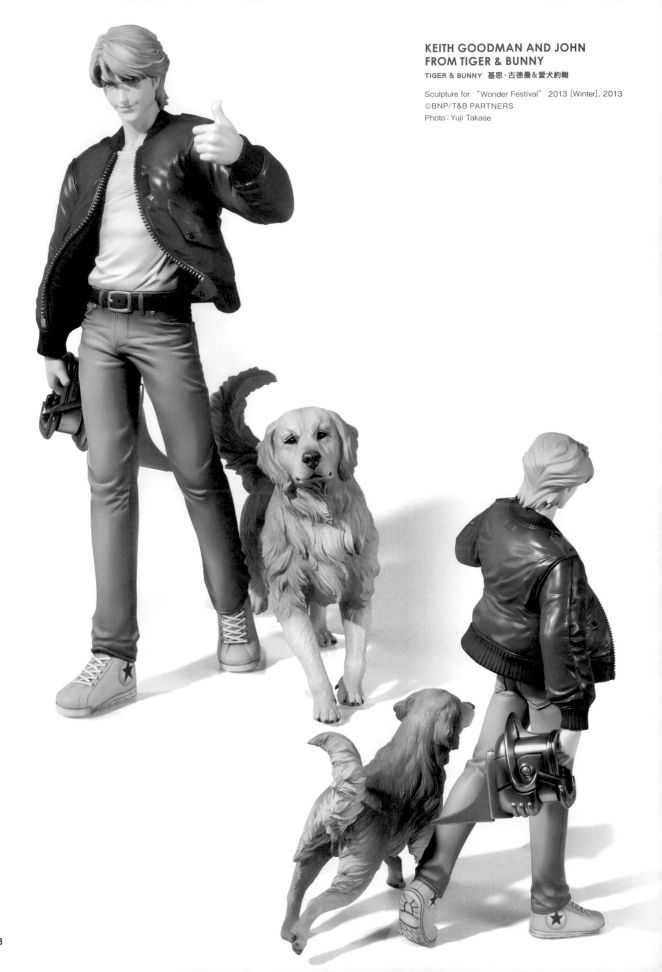

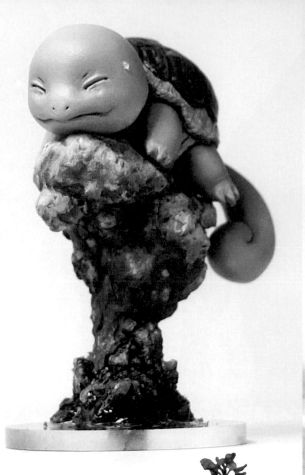
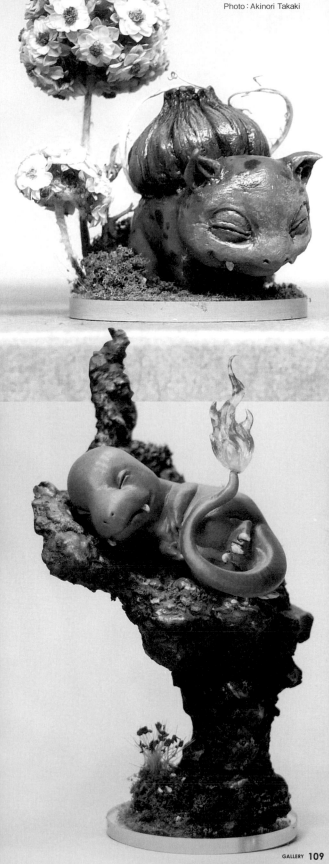
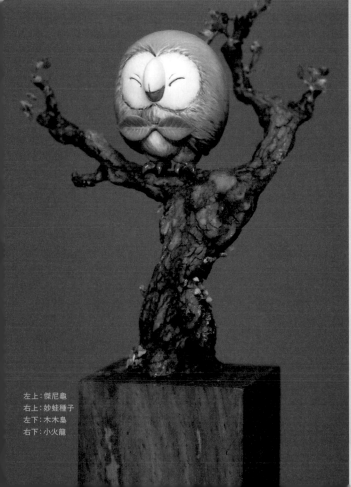

左上：傑尼龜
右上：妙蛙種子
左下：木木梟
右下：小火龍

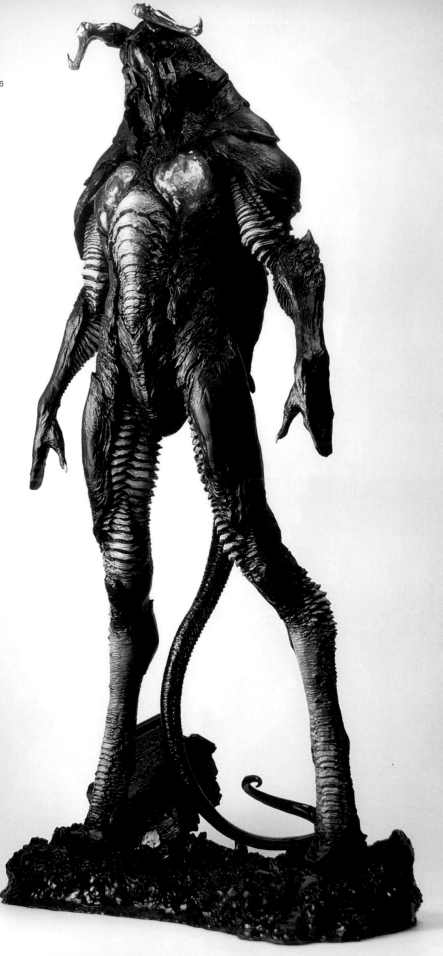

110

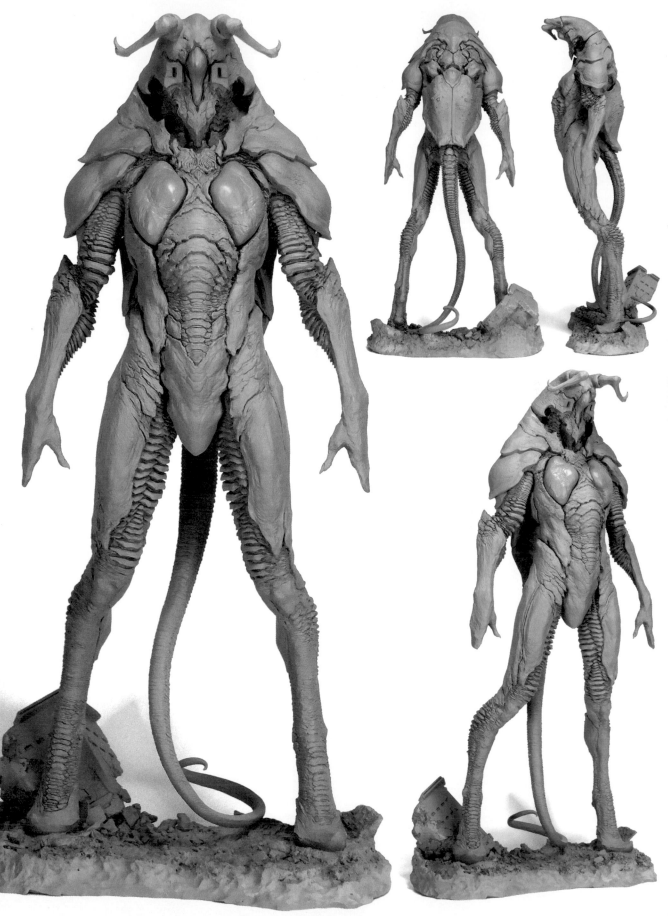

SCULPTURE TECHNIQUE

造型技巧

介紹4位原型師他們各自的造型技巧。

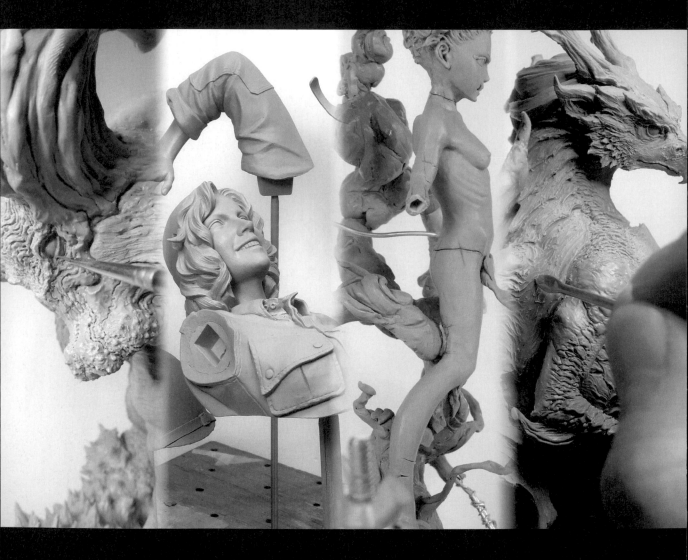

RYU OYAMA
▶ P113

SHIN TANABE
▶ P129

TAKASHI TSUKADA
▶ P157

AKINORI TAKAKI
▶ P167

製作「幻想生物·鬼」

這裡是以日本具代表性的妖怪「鬼」為主題，來嘗試設計。特徵是4根彎曲幅度很大的角，左右非對稱的手臂，以及右手臂進化成像鬼在拿的金碎棒模樣。如果真的存在於世上，身高是假設在4～5m左右。

大山竜的材料與工具

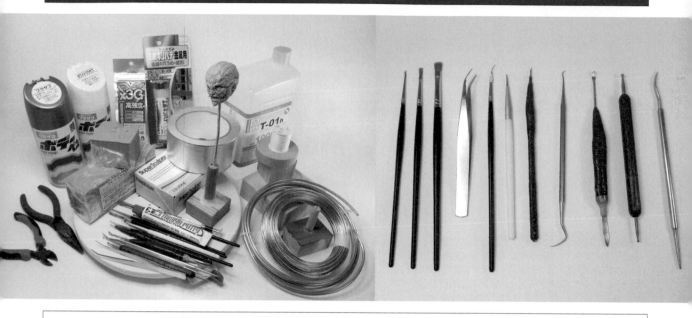

MATERIALS & TOOLS

美國灰土、美國土、木材、木螺絲、硝基系塗料稀釋液、鋁線（2mm、3.5mm）、鐵線（2.6mm）、黃銅線（5mm）、液態補土、底漆補土、TAMIYA牙膏補土、AB補土（MAGIC-SCULPT）、瞬間接著劑、絲線、鋁膠帶、TAMIYA琺瑯漆溶劑（X-20）、紙杯、TAMIYA琺瑯漆。
抹刀、鑷子、斜口鉗、尖嘴鉗、筆刀、鑽頭、打磨機、砂紙、TAMIYA水砂紙、水彩筆、旋轉台、手套、別針、漂流木、遮蓋膠帶。

1 製作骨架

準備一張圖，上面畫出要製作的主題以及想要製作的大小。一開始先進行這個作業，會讓最終階段的整體感變得比較容易想像及掌握。

這次因為是一個原創的造型創作，所以我自己描繪了正面與側面的大致構想圖。接著將鋁線凹成像照片中那樣，配合設計圖來打造出骨架。脊椎骨為3.5mm。

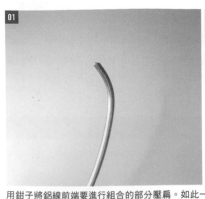

01 用鉗子將鋁線前端要進行組合的部分壓扁。如此一來，2、3條鋁線合在一起時，就不會一直轉來轉去。接著在脊椎骨、脖子、手臂這些要進行組合的部分塗上瞬間接著劑，並將鋁線壓扁後的面與面合在一起，然後用絲線不斷繞圈綑起來固定住。

02 跟設計圖相疊來進行確認。手部部分的鋁線要抓得比圖還要長一點。固定鋁線時，要讓瞬間接著劑滲透到緊緊捆綁起來的絲線裡。

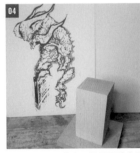

03 參考側面的設計圖，並想著脊椎骨的線條來凹彎鋁線。在這種狀態下看起來雖然有點凹得太過頭了，但一想到要在這些鋁線上面堆上黏土，我會覺得這樣子差不多剛好。堆完黏土後，還是能夠變更一點姿勢，因此一開始先試著大膽捏出姿勢來吧！

04 製作塑形用的底座。這裡是貼合了5cm×5cm×10cm的角材與厚度8mm的木板。從底面用木螺絲固定住的話，會令強度增強。塑形用底座的製作重點在於穩定感（不會倒掉）與方便拿在手上進行作業的形狀。底座的重量最好不要過重也不會過輕（過輕的話會變得容易倒掉）。姿勢動作上因為背駝了起來，導致重心偏向後側，所以用來固定骨架的孔洞考量到平衡感，要開在比較前面的位置。

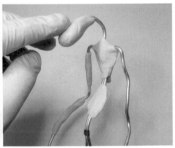

05 在堆上黏土之前，先以AB補土製作好骨架。透過讓骨架擁有一定程度的粗細度，來增加黏土的黏著力。這次作品我使用的是MAGIC-SCULPT這個牌子的AB補土，不過可以用自己覺得好用的AB補土就行了。

06 用顆粒較粗的砂紙（80號前後）打磨2mm的鋁線，磨尖前端。最後的修飾則是用TAMIYA水砂紙320號來修飾表面，打磨乾淨。

07 將4條磨尖後的鋁線，按照設計圖中頭角部分的弧度彎起來。

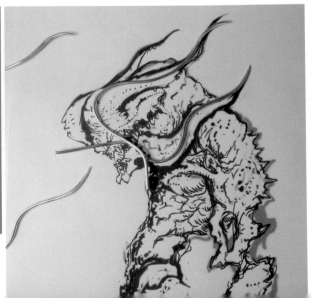

114

08

在臉部的骨架畫出一道十字，來提醒自己中心在哪裡。

09

在骨架上要鑽孔的部分，用打磨機打磨出約1mm的凹孔。先打出一個凹孔，要鑽孔時就可避免鑽頭前端滑掉走位。

10

用鑽頭在已經做上記號的凹孔處鑽出孔來。

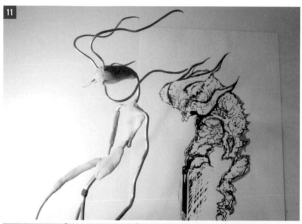

11

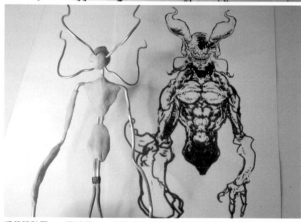

看著設計圖，一面確認，一面將頭角骨架的鋁線凹起來。在這種時候要是有一張實際尺寸大小的設計圖，會比較方便進行確認。

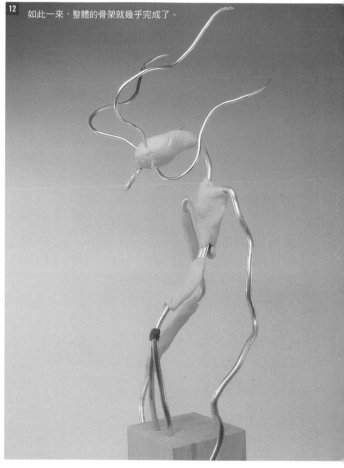

12 如此一來，整體的骨架就幾乎完成了。

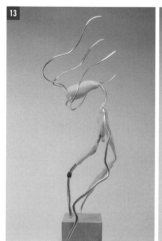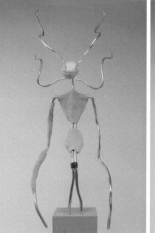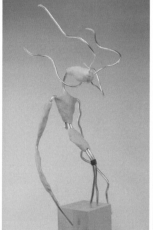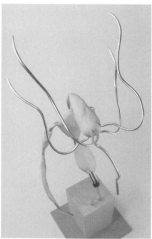

13

在這個狀態下，從各種不同角度檢查，並確認動作的姿勢跟整體協調感。

這次作品塑形時頭部與身體是同時進行的，但在這邊的解說頁面為了方便讀者了解，只會針對頭部來介紹。

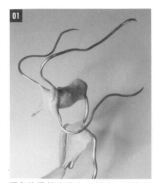

頭角的根部也黏上AB補土，防止鋁線脫落。

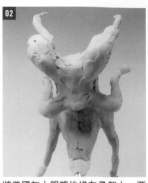

將美國灰土粗略地堆在骨架上。要確實堆上，以免黏土脫落。

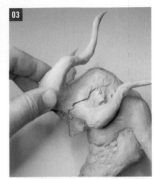

以手指輕壓黏上黏土，避免空氣跑進黏土的隙縫裡。在這個階段，就要一邊觀看整體協調感，一邊將軀體跟手臂的黏土也堆上去。

頭部有一定程度的形體後，就以抹刀大略地塑出眼睛跟嘴巴，來確認頭部的感覺。

將黏土撕成小珠子左右的大小，並以指頭搓成細長條狀。

以抹刀切成適當的長度。

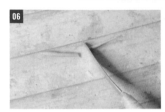

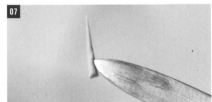

以抹刀前端將黏土挑起，並注意不要破壞其形狀。小物件為了避免被手指捏壞，我都是用這種方法黏上去的。

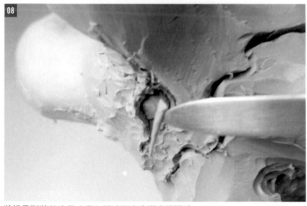

將細長形狀的小黏土黏在眼睛下方來塑出下眼瞼。

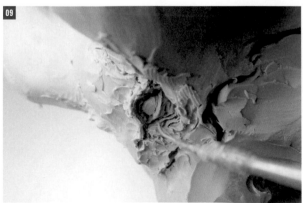

一面以抹刀抹平這條小黏土，一面像皺紋跟皮膚的模樣來塑形。這裡所使用的抹刀，是我用砂紙將黃銅線前端磨尖後的自製抹刀。

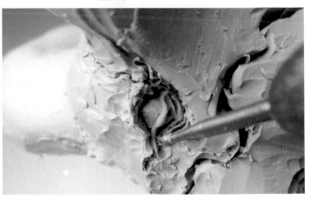

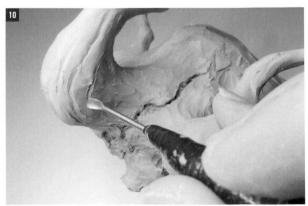

以抹刀刻出頭角的凹線。

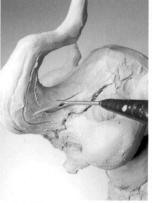
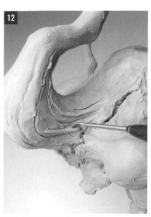

用塑形下眼瞼時的要領,來增加頭角上凸起的稜線。

凹凸的線條要平均分配好。

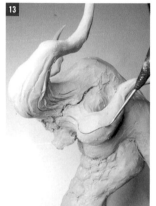
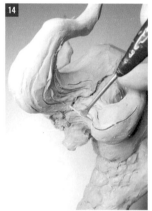
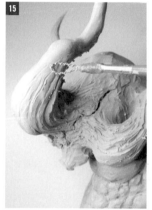
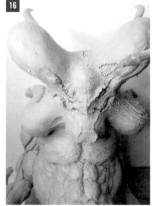

其他的頭角也同樣刻出凹凸線條。

一面留意頭角整體大弧度的走向,一面將細節增加上去。

使用各種不同的抹刀來雕刻,就可以呈現出很自然的氣氛,避免頭角的線條顯得單調。

頭部也同樣試著以鋸齒狀的抹刀來刺戳表面。

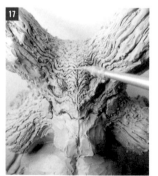
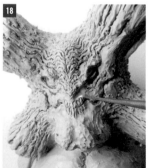

以自製的細小抹刀不斷將線條戳細。

牙齒的細節也追加上去。

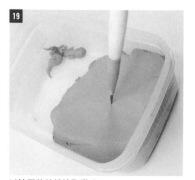

以抹刀的前端沾取黏土。

將沾取下來的黏土黏在下巴,重現出細小的凸起顆粒。

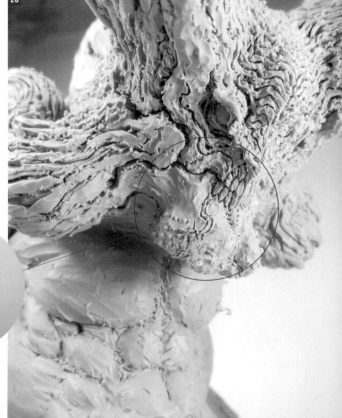

黏土的黏法基本上和頭部一樣，以手指確實地將黏土推壓在骨架上。製作途中要確實且細心地進行作業，以免黏土脫落下來。

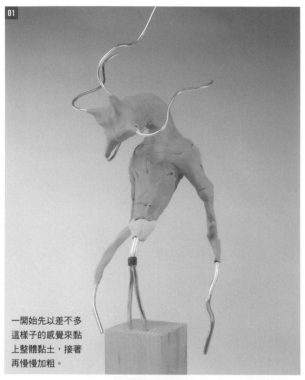

一開始先以差不多這樣子的感覺來黏上整體黏土，接著再慢慢加粗。

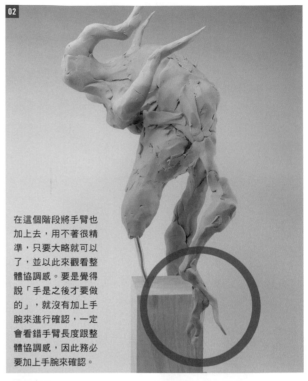

在這個階段將手臂也加上去，用不著很精準，只要大略就可以了，並以此來觀看整體協調感。要是覺得說「手是之後才要做的」，就沒有加上手腕來進行確認，一定會看錯手臂長度跟整體協調感，因此務必要加上手腕來確認。

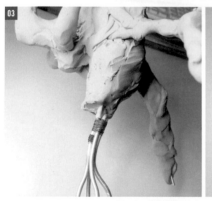

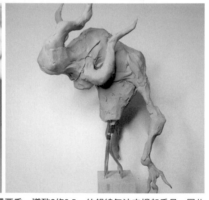

軀體不斷黏上黏土，結果重量變得比原本預期的還要重，導致2條3.5mm的鋁線無法支撐起重量，因此在這裡我將腰部的黏土剝下來並變更設計，將鋁線增加到4條來支撐。雖然像這樣錯估的狀況也是能夠在中途進行補救，但還是建議事前預估好最後黏土的重量等條件，再去決定骨架的粗細跟數量。

將黏土搓圓壓扁，並想像著肌肉的模樣用手指黏上去。

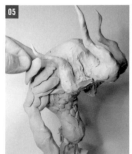

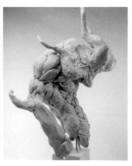

肩膀肌肉也同樣黏上去。

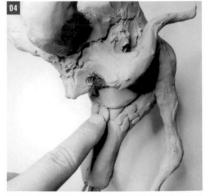

背部肌肉也黏上去。因為設定上左右兩隻手臂有著極端不同的肌肉量，因此肌肉大小也要按照左右的不同去調整。

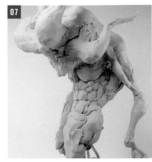

這是黏完整體軀體肌肉的狀態。這項作業在進行時幾乎只用到手指。

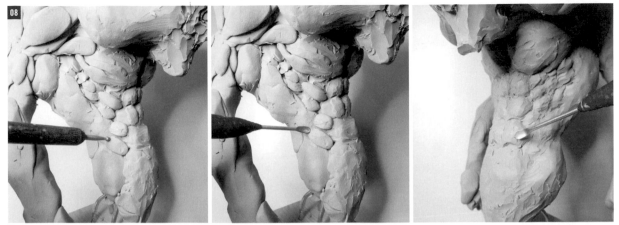

以圓頭抹刀這類的工具將黏土與黏土間的分界線抹平掉，但進行這項作業時並不只是單純地抹平掉，也要同時注意肌肉的形狀。

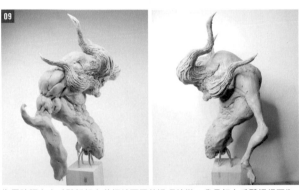

為了強調左右手臂粗細有著極端不同的這項特徵，我是把左手臂捏得更為纖細。

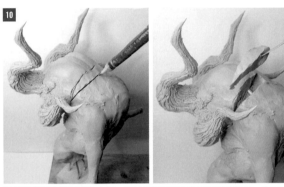

這裡我想要改變脖子的角度，所以就用抹刀在後頸部分劃出了一道楔形切口，讓骨架的鋁線露出來。

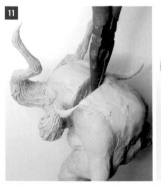

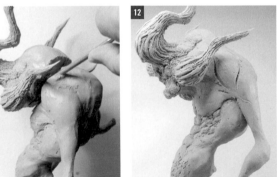

改變角度的方法，有用尖嘴鉗夾住凹彎，或是將抹刀伸到縫隙裡以槓桿原理將縫隙整個撐開等方法。

以抹刀將肩膀跟手臂的肌肉線條刻上去。

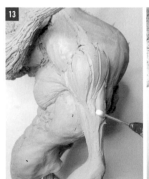

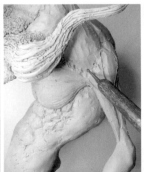

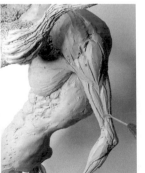

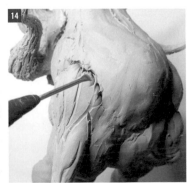

左手臂因為我想要設計成肌肉很結實的模樣，所以製作方法跟軀體的肌肉不一樣，是用雕刻的感覺去塑形出來，而不是用黏的。肌肉與肌肉的分界線則是以圓頭抹刀整個用力壓進去，來刻出深深的線條。

凹陷的部分通常只要大膽且用力地深深刻下去，就會形成一種具立體感且有趣的形狀。建議可以一面塑形，一面調整深淺。

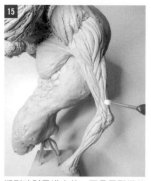
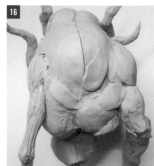
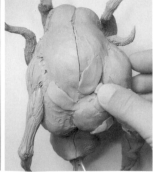
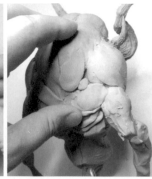

塑形時別用堆土的,而是用雕塑的話,就能夠在保留細部輪廓的狀態下進行塑形。這次的作品因為是一種想像中的生物,所以塑形時是試著用與人類些微不同的肌肉結構來進行。

肌肉很發達的右手臂這一側,背面要堆上較為巨大的肌肉。這個大大隆起的肌肉,就大膽地用手指黏上去看看吧!

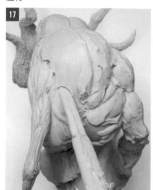
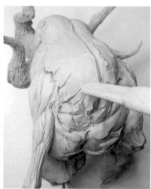
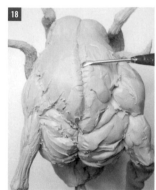
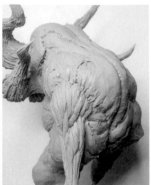

左手臂這側的背面肌肉為了塑形得比右手臂這還要保守,要跟塑形手臂時一樣用雕塑的方式來進行,而別用堆土的。這裡我使用的工具,是切削過免洗筷前端的自製抹刀。

雕塑背部肌肉的隆起感時,要使用湯匙形狀的小抹刀,並將抹刀的凹陷部分壓在上面來進行。

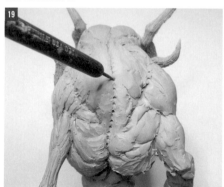

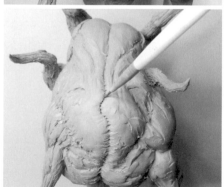

一面留意脊椎的位置跟形狀,一面將肌肉的凹陷部分塑形出來。這裡也大膽使勁地深壓進去看看吧!或許看起來會顯得很強悍也不一定。也可以更換抹刀的尺寸來下點工夫,令線條不會顯得單調。

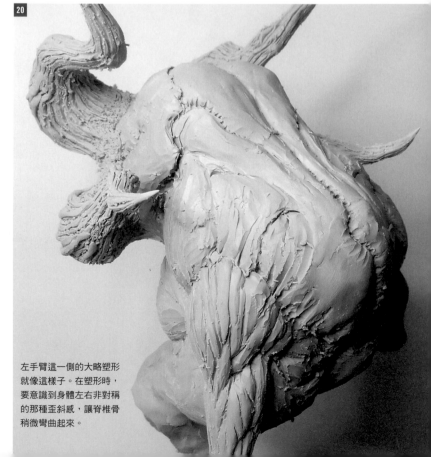

左手臂這一側的大略塑形就像這樣子。在塑形時,要意識到身體左右非對稱的那種歪斜感,讓脊椎骨稍微彎曲起來。

製作硬質化後，變得像金碎棒那樣的右手臂。

❶製作如金碎棒般的右手臂

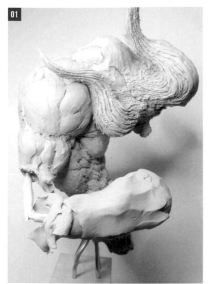

將已經黏好的右手肘黏土剝掉。

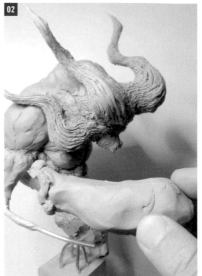

將右手臂的黏土從鋁線上抽取下來。

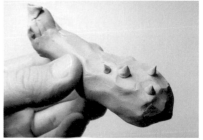

用指尖製作小尖刺，黏在抽取下來的右手臂上。

以圓頭抹刀，抹平尖刺的根部。上完尖刺後，就照原樣裝回去。像右手臂內側這種碰不到的部分，先從本體上拆下來會比較容易塑形，因此這次作品是以這種方式作業的。

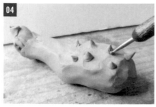

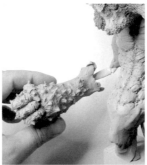

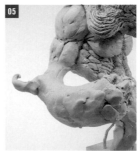

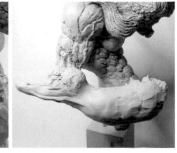

將黏土黏在手肘上並抹平。

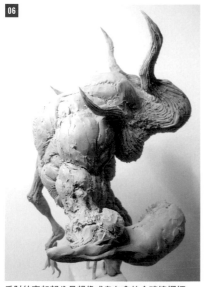

手肘的突起部分是想像成鬼在拿的金碎棒握柄。這樣子感覺在設計上也比較有協調感。

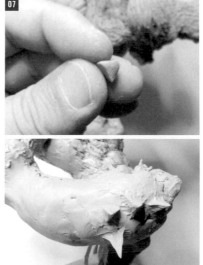

右手臂外側也把尖刺加上去。

一邊觀察整體感，一邊稍稍改變尖刺的大小來進行配置，避免顯得單調。

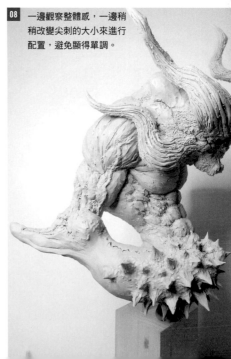

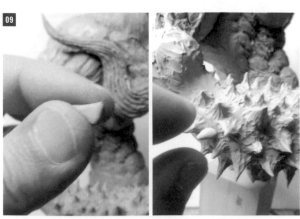

在尖刺縫隙中不斷增加尖刺上去。這裡的作業是以手指進行的。

以圓頭抹刀,將新增上去的黏土分界線抹平掉。塑形時要有意識地使表面形成那種彷彿金屬鑄造過的粗糙表面。

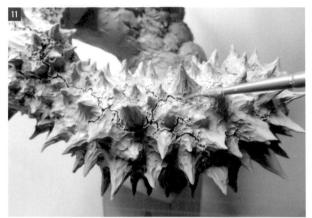
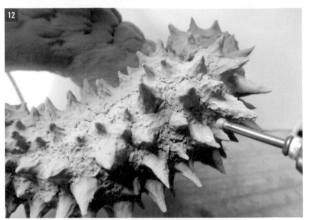

刻上細節時,要想像硬質感與生物感,像爬蟲類的甲殼跟鱗片。

烤硬後以打磨機進行削磨來修整形體。為了強調出右手臂的巨大跟強力感,最後是塑形得比設計圖還要巨大。

❷細小左臂的修飾

POINT 細小的手臂

肌肉的結構跟構成,可以藉由觀看肌肉解剖圖、運動選手的肌肉跟自己身體等方式,同時不斷進行塑形,來讓自己逐步理解。
像健美先生那種大大隆起的肌肉,是可以透過不斷堆上黏土來重現,但若是要在保持細小型外型輪廓的情況下去塑形肌肉時,則建議盡可能別去堆土,使用抹刀並透過雕刻刀去雕塑出凹陷部分的那種感覺去刻上線條會比較好。
為了加大與右手臂之間的對比,這裡是將手臂塑形得比設計圖還要纖細。
這隻鬼因為是一種架空的存在,所以在製作肌肉時,是嘗試以稍微不同於人類手臂肌肉的結構來製作的。

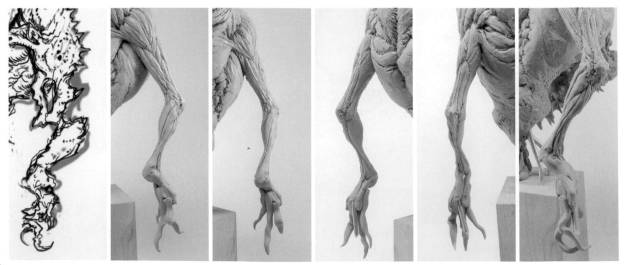

表面修飾會讓塑形印象隨之大為轉變。因此這裡的作業要確實並細心地進行。

倒出少量的溶劑（硝基系塗料稀釋液）在紙杯裡。塗抹上這個溶劑，會帶來溶化並柔化黏土表面的效果。

拿一隻用了很久，筆尖變得很蓬鬆的柔軟水彩筆，一面溶化黏土表面，一面讓線條穩定下來。這個時候，不要拿水彩筆「塗上去」，而是要讓筆尖沾滿溶劑並輕輕拍打在表面，用一種「放上去」的感覺來讓溶劑滲透進去，就可以在不破壞線條的情況下，形成一種自然的表面修飾。

頭角要順著結構或肌肉走向去刷上溶劑，像拿水彩筆塗畫那樣。用溶劑去溶化表面來進行重現。建議可以參考實際的樹木、骨頭跟貝殼等等自然物（圖片中的是抹香鯨的牙齒）。

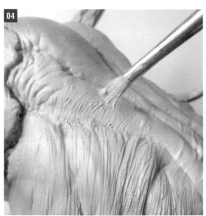

背肌跟腹肌也要像拿水彩筆塗畫的方式修飾表面的肌肉線條。

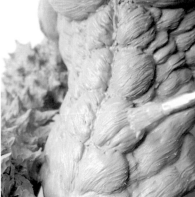

修飾眼睛跟牙齒這些很纖細的部分時，要拿一枝筆尖很細的全新水彩筆，細心將表面抹平。

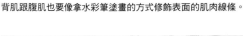

右手臂也用溶劑抹平。這裡一樣用筆尖沾滿溶劑，並輕輕地進行拍打。

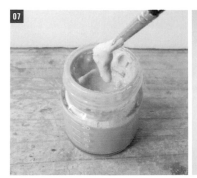
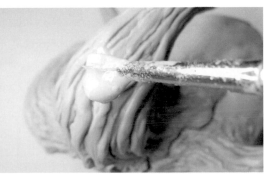

用溶劑在瓶子裡將黏土融化成黏稠狀後，以水彩筆沾取並塗在頭角上面。這可以適度抹平以抹刀塑形出來的凹凸線條，並將表面修飾得很自然。

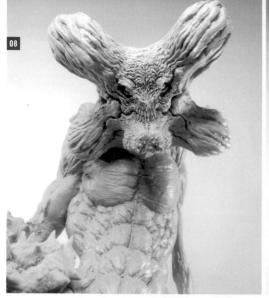
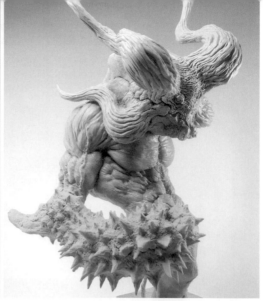

會用到美國土的塑形作業幾乎都完成了。

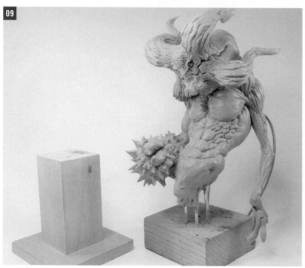
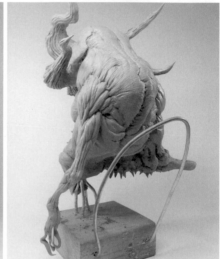

將木製底座換成一個高度比較矮的。接著像照片中那樣，在底座的背面鑽孔，並將鐵線插進孔裡，來加工成如椅背般的形狀。

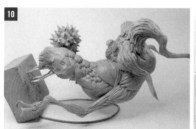

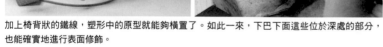
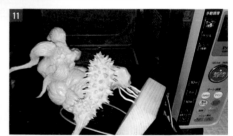

加上椅背狀的鐵線，塑形中的原型就能夠橫置了。如此一來，下巴下面這些位於深處的部分，也能確實地進行表面修飾。

橫置後，原型就能放到烤箱裡了。也多虧底座換成了一個比較矮的，才勉強放了進去。

6 製作手部

以鋁線做成骨架來製作出手部。尖銳的指尖，就直接磨尖鋁線前端，當成爪子使用。

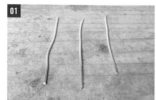

因為有3根手指，所以要準備3條鋁線。用跟塑形頭角骨架時相同的要領，磨尖鋁線前端後，就緩緩將前端凹起來。這邊是用尖嘴鉗夾著鋁線來凹成手指的角度。

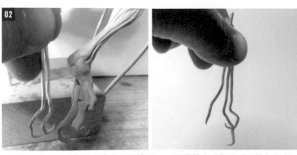

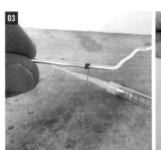

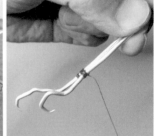

一面配合之前粗略製作出來的手部造型，一面調整出手指跟爪子的角度來。

將繩子綁在鋁線骨架上，並以瞬間接著劑進行固定，製作出3根手指的骨架。

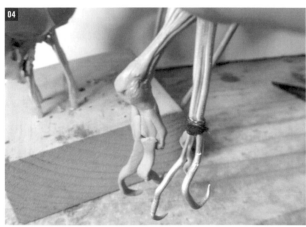

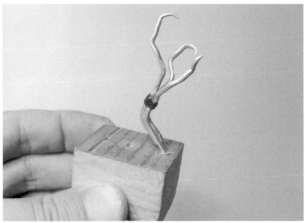

比較一下手腕的大小跟角度，如果OK的話就插到碎木片上，這樣骨架就完成了。長時間持續握著像鋁線這種細小的東西，手指會很累的。這時碎木片就可以當成是握柄，也可以當成底座使用，十分方便。記得要用力地將鋁線確實塞進孔裡，以免作業中脫落。

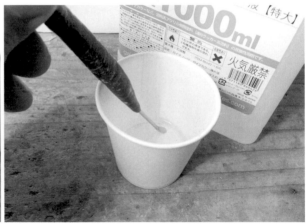

以AB補土進行塑形時，只要在抹刀上沾著溶劑（硝基系塗料稀釋液）進行作業，AB補土就不會附著在抹刀上面，塑形時會比較輕鬆。這次使用的是「TAMIYA AB補土（速乾型）」。

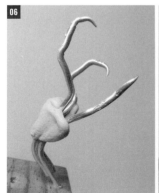

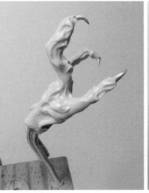

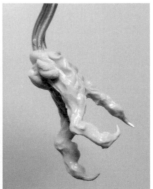

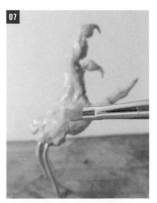

混入AB補土，來黏在鋁線上。

以溶劑抹平表面，觀看整體感。

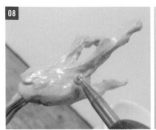

手部的塑形，我個人認為圓頭抹刀會比較好用。

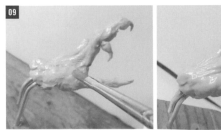

會用到抹刀的塑形結束後，就用水彩筆沾取溶劑來抹平表面。要領與美國土的表面修飾相同。

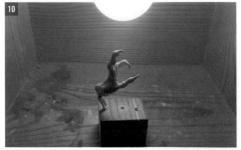

AB補土用白熾燈泡之類的來進行加熱，就會加速硬化（約15分鐘左右就會硬化）。但若溫度過高，AB補土會膨脹起來或表面出現氣泡，因此需要特別注意。

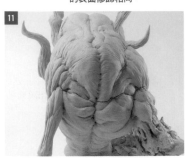

這是經過燒烤的本體。一經過燒烤，黏土表面的光澤就會消失不見，因此很容易進行確認。這裡有用AB補土填補背部的裂痕來進行修補。燒烤材質為美國土且有一定大小的原型，有很高的機率會產生裂痕。

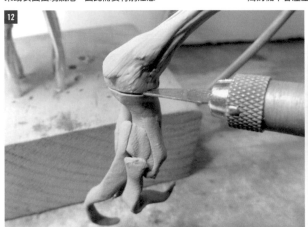
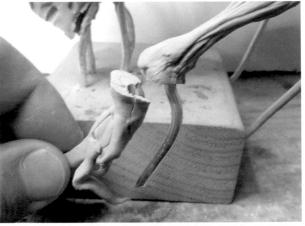

切斷手腕部分，並從鋁線上抽取下來。以烤箱或吹風機之類的加熱工具，將燒烤硬化後的美國土加熱的話，美國土就會變得像橡膠一樣柔軟。這時要趁加熱完很柔軟的時候，用筆刀迅速切斷手腕。因為美國土表面會變得很燙，所以進行作業時記得要戴上像棉紗手套這類的工具，以免燙傷。

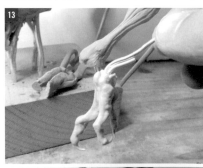
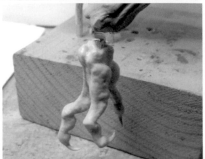
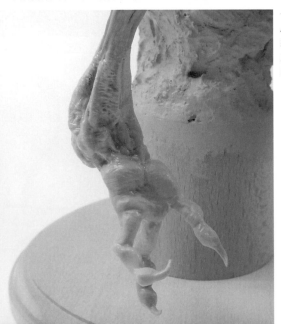

切斷本體上的鋁線，並把用AB補土新製作出來的手部鋁線插進本體的手臂裡。最後手腕的縫隙也以AB補土塑形就完成了。

底座會大大左右作品的完成度。可以在市售的木製底座上加點工夫，打造出一個顧及作品主題跟協調感，專屬於自己的底座。外表的美觀雖然很重要，但也要將作品的重量跟大小納入評估範圍，選擇一個具有穩定感且不會傾倒的底座。

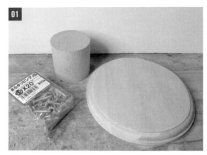

備好想要進行組合的木材跟木螺絲。

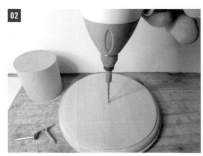

以電鑽在下面基座的中心處鑽出孔來。

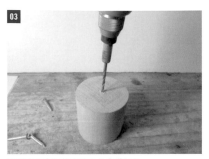

同樣也在上面基座的中心處鑽好孔。

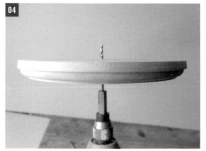

先打通好下面的基座。

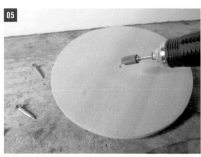

以打磨機跟雕刻刀鑿開下面的孔，使螺絲頭能埋進基座裡。

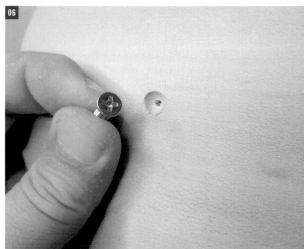

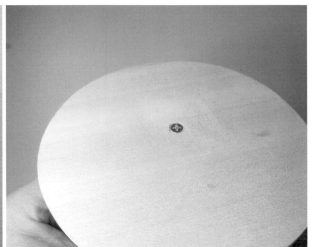

從下面將木螺絲鎖上，讓2個底座結合起來。

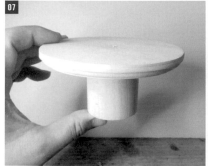

若是只有1顆螺絲，有可能會轉來轉去的，因此這次底座是用了3顆螺絲來固定。

使用5mm的黃銅線來支撐底座與本體。

POINT 在這裡先挑選好！

備好在最後裝飾用的漂流
木。熱帶魚專賣店跟五金行
的寵物專區都有販賣。

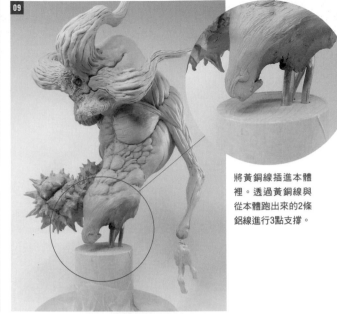

將黃銅線插進本體
裡。透過黃銅線與
從本體跑出來的2條
鋁線進行3點支撐。

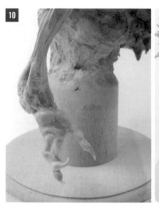

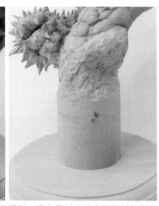

底座與本體的縫隙也以AB補土來進行塑形。這次是以岩石表面那種粗糙的
表面為目標。

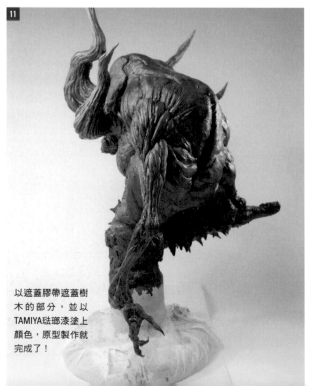

以遮蓋膠帶遮蓋樹
木的部分，並以
TAMIYA琺瑯漆塗上
顏色，原型製作就
完成了！

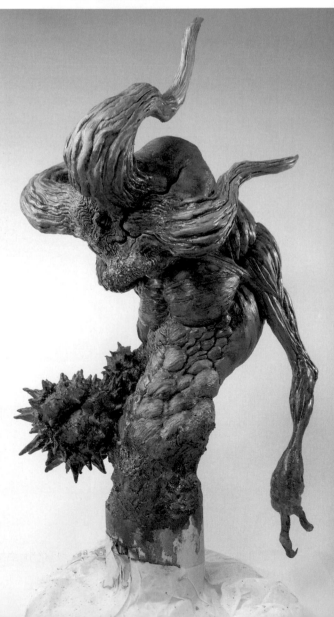

製作「Military Girl 02」

作為原創GK模型的女軍人胸像第二彈，這次的製作是以第二次世界大戰時的美國空降部隊為主題構想。因為我很喜歡HBO的電視影集《諾曼第大空降》，為了製作以這部影集為主題的作品，才開始了這個系列的創作。在第一彈中因為角色的表情很平靜，所以這次要將美國風那種開朗有精神的形象呈現出來。呈現真實的表情中會含有不同的要素，希望能讓大家作為參考之用。

タナベシンの材料與工具

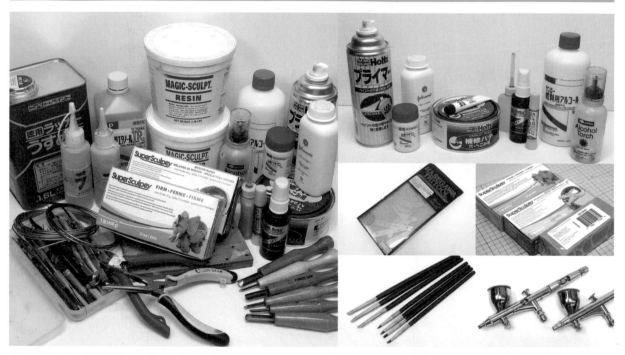

黏土：美國灰土、美國土 Medium Blend、美國土 Firm（灰色）、HOIKU黏土　金屬線：各種線徑的鋁線（1mm、2mm、3mm等等）　漆料：Holts底漆、郡氏底漆補土噴罐1000號、蓋亞多功能底漆、蓋亞色漆、MODELKASTEN色漆、TAMIYA水性漆、TAMIYA琺瑯漆、郡氏色漆、郡氏遮蓋液、星期天塗料硝基漆噴罐J（鐵材‧木材用）、粉彩筆　溶劑：立邦硝基系塗料稀釋液、TAMIYA琺瑯漆溶劑（X-20）、TAMIYA水性漆溶劑（X-20A）、消毒用異丙醇　補土：AB補土（MAGIC-SCULPT）、Holts修補用補土、TAMIYA牙膏補土　噴火槍：酒精噴燈（牙體技術師用的手持式噴火槍）、健榮牌燃料用酒精　離型劑（避免因為要分割零件使補土跟黏土之間黏在一起）：白色凡士林、嬰兒爽身粉　橡膠工具：各種類型橡膠筆　噴槍：阿耐思特岩田HP-CH、客製化微型CM-C　切割刀、刻線刀、自製工具用：長谷川蝕刻鋸組（模型用鋸刀）　其他：免洗筷、樹脂、矽膠、石膏、瓦楞紙、遮蓋膠帶、抽風機濾網、木材、牙刷、塑膠手套、白熾燈泡、綿花棒、製麵機、橡皮筋

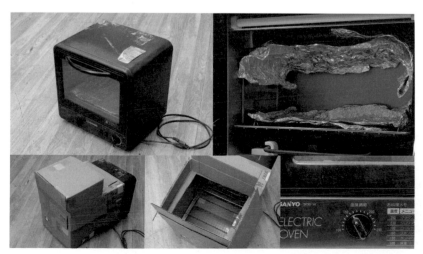

烤箱（硬化美國土用）：市售麵包烤箱的電熱管，要是直接使用，美國土的表面會焦掉，因此要用鋁箔紙包覆住，讓熱度分散在整個烤箱裡。燒烤大型造型物時，我是以瓦楞紙製作擴大的部分，讓瓦楞紙能夠將烤箱的開口整個覆蓋住。台座則是用百元商店的BBQ用烤網來延長長度。

溫度：美國土的標準烤硬溫度雖然是130度，每6mm厚烤15分鐘（烤硬大件物品時有時也會接近一小時），但這個烤箱的溫度是很曖昧的，因此配合刻度150度左右的溫度，是我的最佳燒烤熟度（笑）。

約有一半是自製工具,都是在造型過程中想到:「想要一把這種形狀的工具」就做出來了,不斷累積下就這麼多了。因此,工具的製作方法各自不同。市售品幾乎都是我在美國時購入的工具,要是沒有適合的工具,做出來就行了!

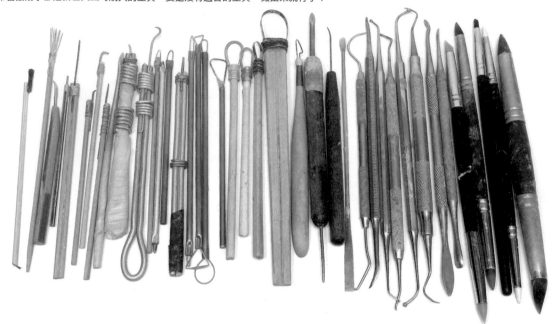

❶ 刮(修坯刀)

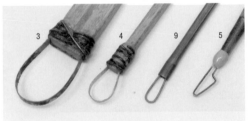

市售品、自製工具等(粗體字的是使用率高的工具)
1號:略粗的自製修坯刀(小刀頭) 2號:略粗的自製修坯刀(大刀頭) 3號:**自製的粗削修坯刀(大刀頭)** 4號:**自製的粗削修坯刀(小刀頭)** 5號:**市售修坯刀(小刀頭/極小刀頭)** 6號:自製的尖銳修坯刀 7號:市售的角型修坯刀(極細刀頭) 8號:市售的粗削修坯刀(小刀頭) 9號:**市售的圓頭修坯刀(極細刀頭)** 10號:自製修坯刀(小刀頭) 11號:自製修坯刀(極小刀頭)

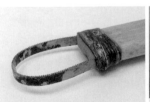

3號是用來刮出大形狀。

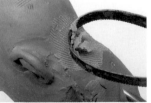

4號是用來將3號粗略刮過的地方再進一步刮細。

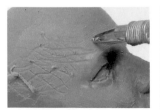

11號是用來刮出細溝槽。

5號是用來刮出帶有圓潤感的凹陷形狀。

9號(大)是用來將有些寬廣的塊面刮平、刮均。

9號(小)是用來將狹小的塊面刮平、刮均。

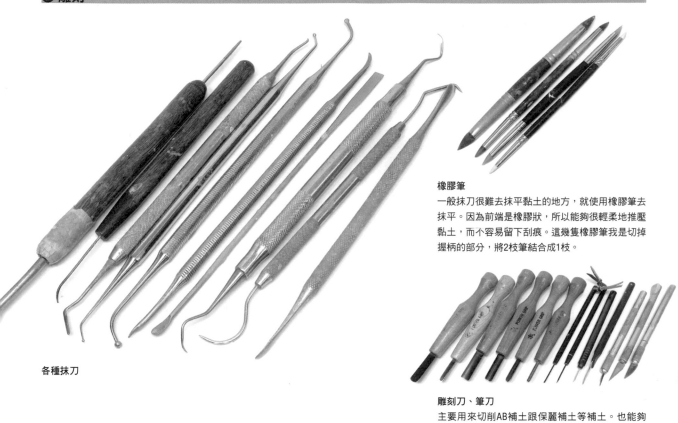

橡膠筆

一般抹刀很難去抹平黏土的地方，就使用橡膠筆去抹平。因為前端是橡膠狀，所以能夠很輕柔地推壓黏土，而个容易留下刮痕。這幾隻橡膠筆我是切掉握柄的部分，將2枝筆結合成1枝。

各種抹刀

雕刻刀、筆刀

主要用來切削AB補土跟保麗補土等補土。也能夠削切燒烤後的美國土。

工具使用範例

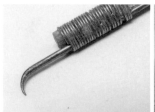
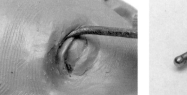

極小頭的針氈工具。用來雕塑極小部位的溝槽（自製工具、黃銅製）。

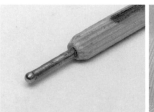
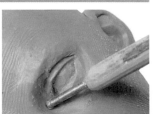

用來塑形內眼角跟鼻孔這些極小的鉢狀（自製工具、黃銅+極小軸承）。

橡膠筆

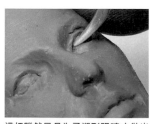
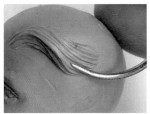

這把雖然只是為了塑形眼睛才做出來的，不過可以有很多用法。

用來雕塑皺紋跟頭髮。針氈形狀的工具我很愛用。

圓錐狀的橡膠筆是用來抹平嘴角這些圓形陷落處，而扁平頭的橡膠筆則是用於抹平表面。

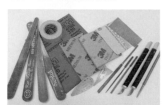
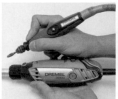
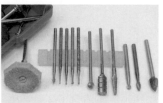

其他工具

打磨棒、遮蓋膠帶、砂紙（320號）、3M海綿砂紙（中目、粗目）、布砂紙（1000號）、長谷川刻線針、金屬銼刀、各種抹刀銼刀、DREMEL刻磨機、各種滾磨刀頭。

頭部大小約為4cm，這裡要凹彎鋁線來作為骨架，並用單手拿著鋁線進行雕刻。首先，不要去在意男女性別，只要專心製作一個「人類的臉部」。雖然這個作品是以西洋美女為創作目標，但是作為雛型的「臉部」我認為在男女上沒有太大差別。

① 雛型

像照片那樣，將線徑3mm的鋁線凹成圓的。前端圓形的部分就會成為頭部，而握柄這一邊先繞好一個日文的「わ」字形圓圈，會比較好拿在手上。

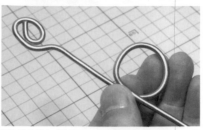

先隨意黏上美國土，讓美國土比較容易黏著在上面，並在這個狀態下烤土硬化。

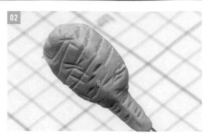

以 02 為基礎，邊注意頭部、脖子的位置關係，邊粗略地堆上美國土。

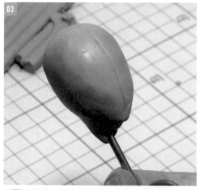

在臉部的中心線上畫一道十字線。畫上中心線、眼睛線來作為輔助線。

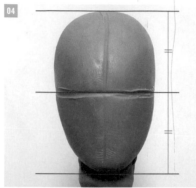

從臉部當中最為醒目的眼窩開始塑形起，在橫線上雕塑出眼窩的凹陷部分，並直接把多出來的黏土移到縱線上的鼻子處。接著從鼻子往下推到臉頰線條，直到輪廓線為止。

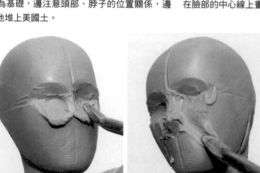

臉部側面，要讓太陽穴朝→的方向凹陷下去並推開來。臉頰骨也堆上黏土推開來。下巴前端到耳朵這一段也是同樣方法處理。

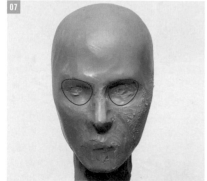

眼窩的凹陷處並不是圓形，而是像紅線這樣有一點呈三角形。而眼球就會位在這個三角形的上半部。

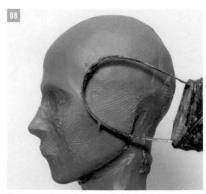

從側面觀看時，眉毛部分有稍微隆起的話，就會感覺生動。

❷ 眼睛

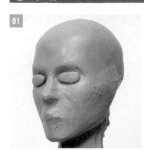
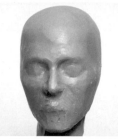

將眼窩搓平搓順，並在眼球的位置黏上一個橢圓。這個眼睛大小要連眼瞼都包含在內。

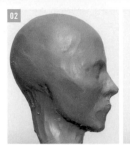
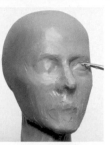

將黏土抹成一體，同時在橢圓裡刻出眼瞼。要確實想像著有眼「球」在裡面。

POINT

一雙美麗的眼睛，內眼角到鼻子與外眼角到輪廓的這兩段距離必須一樣長。此外，西洋人眉毛與上眼瞼之間的距離，比亞洲人還窄很多。

將鼻子堆出來。從側面觀看時，上唇到下巴這一段有弓成一條弧線的話，就會呈現很纖秀的印象。後腦杓與脖子之間的分界要塑形得很明確。與東方人骨骼相比之下，西方人骨骼後腦杓凸出部分會很明顯。

❸ 嘴巴

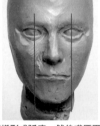

嘴巴部分要像圖中紅線那樣形成弧度，然後嘴唇再放在該條弧線之上。從正面觀看時，若嘴巴在雙眼正中間附近就會很協調。

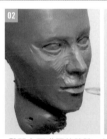

鑿開上下嘴唇的縫隙，並以橡膠筆將嘴角截凹下去。

POINT

タナベ風之美麗嘴唇的形狀
是透過各式各樣的曲線所組成的。精心製作的嘴角，會讓表情豐富起來。

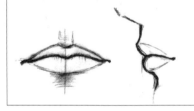

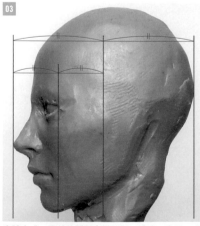
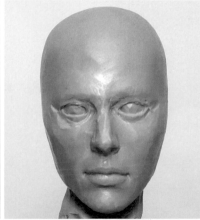
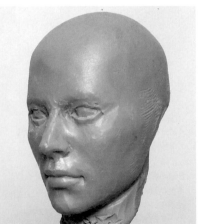

素體完成。用前後關係來看的話，眼睛、鼻子、嘴巴是聚集在臉部的前1/4。額頭與下巴的突出部分則差不多會在相同位置上。臉頰部分在這個時間點，就先抹平抹順到一個程度吧！

❹ 耳朵

將黏土撕成耳朵的約略大小，並將形狀捏扁成像一隻曲捲起來的幼蟲。

將黏土黏在眼睛輔助線到下巴根部這段高度上並推平。

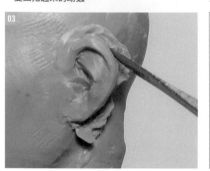

人體當中形狀最為奇怪的耳朵。

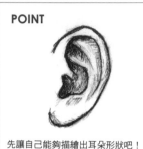

POINT

先讓自己能夠描繪出耳朵形狀吧！

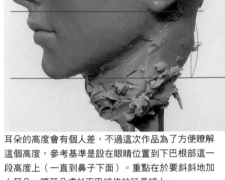

耳朵的高度會有個人差，不過這次作品為了方便瞭解這個高度，參考基準是設在眼睛位置到下巴根部這一段高度上（一直到鼻子下面）。重點在於要斜斜地加上耳朵，讓耳朵處於下巴線條的延長線上。

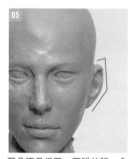

耳朵不是很圓，要說的話，會像紅線那樣近似於菱形。

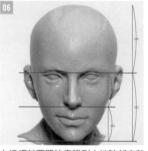

在這裡就要開始意識到女性臉部來整合整臉。到這邊後要檢查一下比例。

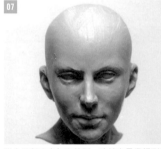

從上面部分去打光的話，比較容易掌握形狀。檢查眉毛、鼻子、嘴巴等部位所落下的陰影有無不自然之處。鼻翼大約是鼻柱寬度的1/2。並透過嘴角起伏來呈現出嘴唇到臉頰這塊肉的柔軟感。

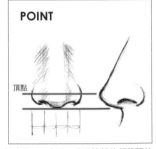

POINT

頂點

❺ 加上表情

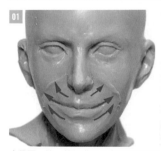

人只要一笑，整個嘴巴就會往左右的上方抬起，因此也要同樣地，用抹刀將黏土從嘴角一帶往左右的臉頰骨推過去。

POINT

法令紋線條與笑容線條的不同

笑容的線條與皮肉經年累月後下垂所形成的法令紋線條不同，展露笑容時，要讓嘴巴周圍的肌肉跑進到臉頰裡。

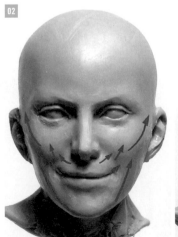

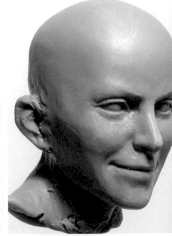

將下巴線條（嘴巴下方一帶）到臉頰骨這一段，以及臉頰骨周圍到太陽穴這一段，在笑容牽動下所造成的一連串肌肉連動很流暢地連接起來。

❻ 牙齒

將抹刀戳進嘴巴線條裡，並將嘴唇往上下兩邊撐開。同時將牙齒抹平。

嘴角不只會被推往橫向，也會被推向後方。

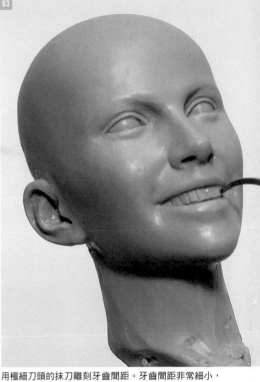

用極細刀頭的抹刀雕刻牙齒間距。牙齒間距非常細小，因此為了在烤硬之後以筆刀等工具來進行整形，在這裡要留意每顆牙齒的圓潤感去製作出薄薄的樣子。牙齒間距只要有那麼一丁點的寬度，牙縫看起來就會過大，因此要很慎重地去塑形。

❼ 最後修飾

先以硝基系塗料稀釋液大略抹平頭部。接著用衛生紙之類的東西輕輕擦拭沾染過稀釋液的水彩筆筆尖，再逐步少量地進行塗抹。

以細水彩筆將細部修飾順暢。

使用過稀釋液會殘留下筆跡，因此要再用乙醇抹平一次。因為乙醇不會溶解掉美國土，所以能用點力去塗抹。

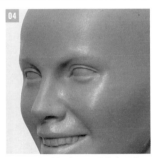

這是經過稀釋液→乙醇的處理後，變得很光滑亮麗的狀態。

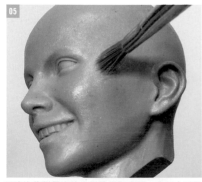

用沾染著稀釋液的水彩筆輕點表面，來加上毛孔的表面紋理。

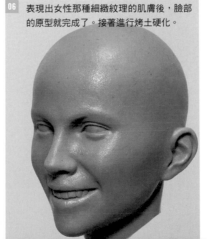

表現出女性那種細緻紋理的肌膚後，臉部的原型就完成了。接著進行烤土硬化。

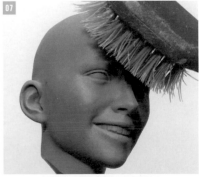

烤土硬化後，用牙刷一類的工具輕輕磨擦，表面就會呈現出光澤，可以輕鬆觀看出形狀來。

這個作品我想要設計成一種手貼在鋼盔上的姿勢，因此鋼盔要先進行製作。

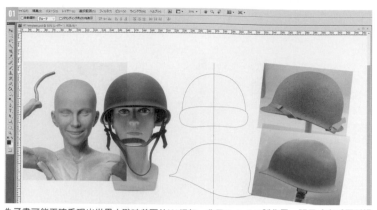

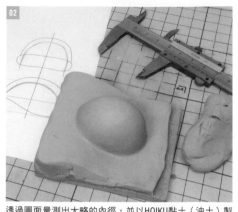

為了盡可能正確重現出世界大戰時美軍的M1鋼盔，我用Photoshop製作了一張尺寸合乎原型規模的圖面。

透過圖面量測出大略的內徑，並以HOIKU黏土（油土）製作一個凸型模。

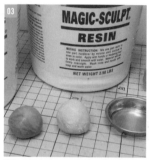

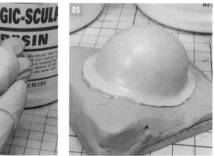

備好AB補土（MAGIC-SCULPT）的主劑和硬化劑（1:1），以及用來抑制黏性的乙醇。

如照片般，將AB補土充分混合，直到顏色均勻。記得要一面用乙醇將手弄濕。

將補土蓋在凸型模上塑形出鋼盔。

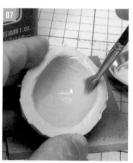

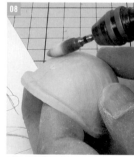

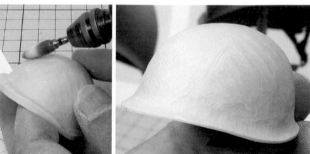

多出來的AB補土只要冷凍起來，好幾天都不會硬化。

硬化後，以稀釋液沖洗掉黏著在內側的黏土。

以打磨機進行粗削。

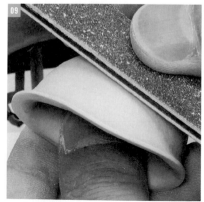

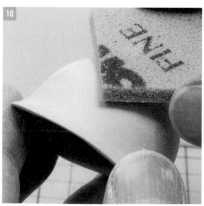

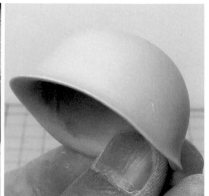

用打磨棒打磨凹凸處。

以粗目海綿砂紙進行整形。

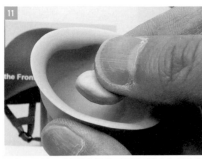

鋼盔是一種二重結構的物品，因此要黏上內側的內襯部分，並以抹刀修整出形狀。

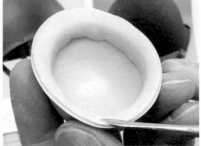

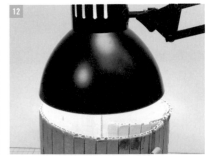

AB補土會因為化學反應而硬化，所以若進行加熱，硬化速度會加快。這裡我是運用筒狀的瓦楞紙和白熾燈泡，打造一種簡易加熱器來使用，並花上約30分鐘令AB補土完全硬化。

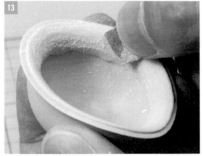

硬化後，使用筆刀、砂紙來整形。

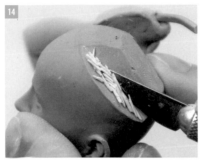

製作頭部與鋼盔咬合處的凹凸槽（卡榫），使鋼盔能夠固定在頭部上。

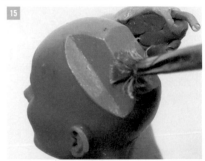

事先塗好用來脫模的凡士林。

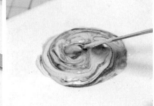

在Holts修補用補土當中，混入少量的硬化劑（硬化劑只要隨便一點分量就會產生硬化，所以要適量。差不多就照片中顏色那種量）。

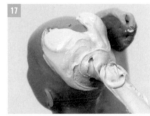

在頭部塗過凡士林的地方，塗上補土。

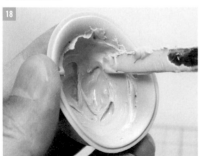

鋼盔裡面也先塗好補土。

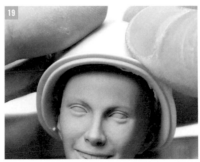

固定在任意一個位置上。照片裡雖然沒看到，不過我有用黏土跟膠帶固定住。

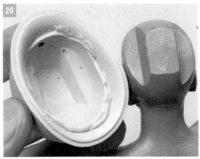

經過約15分鐘使其硬化。然後拿下來。

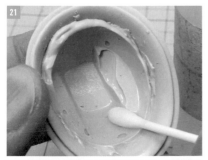

剛硬化不久的修補補土會緊黏在上面，因此要用稀釋液進行沖洗。

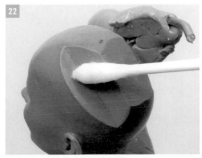

頭部這一邊的凡士林也擦拭掉。

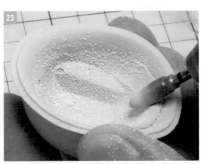

以打磨機削除多出來的部分，卡榫就完成了。

這次作品因為是胸像，所以製作時只有將上半身固定在木材上面。

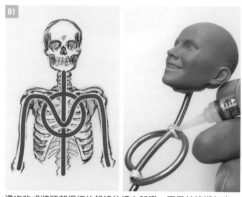

這次改成將頭部握柄的鋁線往橫向凹彎，再用絲線綁起來，並塗上瞬間接著劑來進行固定。這個日文的「わ」字形圓圈差不多會在肋骨上面的位置。

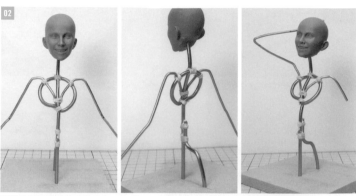

脊椎骨從正面看會是筆直的。在「わ」字形圓圈下面與脊椎骨這兩者相接的部分，也接上雙手手臂的鋁線。手臂抓得略長一點，並挪到「わ」字形圓圈的前面，營造出肩膀寬度的弧度。在脊椎骨下面部分加上1條鋁線，使其固定在底座上，並設計成讓人覺得像舉起手臂的姿勢。舉起手臂的動作要先從肩膀開始擺起。

使用美國土 Medium Blend（灰色）。

直接用的話會很硬，所以要先以製麵機壓過弄軟。

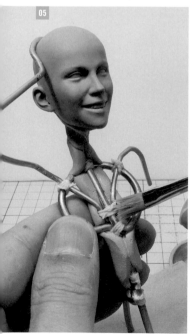

若是直接使用弄軟後的美國土，黏著力會很差，因此要一面塗上硝基系塗料稀釋液，一面壓在鋁線上黏上去。盡可能不要讓空氣跑進去。

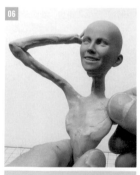

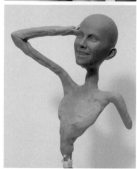

首先將美國土黏合在整體骨架上。

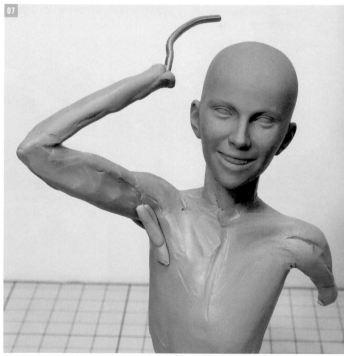

像是要一點一滴地黏上肌肉那樣去堆上黏土。上臂要分成肩膀跟上臂兩部分來堆上黏土。舉起手而受到拉扯的大胸肌等部分也堆上黏土。

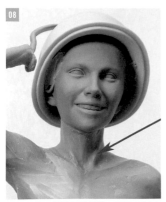

08

胸鎖乳突肌與鎖骨的線條，不可以缺少女性脖子周圍那種細瘦的表現。

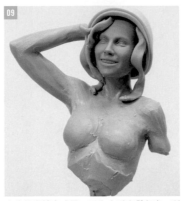

09

大略的素體完成了。因為右手有舉起來，所以右乳房也會略為往上抬起。頭髮先暫時加上去看看，用來構思整體形象。為避免穿上軍服時，整體感會跑掉，務必要在裸體下進行試作。

10

脖子要讓它露出來，因此以稀釋液抹平脖子來完成塑形。

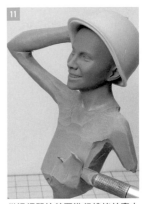

11

從這裡開始就要進行燒烤並穿上衣服了，因此除了要裸露出來的部分外，其他地方都要粗略地切削掉。

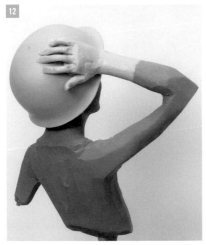

12

烤土硬化後，單獨將手部換成AB補土（詳情後敘）。

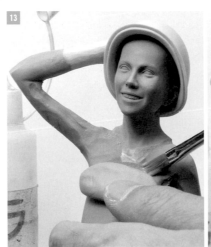

13

在這裡為了加強美國土的黏著力，也要一面塗上硝基系塗料稀釋液，一面黏上黏土。好讓前面削除掉的地方再生長出來。

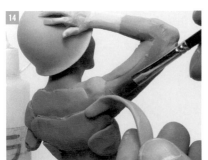

14

要想像著衣服來黏成帶狀。逐步地黏上帶狀美國土來營造出肉感。

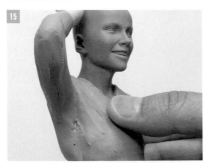

15

這是大致黏完後的模樣。因為是厚質地的軍服布料，所以手臂跟胸部也要塑形得比裸體時還要厚實。

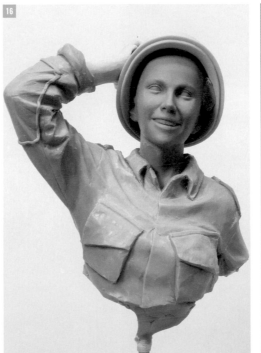

16

要想像著布料感、拉扯感跟重力感，來表現出布匹的質感。軍服的參考資料是取自於網路跟影像作品（記得也一定要用英文去檢索）。

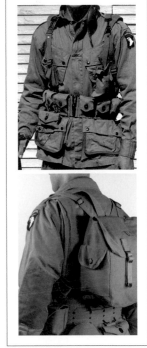

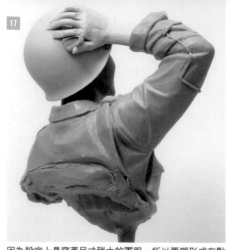

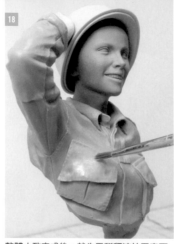

因為設定上是穿著尺寸稍大的軍服，所以要塑形成有點寬鬆的樣子。但再怎麼樣還是會有些地方被動作給拉扯到，所以要在手肘跟肩膀這些地方呈現出緊繃感，並表現出軍服裡面有人體（骨頭、肌肉）的模樣。

整體大致完成後，就先用稀釋液抹平表面。

刻劃整體的細部細節。縫線一類的要使用針氈工具，並平均戳壓刻劃出來。作品的大小如果有大到像這個作品的尺寸，就去計算模型的縫線是實際縫線的幾分之一，再確實刻劃出來吧！

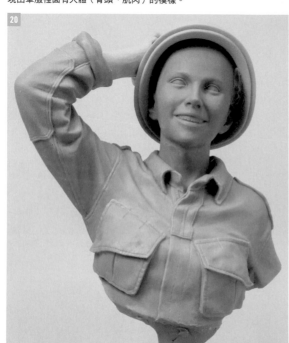

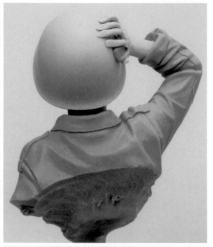

最後和臉部一樣，用乙醇抹平身體，如此一來臉部和身體就完成了！

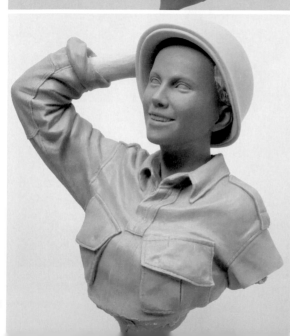

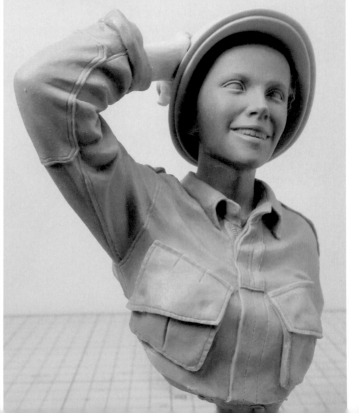

手部的塑形，要先將右手臂進行分模，以利後續的矽膠模具製作跟塗裝。

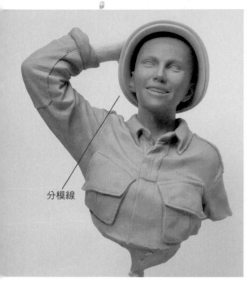

分模線

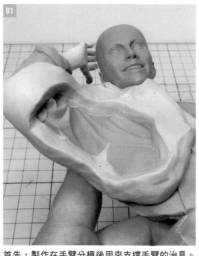

首先，製作在手臂分模後用來支撐手臂的治具。以分模線為中心，用油土製作治具的外模，來將手臂包圍起來。

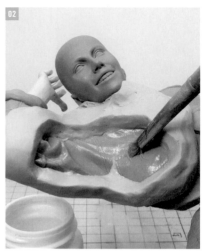

將白色凡士林當作離型劑塗抹上去。

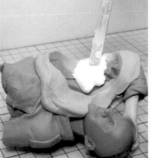

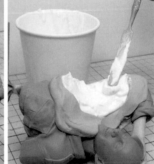

用水溶解SSS牌A級石膏，並塗在外模內。因為要整個抹上去，所以水的用量會相當少。有氣泡也不用去在意。

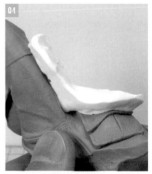

經過約15分鐘石膏硬化後，就拿掉油土外模。如此一來治具就完成了。

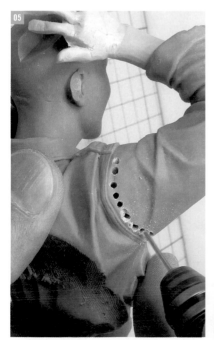

分模線若是很複雜，一開始就用電鑽沿著分模線去鑽出孔來。

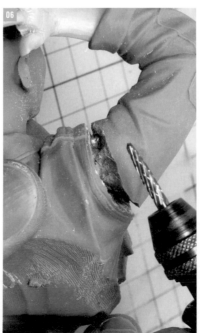

以打磨機將鑽孔打穿串連起來，這時候手臂內部的鋁線也要削切掉。

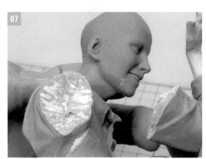

切割完畢後的模樣。

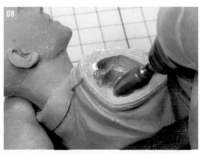

整齊地削切出分模線之後，用打磨機將身體這一側打磨出一個洞來，並修整成一個凹型槽。

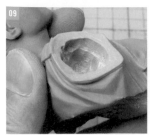
因為鋁線也要插進去，所以洞要開得彎深的。

在切除下來的手臂這一側，塗上AB補土並塑形成凸型狀。

先修整成方便拔插的形狀。

POINT
鑽頭先從1mm、1.5mm、2mm這些細頭來使用起的話，鑽孔時就會比較輕鬆，也可調整角度。

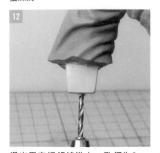
鑽出用來插鋁線進去，孔徑為2mm的孔。

將線徑2mm且長度適當的鋁線先插進去。

將線徑2mm且長度適當的鋁線先插進去。

使用治具，並確認凸型頭會不會干涉到凹型槽。

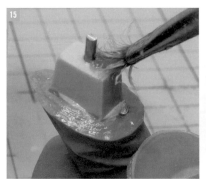
在凸型頭處塗上離型用的凡士林。

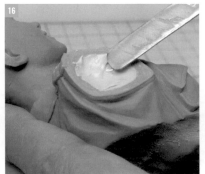
先在肩膀凹型孔中塗上Holts修補補土。

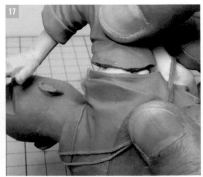
一面壓著治具，一面緊緊地將手臂插進去。

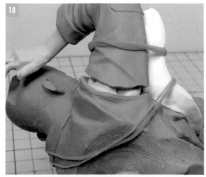

用橡皮筋將治具和整體原型緊緊綁住，來讓兩者確實貼合，以免位置跑掉。

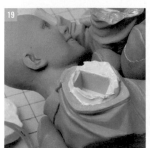
硬化後就拿開治具，並拔掉凸型頭。

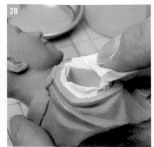
將凡士林擦拭乾淨。

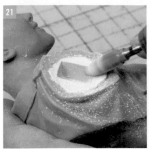
以DREMEL刻磨機削除多餘的補土。

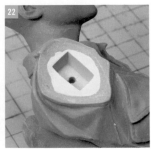
凹型槽完成了。

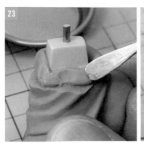

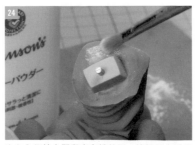

一面塗上硝基系塗料稀釋液，一面將美國土黏在縫隙上，並用力壓進去。

先在內側抹上嬰兒爽身粉的話，拔插就會變得很容易，形體也會比較方便修整。

以抹刀修整形體，並單獨將手臂進行烤土硬化，這樣分模就完成了。

5 製作手部

手部是最能夠展現素描力的部位。美國土因為很容易就會折斷，所以我是以AB補土來進行手部塑形。AB補土就算是用雕刻的，也還是能夠充分表現出柔韌感。

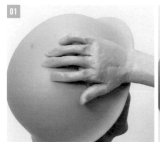

將放在鋼盔上的手大略捏出來。

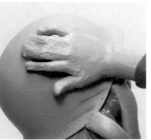

以雕刻工具將手指一根一根地雕刻出來。

要雕刻得越來越薄。

在最後用砂紙進行修整。

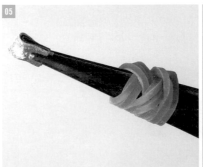

只要將砂紙折起來以鑷子挾著，並用橡皮筋固定住，那些很窄的地方就能夠輕鬆進行打磨。

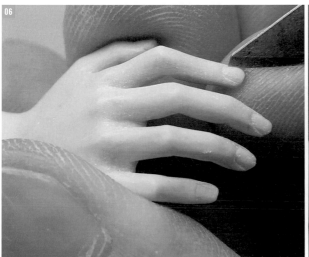

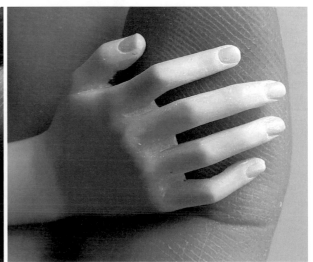

雕刻出指甲後，手部就完成了！

頭髮雖然只要塑形出跑出鋼盔外的部分，但塑形時還是要去意識到髮旋的位置是在頭頂處。這裡是設計成1940年代那種大波浪卷髮。

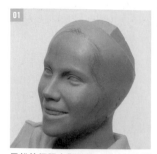

用鉛筆標記出髮際線。耳朵因為用不到，所以我就削掉了。

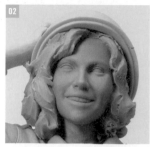

一面拿開鋼盔，一面粗略地捏出頭髮。

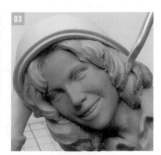

用抹刀營造出往內捲的卷髮。

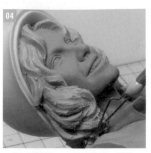

卷髮只要雕塑出一些大溝槽，就能夠在確保髮量的同時展現出輕盈感。

從鋼盔後面跑出來的頭髮，會受到很強烈的擠壓，因此要將密度呈現出來。

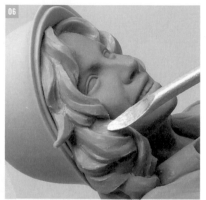

頭髮要一大撮一大撮地來修整形體。

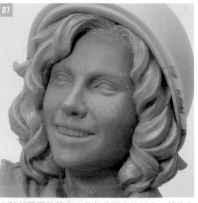

在臉部周圍修整出一些起伏不定的弧度。然後在這裡要先暫時檢查一下整體協調感。

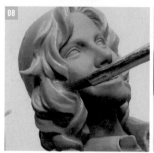

用硝基系塗料稀釋液將表面抹平抹順。大的塊面用粗筆，而細部就用細筆。

塑形完後，同樣用稀釋液→乙醇來抹平表面，這樣頭髮的塑形就完成了！

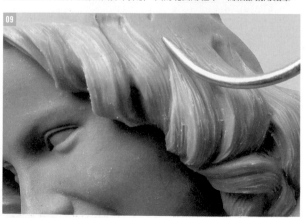

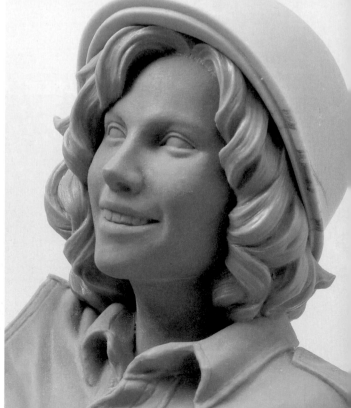

表面的稀釋液乾到一個程度後，再用針氈工具將每一根頭髮刻劃出來。抹刀要是動得慢慢的，很容易把頭髮刻壞，因此動作要迅速。

7 塑形小物品

仔細修飾鋼盔的頭帶、軍服的鈕扣這類物品。將小物品確實製作出來，可以增加作品的存在感。

塗上用來離型的凡士林。鋼盔扣帶會碰到的部分要事前先塑形好。

鋼盔這一邊也塗上凡士林。

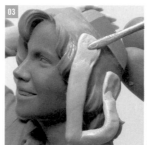

用AB補土製作出扣帶的大致形狀，並將鋼盔壓上去。

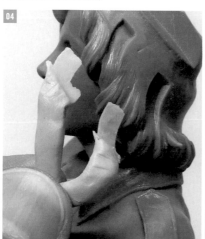

扣帶硬化後拿下來，就會形成卡榫。接著以卡榫為準，用筆刀、雕刻刀一類的工具將扣帶削薄。

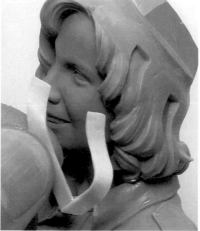

在細部再加上AB補土，並在硬化後以筆刀削去。

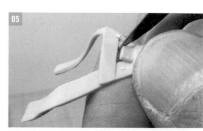

用筆刀將橫構一條一條雕刻出來，接著橫置鋸刀（長谷川蝕刻鋸組）刻出縱向線來。

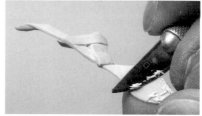

用美國土製作鈕扣也是可以，但這次作品我是將AB補土捏圓捏小後黏上去，再以乙醇抹平表面。

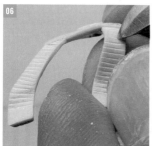

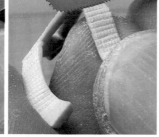

這個時代的鋼盔為了防反射，表面都很粗糙，因此這邊同樣也要加工成很粗糙的模樣。用硝基漆將TAMIYA牙膏補土融成黏稠狀，再以水彩筆沾取並直立起筆尖，用輕點的方式將補土附著上去。

整體附著完補土後，鋼盔表面就加工完成了。

底座預計設計成會發出黑光的那種高級感。而且為了進行翻模，製作時要使底座能夠從本體上分離出來。

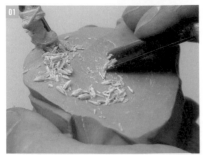
先將身體的底面磨平。在這個時候，鋁線也要切除掉，將底面磨整齊。

備好5mm的塑膠角材與模型用鋸刀。

將角材裁切成適當長度。用來進行垂直切割的底墊雖然是在美國購入的，不過我想日本也會有類似的東西。

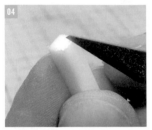
將鋸刀所造成的毛邊去除。

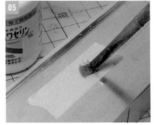
在遮蓋膠帶上塗上凡士林。

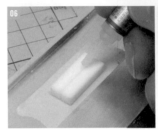
以瞬間接著劑將2條角材黏合起來。記得要塗滿接著劑，將縫隙確實填補起來（只要先將凡士林塗在置放台，就可以輕鬆拆下角材）。

能夠準備硬化促進劑的話，就滴一些來縮短硬化時間。

以金屬銼刀磨除多餘的接著劑。

用DREMEL刻磨機將身體的底面打磨整齊。

用粗目海綿砂紙磨平。

在身體的底面打磨出凹槽。因為軸心也要同時插進去，所以要打磨得略深一點。

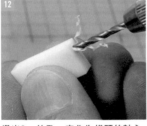
鑽出2mm的孔，來作為樺頭的軸心之用。

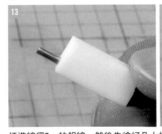
插進線徑2mm的鋁線，然後先塗好凡士林。

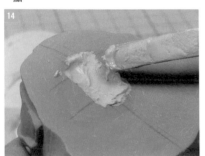
將修補樹土填補到凹槽裡。

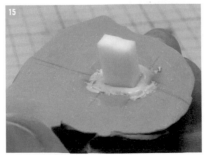
將凸型頭連同鋁線一起塞進凹槽裡。

硬化後，拔掉凸型頭並清掉毛邊處理乾淨。

這邊決定要沿用以前做的底座，因此以該底座為雛型，並使用線徑3mm的鋁線將凸型頭連結上去。在這裡就要決定好位置。

角度決定好後，就大略黏上AB補土。

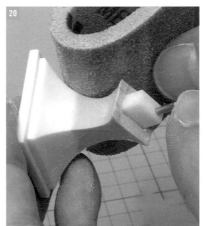

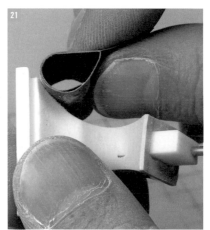

硬化後，從本體上卸下來並以乙醇進行整形。

用海綿砂紙進行打磨。

接著用320號的砂紙打磨。

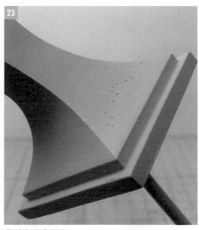

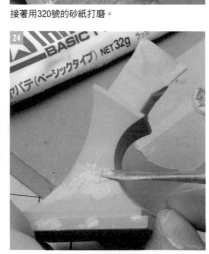

整體底座噴上Holts底漆來確認形狀。

果然有很多氣泡。

細小的氣泡用TAMIYA牙膏補土填補，並以砂紙進行修飾。

進行翻模前要針對細小傷痕、脆弱部分、細部細節進行檢查。

備好酒精噴燈（牙體技術師用的手持式噴火槍）和健榮牌燃料用酒精。美國土用高熱去燒烤的話，就會呈現出柔軟性，因此細小部位可以進行局部燒烤，讓這些地方不會輕易折斷。

要烤到稍微有些焦痕。要是烤過頭會發泡，因此逐步地進行烤土。

用細目的金屬銼刀這類工具，將衣服的縫線這些地方修飾到很明確。

04 全部零件都噴上Holts底漆。

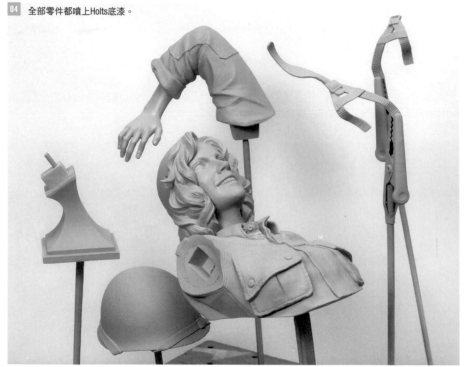

05 透過噴上底漆這道程序，就可以發現到一些細小的傷痕。

06 用TAMIYA牙膏補土填補起來……

07 乾燥後，用320號砂紙打磨乾淨。

08 最後再噴上一次底漆，原型就完成了！

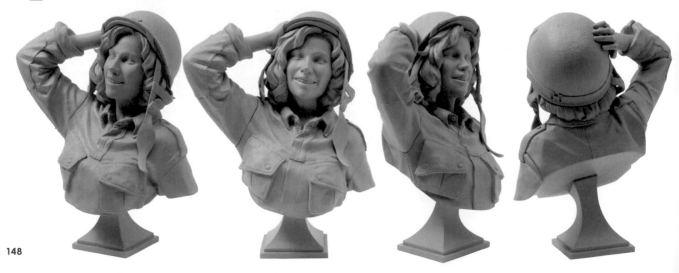

矽膠模具，要先將模型的原型塞一半在黏土裡，再用瓦楞紙製作出模框盒，並以矽膠和石膏先後製作出上下兩片外模。

備好HOIKU黏土（油土）。

在瓦楞紙上面鋪好HOIKU黏土，接著把要進行翻模的零件塞一半到黏土裡。同時也擺放上圓棒等材料，作為用來灌注樹脂的湯口。

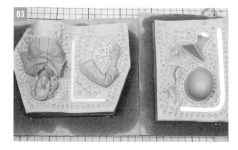

在瓦楞紙上塗上用來離型的凡士林。

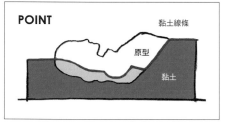

用瓦楞紙整個包起來作成模框盒。

POINT

零件塞好在黏土了。將原型埋沒起來的黏土線條並不是筆直的，而是要在後續能夠方便拆下樹脂的位置上。

黏土線條
原型
黏土

以熱溶槍將模框盒無縫黏合固定住。

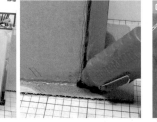

黏土與模框盒的縫隙也用抹刀之類的工具填補好。

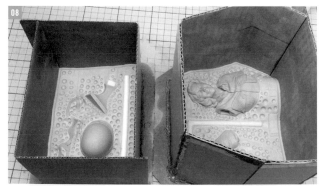

所有零件的翻模準備正式完畢。因為要連同模具一起放入真空脫泡機，所以模框盒有做得略高一點。

倒入適量的道康寧矽橡膠3498（翻模用的高強度RTV矽氧橡膠）主劑。

量測適量的硬化劑（主劑：硬化劑＝100：5）。

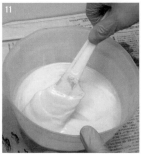

用鏟子充分攪拌主劑＋硬化劑。

備好真空脫泡機。

先脫泡一次混合後的矽膠。

將脫泡後的矽膠注入模具裡，接著再連同模具一起脫泡。

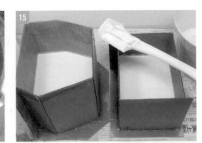

這是完全脫泡後的矽膠。再來就這樣直接使其硬化。雖然硬化速度會因室內溫度而稍早或略晚，不過大約都會在6小時左右硬化。

以石膏製作模具的後擋板。

用水將石膏溶解到很疏鬆，並直接灌注在硬化後的矽膠上面，接著放置約1小時直到石膏硬化。

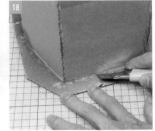

凝固後，就用美工刀緩緩地切入模框盒的底面與側面。

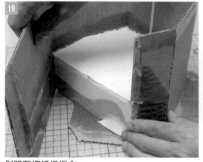

剝開瓦楞紙模框盒。

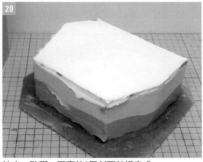

油土、矽膠、石膏的3層剖面結構完成。

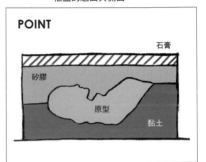

POINT

石膏

矽膠

原型

黏土

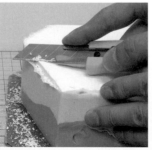

將矽膠、石膏的毛邊切除乾淨。

暫時拿下石膏。

將矽膠邊角的毛邊清除乾淨。

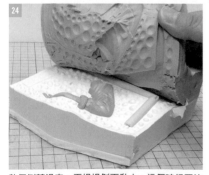

整個倒轉過來，再慢慢剝下黏土。這個時候要注意別讓模型的原型從矽膠上脫落下來。

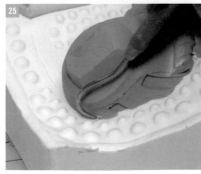

細心地清掉油土的殘渣。

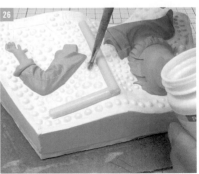

用水彩筆在矽膠上面塗滿凡士林。

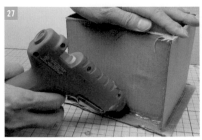

再次擺置到瓦楞紙裡，並將方才的模框盒倒轉過來，然後用熱熔槍黏合起來。剩下的就跟步驟 09 一樣。多出來的矽膠，用塑膠保鮮盒這類容器來使其硬化的話，就能夠做成補土混合盛盤。

全部都硬化後，終於要來拿掉模型的原型了。

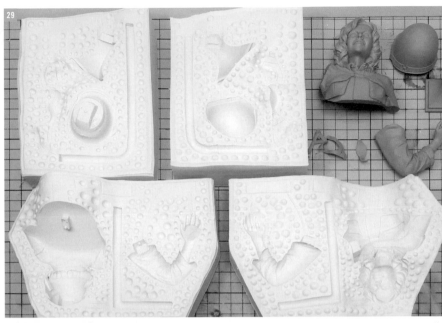

看來模具成型得很漂亮。

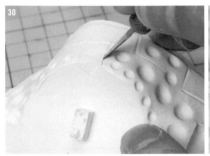

用筆刀將鑄模的注料口（湯口）、空氣孔切割成 V 字形。

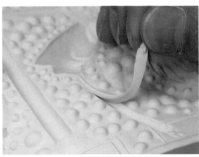

在整體模具上灑滿嬰兒爽身粉，來防止矽膠濕濕黏黏的。如果沒有要大量複製翻模，就使用嬰兒爽身粉，不要使用離型劑，這樣樹脂的流動性感覺會比較好。

將模具貼合起來，然後用橡皮筋確實固定住。不過要是壓得太緊，矽膠會壓扁變形，所以緊密度要適中。

備好RC BERG無發泡PU樹脂（象牙色）120秒硬化型（複製用鑄料）。將A劑：B劑以1：1的比例進行混合。記得一定要戴上橡膠手套來進行作業。

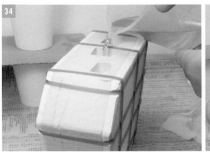

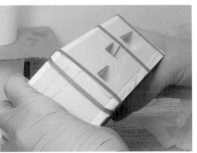

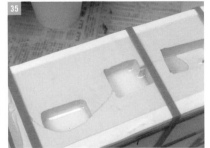

穩穩地從注料口倒進去，並輕輕敲打地面來擠出內部的氣泡。

2～3分後就會開始硬化，因此進行樹脂鑄模時要盡快。

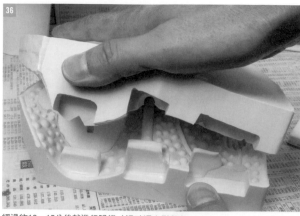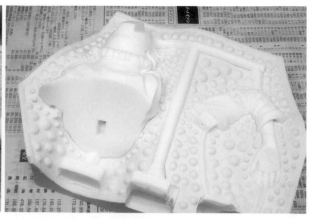

經過約10～15分後就進行脫模（這時還有點軟）。

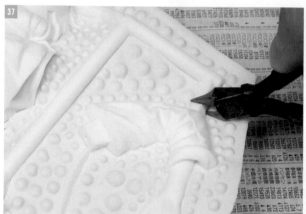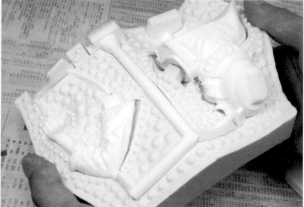

要從模具上拿下來之前，要先用斜口鉗一類的工具將鑄料的湯口、空氣孔剪斷。這是因為如果就這樣直接取模，有時零件面會像被挖掉一樣折斷掉。

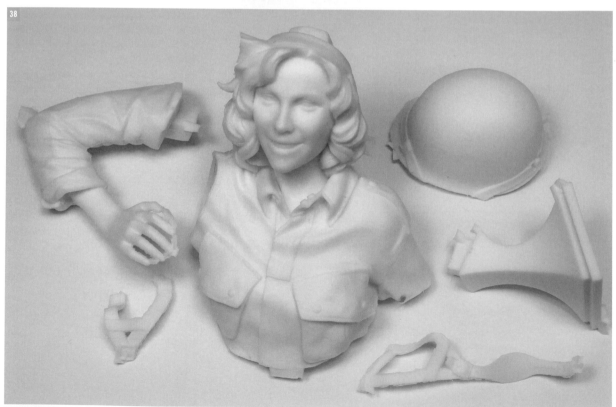

樹脂翻模完畢！

活用樹脂的透明感，來進行可以呈現出人體肌膚透明感的無底漆塗裝。一般而言，為了加強樹脂模件的咬合力，都會噴上有顏色的底漆補土或底漆，但是無底漆塗裝則要使用特殊的透明底漆。

發現了氣泡，因此要用補土跟瞬間接著劑＋促進劑一類的材料來進行填補。

切除大毛邊。

用斜口鉗切斷毛邊。

用雕刻刀削掉毛邊。

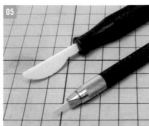
各家公司的陶瓷筆刀（清除薄毛邊用）。上圖是造型村的陶瓷筆刀與蓋亞的陶瓷筆刀。橫向揮動筆刀，來削去毛邊。

細部則用蓋亞陶瓷筆刀。

在身體上鑽出孔來，以便插入用來固定手臂的鋁線。同時也在各個地方鑽出用來上串的孔。

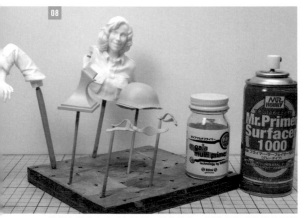
將所有零件上串（免洗筷、竹籤等），要進行肌膚塗裝的零件就噴上蓋亞多功能底漆（用噴槍塗裝），其他的則噴上郡氏底漆補土1000號，這樣子塗裝的準備就完畢了。接著將所有零件都立在木材這類的固定座上。

準備MODELKASTEN的無底漆塗裝用螢光漆‧擬真色，以及蓋亞色漆EX系列消光透明漆。將無底漆塗裝用螢光漆：透明漆以1：2左右的比例混合，並用硝基系塗料稀釋液稀釋到方便用噴槍進行噴塗的濃度。要留意眼窩跟下巴下面這些地方的陰影，再用噴槍逐步地噴上。

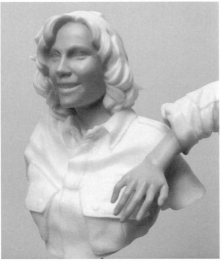
將MODELKASTEN的黏膜透明漆與蓋亞消光透明漆以1：2的比例進行混合。接著以稀釋液進行稀釋，並用噴槍薄薄地重覆噴塗，來呈現出肌膚血色。

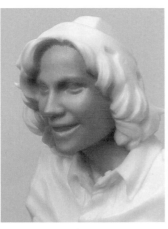

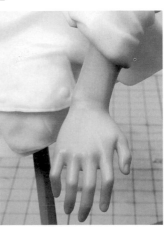

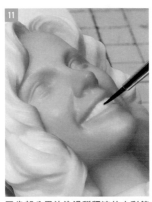
牙齒部分用沾染過稀釋液的水彩筆來擦掉，並直接將樹脂的底色作為牙齒顏色。

 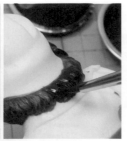

取適量的蓋亞黑色色漆與郡氏的紅褐色色漆混成自己喜歡的髮色，並用面相筆來進行塗裝。

用噴槍薄薄地噴上相同顏色，來遏止水彩筆塗裝的斑駁不均勻。

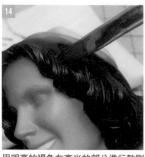

用明亮的褐色在高光的部分進行乾刷處理（MODELKASTEN 乾刷筆）。

在塗裝充分乾燥之後，這邊先暫時遮蓋起來，然後進入衣服的塗裝。

用郡氏遮蓋液（液體遮蓋劑）將縫隙完全填補起來，然後噴上衣服的底色。

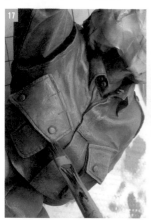 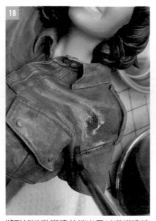 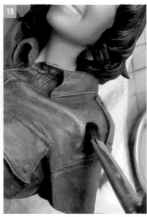 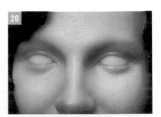

將白色、黃色混入到底色中來調製出高光顏色後，就將整體零件進行乾刷處理。

將TAMIYA琺瑯漆的消光黑以琺瑯漆溶劑稀釋成湯湯水水狀，並塗在整體模件上（漬洗）。

高光部分這些地方則用水彩筆沾染琺瑯漆溶劑來擦取掉。

和牙齒一樣，用稀釋液擦掉眼睛部分，並用面相筆在眼瞼的邊際加上血色。血色是用MODELKASTEN的黏膜透明漆：蓋亞色漆的透明漆以1：1的比例調製出來的。

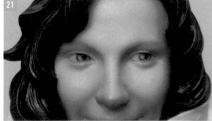

接下來的臉部塗裝，全部都是使用TAMIYA琺瑯漆。取適量的亮光白（X-2）、淺藍色（XF-23）、半光黑（X-18）進行混色，就會形成漂亮合適的藍眼睛顏色。進行混色時別在器皿上一口氣混合出來，要在塗裝的塊面上渲染來進行混色（要邊用琺瑯漆溶劑進行溶解）。眼睛的塗裝，總之就是要靠注意力和氣勢！

以面相筆將眉毛一根一根用畫的塗上顏色。

不小心塗出來的部分，用沾染過琺瑯漆溶劑的蓋亞墨線用橡皮擦來擦拭，就可以擦拭得很乾淨。

24

衣服緊鬆感不足，因此用TAMIYA琺瑯漆的消光黑更進一步地漬洗。

25

和一開始一樣，用琺瑯漆稀釋液擦掉高光部。

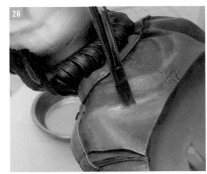

26

背部也同樣作法。

27

小物品也以上底色→乾刷高光→漬洗的順序來修飾。

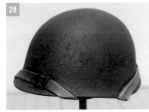

28

鋼盔的使用痕跡也透過隨機漬洗來呈現出來。

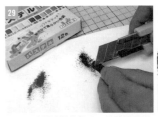

29

很難用噴槍塗裝的部分，就使用粉彩。

30

用水彩筆混合褐色與黑色，然後輕柔地放在陰影部分上。細部則用略硬的面相筆磨擦塗上。

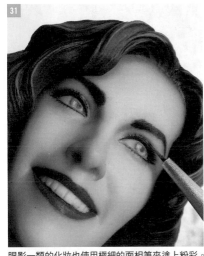

31

眼影一類的化妝也使用極細的面相筆來塗上粉彩。

32

粉彩上色結束後，就將整體模件噴上消光（平光）透明漆，來讓粉彩附著上去。因為也要消除肌膚的光澤，所以在一般的消光透明漆當中加上消光添加劑（消光劑）。

33

最後用水彩筆在眼睛、鼻子、嘴唇塗上TAMIYA水性漆（透明漆），來呈現出光澤。眼睛要薄薄地塗上一層然後進行乾燥，並重疊3～4次，營造出略厚的透明層。如此一來本體塗裝就完成了。

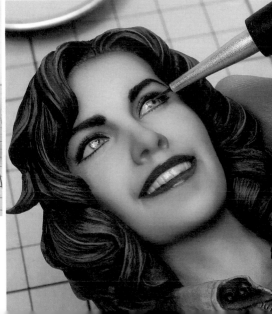

34

底座是以矢竹剛教先生直傳的蛇紋塗裝法來處理成大理石質感。上圖是在居家用品店購入的排風扇濾網。

35

用手指將濾網撕開拉長，使其形成隨機圖紋。

36

一邊噴上塗料硝基漆，一邊用手指將纖維跟纖維黏合起來。

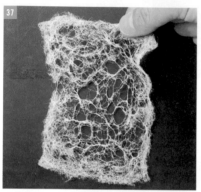

37

差不多處理成像這種感覺。

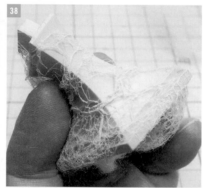

38

纏到底座上。

39

噴上自己喜好的顏色（這次我是很單純選擇黑色）。

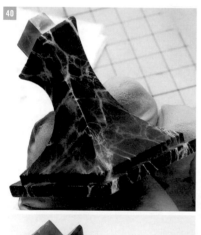

40

剝下纖維，再噴上一層黑色。

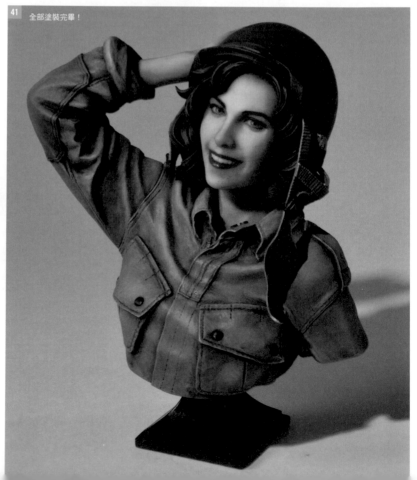

41 全部塗裝完畢！

製作「天夜叉」

這個作品是「邊思考設計邊製作出來」的。構想是一名鬼族女孩子與熊熊燃起的火焰。重點在於「帶著怒氣與悲哀的夜叉表情和火焰造型」。

塚田貴士的材料與工具

塑形用

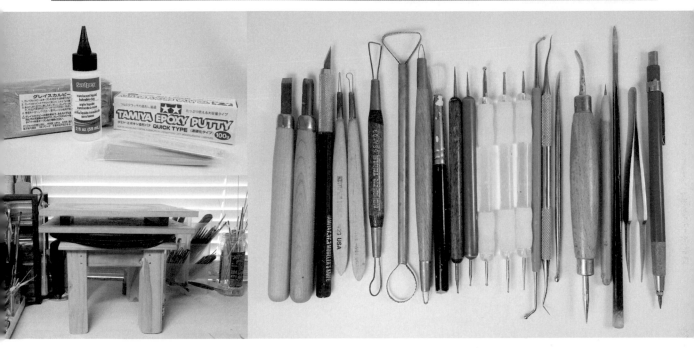

美國灰土、TAMIYA・AB補土（速乾型）、Sculpey液態軟陶、雕刻刀、修坯刀、筆刀、掃除碎屑用的水彩筆、抹刀、圓頭抹刀、鑷子、工程筆、旋轉台、各種金屬線、木工用白膠、瞬間接著劑、螺栓、木材、無水乙醇、蓋亞色漆稀釋液、硝基系塗料稀釋液、鉗子、樹脂、各種TAMIYA色漆、液態補土、打磨機、打磨棒、鑽頭、斜口鉗、牙刷。

其他

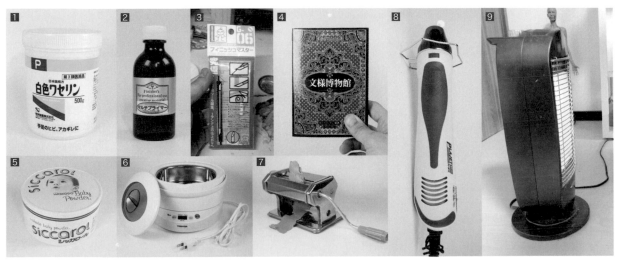

1 白色凡士林（離型）　2 Finisher's多功能底漆　3 蓋亞G-06r墨線用橡皮擦　4 文樣博物館（MAAR社）　5 Siccarol爽身粉（嬰兒爽身粉）
6 東芝超音波洗淨機　7 製麵機（捏壓美國土用）　8 熱風槍　9 加熱器（烤土硬化）

以鋁線製作全身骨骼,並固定於基座上。塑形作業的階段,在燒烤美國土之前,我希望盡可能在不碰觸到原型本體的情況下進行作業,所以才事先於基座的邊緣設置固定用的螺栓,並盡可能將鋁線穩穩固定在螺栓上,好穩定住骨架。

> **POINT**
>
> 我目前所使用的金屬線,銀色和褐色是鋁線,金色是黃銅線。其中例外的是《黑貓偵探》(78p),菸草煙霧使用的是不鏽鋼線。鋁線很柔軟易於凹折或作業,黃銅線則是又硬又不易扭曲很堅固。

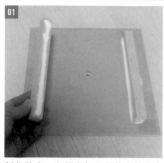

製作基座。在膠合板下面墊上撐高木條。這個做法有個好處,就是可以把固定用螺栓跟骨骼這些骨架的鋁線插得深一點,利用鋁線多出木板的部分,就可以輕易地在製作途中去加長長度,或抓住這個多餘部分來進行拆卸。

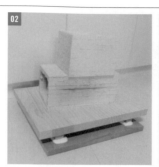

用木工用白膠黏起來,再用重物壓住來進行固定。

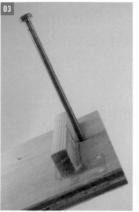

從底面鑽出孔來,並將螺栓貫穿過去。

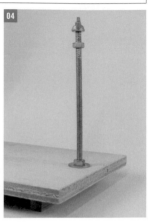

這是螺栓貫穿到正面的模樣。

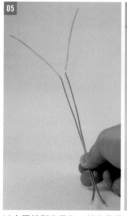
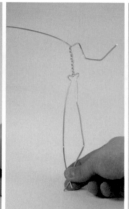
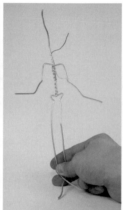
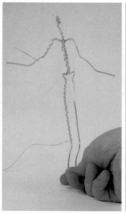
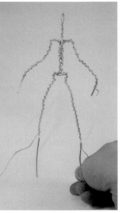

以金屬線製作骨架。首先準備2條金屬線,並留下雙手手臂,然後將中間纏繞起來製作出上半身。將下側當成雙腳,拉出骨盆的大小,在脊椎骨上再纏繞上2條金屬線,並凹成脖子與頭部的形狀。最後脊椎骨再纏繞上2條金屬線,交纏在手臂跟腿上來加粗(骨架強度一增強,美國土就會比較容易附著上去。)。

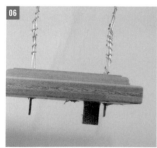

在基座上面,再黏上一個台座。接著用鑽頭鑽出孔來,並將雙腳貫穿過去。這裡我並不是要接合,而是想弄成一種能夠拆卸下來的狀態,所以就只是在基座跟台座這兩者上面鑽出孔來,並將鋁線貫穿過去而已。這樣子意外地還蠻穩固的,並不會浮空。這兩條鋁線會稍微有點突出去,是因為到時要拆下會比較容易,或是在製作途中想要加長腳部也可以派上用場。

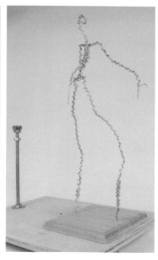

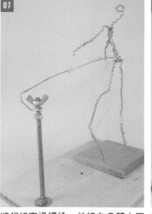

將鋁線穿過螺栓,並繞在身體上固定住。在這裡若是可以先確實固定好,會讓後續的作業變得很輕鬆。

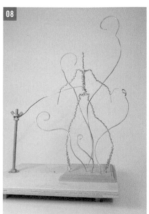

同樣在基座上鑽出孔來,然後將火焰般的特效貫穿過去。

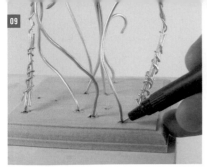

在邊製作邊思考設計的過程中，我鑽了很多孔出來，因此在設計構圖確定的當下，要拿筆標記出哪些孔是「正確的孔」。

將1mm的鋁線纏繞在要作為火焰骨架的2mm鋁線上。這是因為可以讓美國土的附著力變好，而且強度也會增加。鋁線跑出來的多餘部分，可以用來作為火焰熊熊燃燒的分支火苗，意外地很重要。

為了固定火焰的骨架，將纏繞在2mm鋁線上的1mm鋁線，纏繞在用來固定螺栓和身體的鋁線上進行固定。這個階段的火焰只是用來設計素體的暫時固定而已。

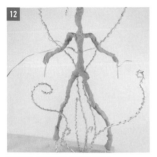

將美國土粗略地堆到骨架上。

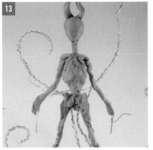

粗略地黏出胸部、頭部、骨盆。

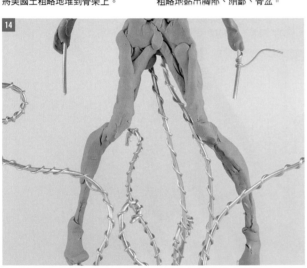

粗略地黏上大腿、小腿肚。

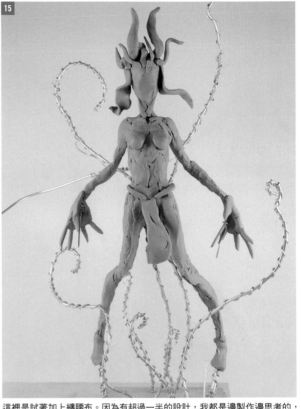

這裡是試著加上纏腰布。因為有超過一半的設計，我都是邊製作邊思考的，所以比起在那邊煩惱該怎樣設計，我會直接粗略且快速地黏上美國土來觀看外形輪廓、線條、身體協調感和尺寸，就像是在用鉛筆描繪草稿一樣。

<div style="background:black">

2 製作臉部

</div>

臉部會在瓶子上進行塑形。

瓶子是用能量飲料的瓶子跟Cakonal葛根湯這一類的瓶子。要是拿著鋁線部分進行塑形作業，鋁線太細會很難作業，因此才要放到瓶子上。不要是瓶子太粗了，反過來手就會覺得很痛，所以要盡可能選用細一點的瓶子。

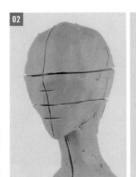

粗略地將脖子以上的部分堆出來，並畫上臉部十字線。

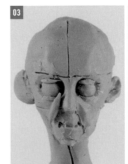
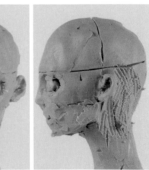

大略地堆出眼球、鼻子、臉頰、耳朵。

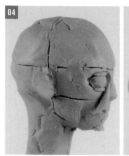
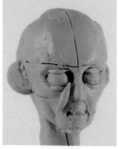

耳朵的上下長度，要跟眼睛高度到鼻子下面這一段的長度一樣長。黏上鼻子外側到嘴角這一段的黏土。

將臉頰推平。

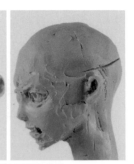

在眼球的隆起處刻上眼睛。脖子則要往前傾。

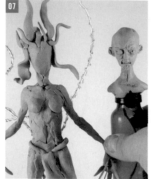

配合粗略捏好的身體，確認臉部大小。

暫時加上頭角看看。

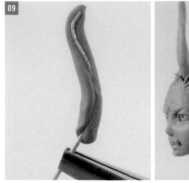

將美國土纏繞在金屬線上來製作出髮撮，並插在頭部上。

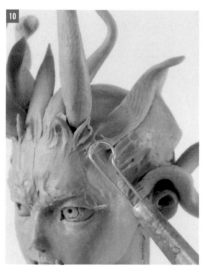

將髮際線弄細。

在這個階段要照一下鏡子，來確認造型正不正常。

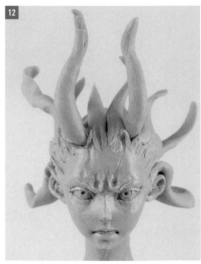

一面觀看整體感，一面黏上頭角和頭髮。

用圓頭木製雕刻工具的前端沾取黏土顆粒。

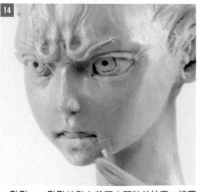

一點點、一點點地黏上美國土顆粒並抹平，接著用修坯刀將形體修飾出來並反覆進行。

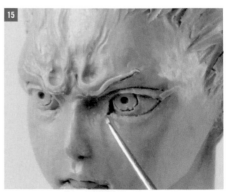

在內眼角劃出裂痕。小型的造型物我覺得只要刻上一些略深的線條，陰影的呈現方式跟塗裝上就會很美觀。

160

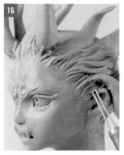

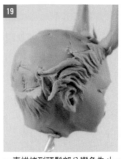

將耳朵、髮際線不斷細化。

將無水乙醇和蓋亞稀釋液塗在表面上。

用小隻一點的熱風槍（石崎電機SURE迷你輕量型熱風槍PJ-M10）烘烤表面。

一直烘烤到頭髮部分變色為止。

POINT 稀釋液和無水乙醇有著前者強、後者弱的差別。大致上來說，就是在素體階段用稀釋液修整形體，然後修飾階段用乾淨的水彩筆沾取無水乙醇來抹平表面。

以Athena的液態軟陶修補頭角。要在經過硬化的美國土上黏上美國土是很難的，因此要將液態軟陶當成膠水的替代品使用。這樣做的話，就不會輕易剝落，空氣也會變得不容易跑進去。

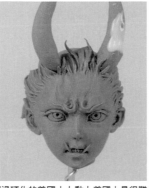

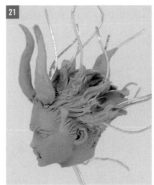

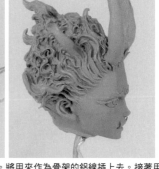

頭髮是構思成「怒髮衝冠」的模樣。將用來作為骨架的鋁線插上去。接著用斜口鉗在鋁線上剪出一些細微的痕跡，讓美國土比較容易附著上去。在製作途中，我決定要將頭髮弄成像火焰一樣，就一邊想像像火焰晃動的模樣，一邊用「前端為球狀的抹刀」將其塑形了出來。

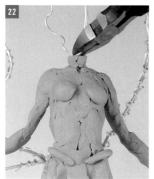

用斜口鉗剪斷身體素體的脖子。

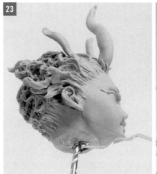

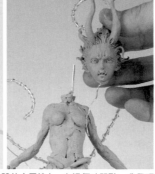

將塑形完成後的頭部金屬線纏繞在身體的金屬線上。在這個時間點，我發現脖子前後厚度太粗了，所以就進行了修改……

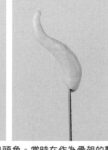

配合素體的尺寸製作出頭角。當時在作為骨架的黏土上，要包覆補土，並在表面進行塑形，刻上細節。不過在記憶中我個人因為不太滿意，外層的部分重做了好幾次。

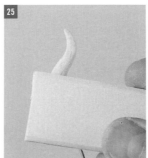

我在塗有膠水的珍珠板上貼上粗目的砂紙，做成一把自製的打磨棒，然後一面用這把打磨棒修整形體，一面黏上補土進行塑形。只不過在進入到下一張圖片作業之前，這個長的頭角就已經決定不採用了。

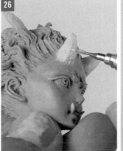

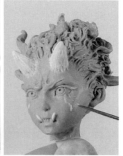

我挪低了頭角的生長位置並加粗減短，結果覺得這樣很搭，因此就用補土塑形出這一個頭角，並用打磨機修飾其細節。接著我決定要在全身上下加入如刺青般的浮雕圖紋，所以就稀釋並塗上了液態軟陶，然後以抹刀雕塑出圖紋。最後以熱風槍之類的工具進行乾燥的話，圖紋就會保持原貌並凝固。

手部要像肉球那樣讓指尖膨脹起來。沒來由地最後是構思成結合獅子和人類的手之模樣。

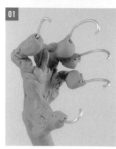

以金屬線製作出5根手指,並粗略黏上黏土。接著在這個時間點進行烤土。

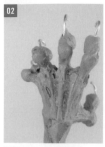

雕塑手指間的凹陷處。

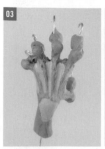

以TAMIYA AB補土進行填補。接著以火爐之類的加熱器促進硬化。要是溫度變得過高會導致氣泡產生,因此要特別留意。

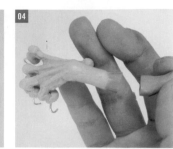

用補土覆蓋整體手部。

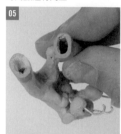

手部因為要進行分模,所以要在手腕的地方製作一個榫頭(凸)。建議可以在這個時間點做上記號,好辨識原來的位置。雕塑出手腕和手臂側內部,並在手腕側加上黃銅線來黏上補土。

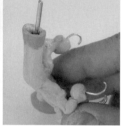

將榫頭插入手臂弄出一個孔洞,再使其硬化。接著使用嬰兒爽身粉,讓補土不會被帶到孔洞那一側去。AB補土徒手去碰觸的話,好像對身體不好,所以要碰觸時請記得戴上手套。

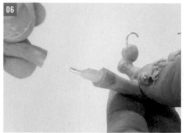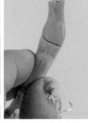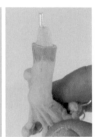

POINT 在製作人物模型的同好裡面,通常是將凸稱之為「榫頭」,凹稱之為「榫眼」,並進行分割,而製作卡榫這件事整體則以「接合卡榫」來表現居多。另外也聽說過有互咬,或是公頭、母頭的說法。或許也沒有所謂的正確用法。

用銼刀修整榫頭的形體,並在手臂側的空洞塞入補土,然後塗上凡士林來當作離型劑並接起來。接著一邊清除掉被擠出來的補土,一邊重覆這個動作,直到變乾淨為止。

接合後的模樣。確認有無偏離原本的位置,然後再稍微擠上一些瞬間接著劑將兩者固定住(這是因為在進行烤土的時候,分割面常會錯位的緣故)。

這是燒烤完榫頭使其硬化後的狀態。趁還很溫暖的時候,用筆刀慎重地將瞬間接著劑剝掉,進而將兩者切割分離開來,如此一來榫頭和榫眼就完成了。將腋窩接上身體來觀看協調感。位置確定後,就將手臂部分與身體接合起來。

POINT 以離型劑來講,嬰兒爽身粉和凡士林要區分使用。這兩者用起來感覺就是「嬰兒爽身粉用起來很方便,就算沾到了不需要離型的部分也不會干擾到作業,但離型效果很低,有點靠不住」,「凡士林沾到不需要離型的部分時,要清除會有些麻煩。但因為離型效果很高,就算在接合起來的狀態下進行烤土和乾燥,也還是可以確實離型出來,所以要用在關鍵時刻」。

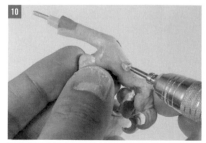

意識著肌肉線條跟線條走向,用打磨機按照自己的喜好去刻出細節。這邊的作業會讓人很開心。

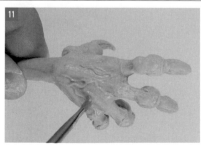

營造出浮現於手背上的血管。搓細補土擺上去,並用稀釋液抹平補土。使用後記得要好好清洗水彩筆。

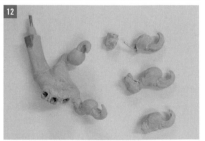

因為我原本就想要複製後再進行塗裝,因此考量到複製和塗裝上的便利性,手指也要進行分模才行。然後這裡又要再製作一次卡榫了。

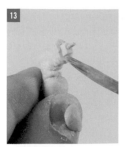

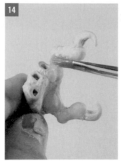

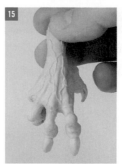

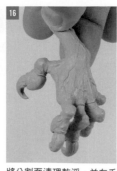

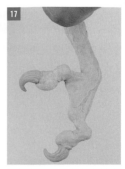

為了與榫眼這一側進行接合，在榫頭周圍表面黏上補土。留意兩者對口的方向，將榫頭周圍的面清理乾淨。用銼刀修整完榫眼周圍的面後，再於榫頭周圍的面黏上補土，並與榫眼接合，如此一來分割面就完成了。

在榫眼周圍塗上用來離型的凡士林，以便與黏完補土的榫頭進行接合。

接合起來，並直接進行烤土和乾燥。在進行乾燥的期間，有時會因為遇熱而歪曲掉，因此可以沾一點瞬間接著劑在通過榫頭的黃銅線上，使其不易脫落。

將分割面清理乾淨，並在手部塑形有一定程度的進展後，試著噴上一次液態補土看看。

接近要進行最後修飾的階段。噴上液態補土後，再用打磨機輕輕帶過整體手部一次，來磨平整體手部。如此一來感覺就會變得很不錯。

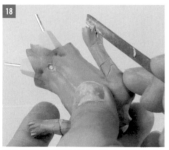

首先用補土塑形手部這一側，然後進行分割後再來修整手臂這一側，以便沿著手部和手臂連結之處的形狀來進行接合。

POINT 構想

創作時原本是決定要設計出一個身材很嬌小的女孩子，然後放大手部，雖說角色是一名鬼族，可是女孩子就只有手很大的話那也很奇怪，所以我才想要透過從手部前端去變形手部和手臂連結之處的感覺，來跟身體連結起來，才塑形成這種造型。

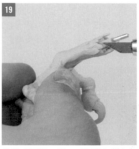

修整手部這一側，以便進行接合。接著不斷重覆步驟16、19的工序，來打造出漂亮整齊的分割面。

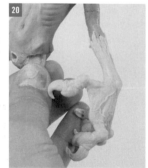

接上手臂的模樣。

4 修飾身體

以硝基系塗料稀釋液抹平表面來完成修飾並分模出來。

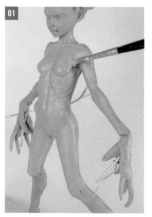

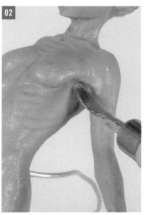

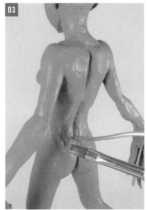

以硝基系塗料稀釋液將全身抹平抹順。刻出腋下這些地方的細節。

背面也塗平塗順。

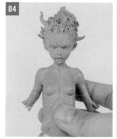

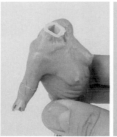

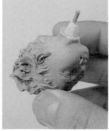

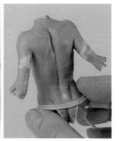

在上半身和脖子、手肘、腰部部分，分別進行分模，並製作出榫頭、榫眼。接著用補土修補各處裂痕等缺陷。

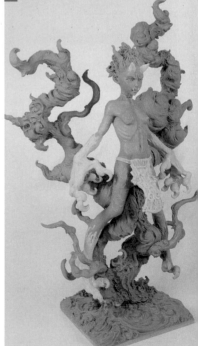

以液態軟陶紋上圖紋，身體的修飾就完成了。

暫時拿開身體，來製作特效與底座。

在身體後面塑形好一定程度的特效。

細小的部分有上骨架的話，會比較容易進行塑形，也能保持烤土之後的強度。

將金屬線纏好在支柱上，以免特效倒掉。

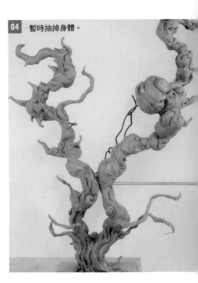

暫時抽掉身體。

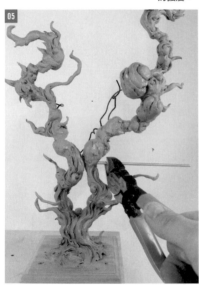

作為主軸的2根火柱，我想要在中途的地方，將2根火柱製作成一個一體化的零件，所以就將黃銅線塞在裡面，好確保完成時的強度與進行塑形作業。

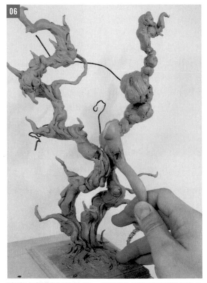

決定卡榫製作的位置，然後將卡榫的孔鑽得略大一點。

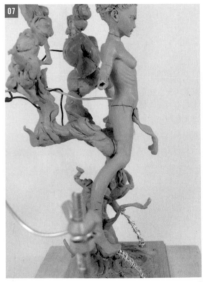

最後決定要在腿那一側製作榫頭，火柱那一側則製作榫眼，在腿那一側黏上了補土並灑上嬰兒爽身粉，然後壓在火柱上。

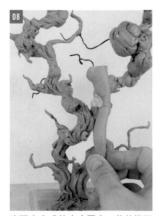

比預定完成的大小再大一些的榫頭製作完成！

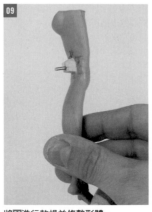

將08進行乾燥並修整形體。

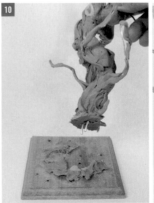

將特效從基座上抽出來，然後調整火柱的位置、傾斜角度，來讓天夜叉位在作品中心這個絕佳位置上。結果火柱歪來歪去的，害我重調了好幾次……

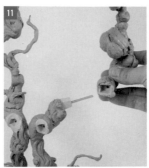

11 特效也進行分模來製作卡榫。

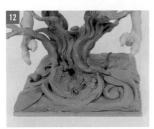

12 塑形生出火柱的部分。以底座的樹木部分為骨架，滴上液態軟陶再黏上美國土，就能夠多少防止空氣混入跟烤土時產生的裂痕。只不過會裂開時還是會裂開。

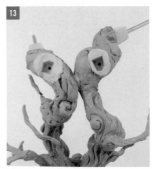

13 雙腳接合面的榫眼完成。

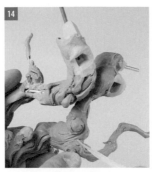

14 先在分割部分滴上瞬間接著劑固定好，以免乾燥時歪斜掉。

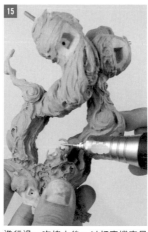

15 進行過一次烤土後，以打磨機來呈現出細微部分的形狀。

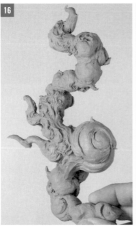

16 用前端為球狀的抹刀塑形火焰的細節。這邊做起來實在非常開心。

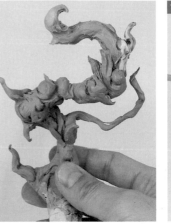

17 在底座上也製作出榫頭。

6 塗裝

雖然我很不擅長塗裝，不過還是一面摸索該怎麼塗裝，一面進行塗裝作業才能夠如實地將自己心目中存在的構想顏色呈現出來。要是塗裝過程沒有很順利會讓自己變得討厭塗裝，所以要時時注意，讓自己保持開心地塗裝。

01 這裡將原型進行翻模並替換成了樹脂模件，因此在塗裝前，要先用超音波洗淨機清除複製時附著在上面的離型劑，以及前置處理時所產生的粉屑這類汙垢。拿牙刷沾取中性清潔劑來刷一刷也清除得掉。

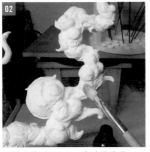

02 整體塗上Finisher's 多功能底漆，以便加強漆料的咬合力。

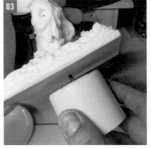

03 在基座上面加上一個塗裝用的台座。其實什麼都可以，總之就是想要一個可以拿的。

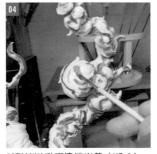

04 以TAMIYA琺瑯漆消光黃（XF-3）、琺瑯漆紅色（X-7）、琺瑯漆藍色（X-4）進行塗裝。

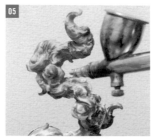

05 看著火焰的資料來進行調色，並用噴槍噴上顏色。

06

我覺得還是不需要藍色，所以就將火焰零件跟工具洗淨液裝進了塑膠袋裡，來把漆料全部洗掉。還好已經替換成了樹脂模件，所以不用擔心零件會遭受到稀釋液的侵蝕，真是太好了呢☆淚目。要是拿工具洗淨液去清洗美國土這類材料的話，原型會遭受到侵蝕，就不能這麼做了。

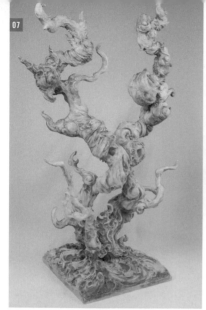

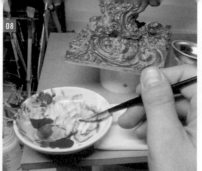

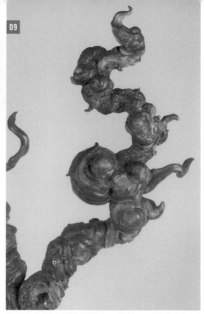

漆料比我預期的還要難洗掉啊……不過這樣子感覺好像也不錯,那就直接這樣子來進行塗裝!

底座的金色是用TAMIYA琺瑯漆金箔色(X-12)、黑色圖紋則是在TAMIYA琺瑯漆黑色(X-1)當中加入消光黃、藍色來進行調色,並用此顏色來上墨線。

將紅色和消光黃進行調色,然後用噴槍將這個調出來的顏色薄薄地噴在整體特效上,並讓整體顏色穩定下來,特效的塗裝就完成了。

POINT

所謂的上墨線,就是先塗上金箔色並進行乾燥後,再用噴槍噴上蓋亞消光透明漆(EX-04);接著等消光透明漆乾掉後,再塗上黑色,然後用蓋亞G-06r墨線用橡皮擦R沾取琺瑯漆溶劑來進行擦拭,如此一來就只有凸狀處的漆料會脫落下來,而溝槽則會殘留下黑色。要噴上蓋亞消光透明漆(EX-04)的理由,是因為在金箔色琺瑯漆上面塗上黑色琺瑯漆跟琺瑯漆溶劑的話,會連金箔色都受到影響,所以透過先噴上一次硝基系的消光透明漆來覆蓋金箔色,來讓金箔色不會受到琺瑯漆溶劑的影響。用電玩來講就像是記錄點一樣,會讓人很安心。

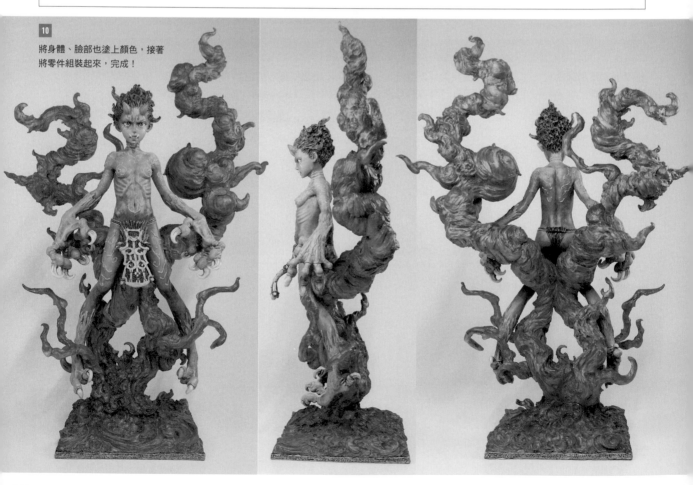

將身體、臉部也塗上顏色,接著將零件組裝起來,完成!

製作「原創龍（鷹）」

這次因為是要寫一篇製作過程的文章，所以我想要示範一個平常就有在製作，作法也很基本的作品。再加上我正在製作用3cm的木頭角材來作為底座的龍胸像系列，因此也決定製作一個龍胸像作為範例。

高木アキノリ的材料與工具

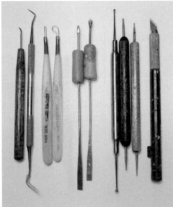

黏土 （NSP Medium油土）：雖然沒辦法像美國土那樣進行烤土來固化，但是也有一定程度的維持力，多少能夠在不上骨架的情況下塑形，所以我很愛用。因為能夠加熱去融解，所以也能夠運用一些不同於美國土的表現方法。 工具 （抹刀、修坯刀、筆刀）：我最常用的，是正中間像小湯匙一樣的抹刀，是將TAMIYA調色棒進行削切製作出來的。 補土 （WAVE牌AB補土（灰色輕量型）） 基座（鋁線2.5mm、30mm木頭角材） 其他：新富士口袋型噴火槍（以拋棄式打火機為燃料的小型噴火槍）、HARP的小型熱風槍、Finisher's 硝基系塗料稀釋液、木材、水彩筆、矽膠、樹脂、砂紙、海綿砂紙、噴槍、遮蓋膠、郡式金屬底漆、遮蓋膠帶、遮蓋膠、各種郡氏色漆、各種TAMIYA色漆、各種蓋亞色漆、各種MODELKASTEN色漆。

1 製作臉部

以鋁線為骨架，用NSP黏土來進行塑形。

01 在鋁線上黏上AB補土來製作骨架。

02 頭角要另外以鐵線當骨架先行製作好。

03 一面注意臉部大略的形體，一面黏上NSP黏土，並用抹刀將形體修整出來。

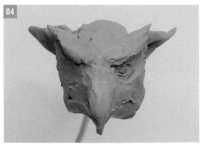

04 從正面觀看的模樣。因為很容易把注意力都放在側臉上，所以也要一面確認正面，一面進行塑形。

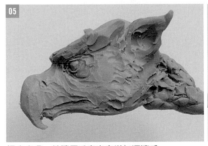

05 捏尖尖嘴，並讓眉毛突出來增加深邃感。

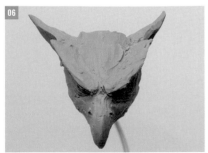

06 塑形時也要一面從上面去確認整體感來進行作業。

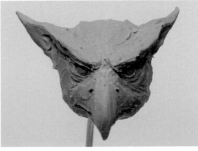

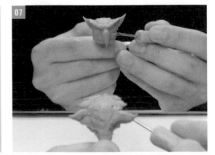

07 記得也要照一下鏡子，注意有無左右對稱。

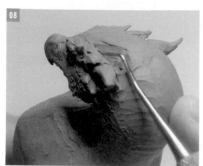

在頭上製作出一個用來插頭角的凹槽。

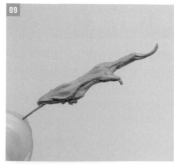

將頭角插入頭部來確認協調感。

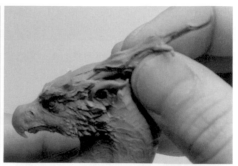

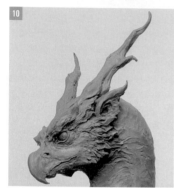

調整頭角的角度。

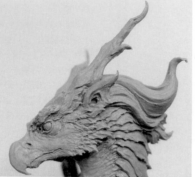

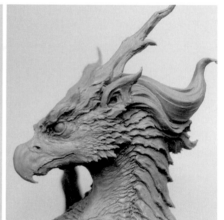

刻出臉部的結構。下顎部分因為要製作鱗片,所以下顎要黏上黏土。

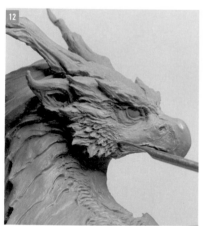

將鱗片製作出來,而且不要讓鱗片都是相同的大小。臉部外側的鱗片要稍微大一點

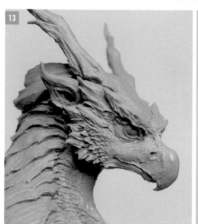

臉部細節完成。

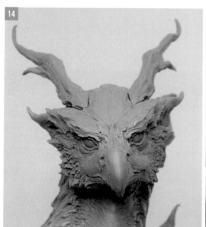

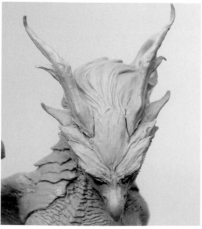

從正面確認協調感,並讓整個臉部的感覺是從尖嘴處呈放射線狀出去。

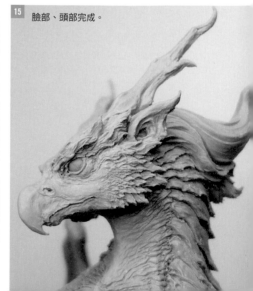

臉部、頭部完成。

與頭部同時進行製作。

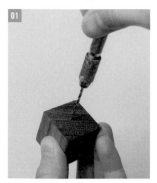

用手鑽在3cm的木頭角材底座上鑽出孔來。

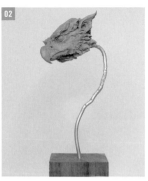

將製作中的頭部插到底座上,並配合自己想要製作的身體走向,將鋁線凹彎。

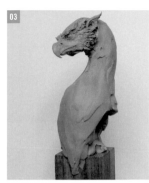

邊決定姿勢,邊黏上黏土。

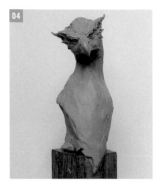

邊轉圈圈,邊確認身體走向。

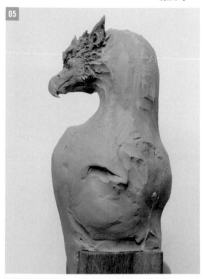

手臂要另外製作,所以就先製作到肩膀部分。手臂則預計要接在凹陷部分上。

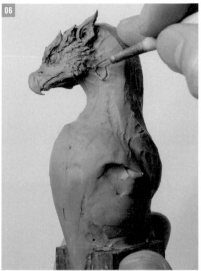

一邊考量脖子與身體的連結,一邊塑形出脖子。脖子的前面部分預計要製作成皮膚的感覺,而後面則是製作成鱗片感。

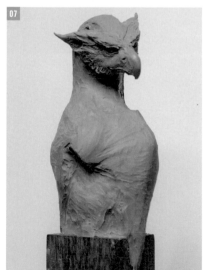

這次創作題材是鳥,因此身體是塑形成挺出胸膛的形狀。雖然身體的構造並不是說就跟鳥一樣,但還是要將這類特徵放進去。

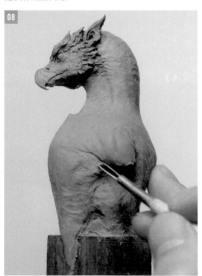

塑形時要意識到胸部的肌肉。

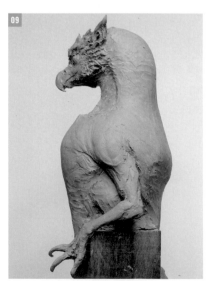

接上手臂的素體。手臂跟羽翼的大小,與其強調生物本身的協調感,不如去重視作為一種擺飾品的賞心悅目感,我決定要讓這兩個很剛好地容納在3cm的角材底座裡。

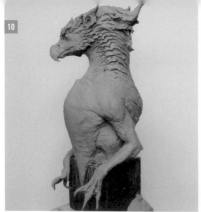

確認接上手臂後的協調感。

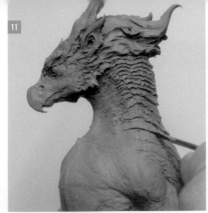

在背部刻上要製作鱗片用的輔助線。

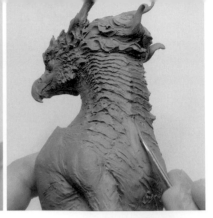

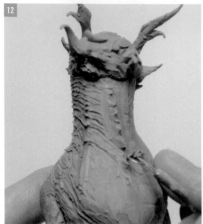

將鱗片的凹凸感營造出來。

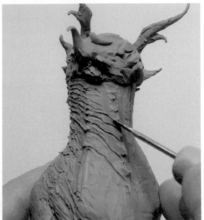

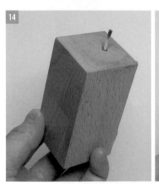

使用稀釋液，以便抹平黏土。這次剛好Finisher's 硝基系塗料稀釋液就在手邊，所以就直接拿來用了。

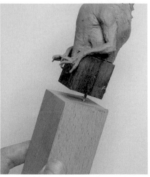

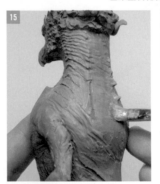

在這時候我想要有個可以拿住的東西，所以就在底座下面加上了木材。

用水彩筆沾取稀釋液將表面抹平。

脖子的鱗片要朝著下方越來越大片。

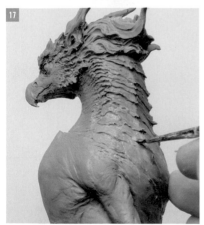

進一步將表面抹平。

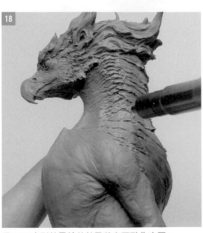

用HARP小型熱風槍的熱風將表面融化吹平。

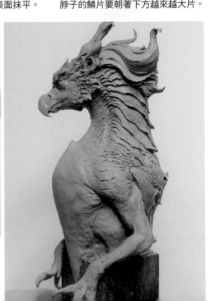

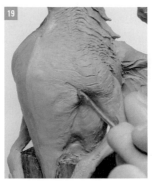

用抹刀在軀體部分刻出皮膚的紋理。

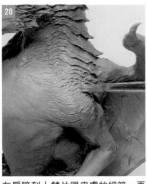

在肩膀刻上鱗片跟皮膚的細節，再以稀釋液抹平。

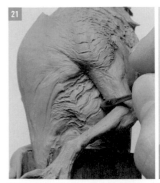

肋骨部分要是空無一物會空蕩蕩的，所以要刻上有顧及到肌肉形狀的線條。

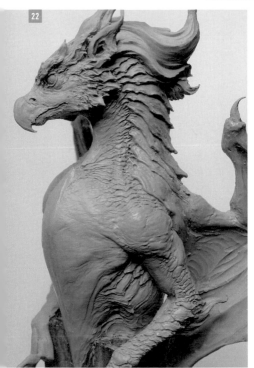

軀體前面要營造出皮膚那種淺淺的細微紋理。用抹刀刻上形狀→以稀釋液跟熱風槍來融化抹平，反覆進行這兩個步驟。

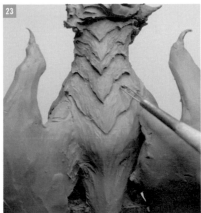

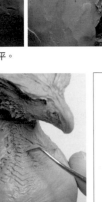

在背部的鱗片加上凹凸感，然後用稀釋液抹平。

POINT

肩膀上面的鱗片是配合肩膀弧度雕刻出來的。

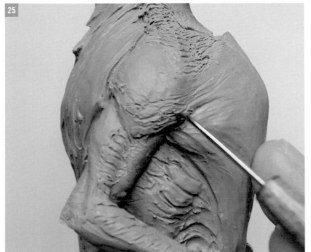

手臂也將紋理刻出來。

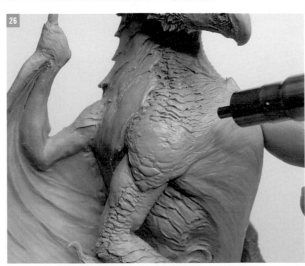

用HARP小型熱風槍融化吹平抹刀所刻出來的細節。

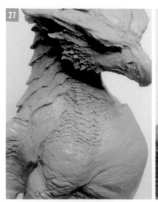

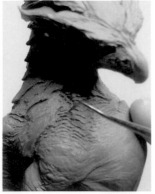

脖子周邊也將鱗片雕塑出來。

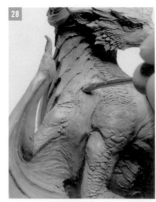

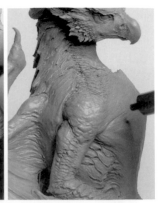

用抹刀雕塑鱗片跟皮膚的皺紋→用HARP小型熱風槍融化吹平，並反覆進行。

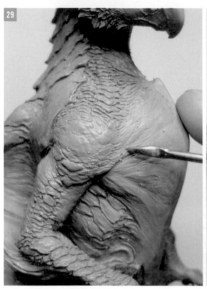

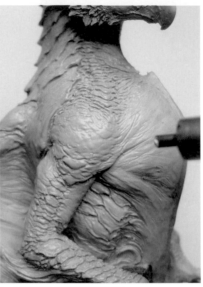

用抹刀將淺層皮膚的皺紋雕塑出來，並在雕塑完畢後，以HARP小型熱風槍融化吹平。

POINT

皮膚的紋理是參考實際動物的皺紋刻上的。要意識到皺紋的深度會朝著皮膚越來越緊繃的方向而越來越淺。

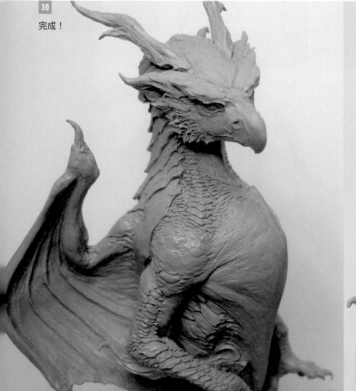

完成！

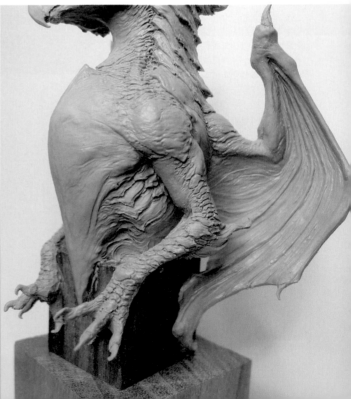

因為作品很小一個，所以羽翼要用乾淨的黏土來製作。

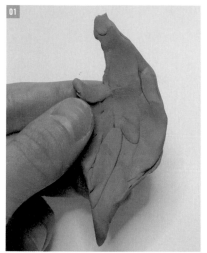
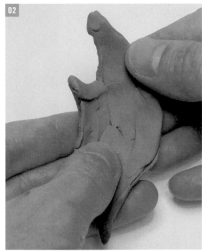
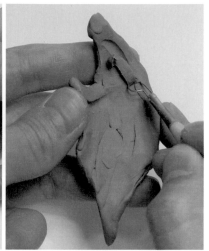

將黏土推平拉薄，並裁切成像這種形狀。

進行大略的素體塑形。

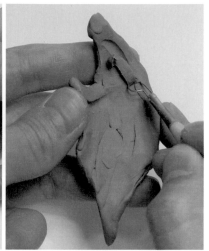

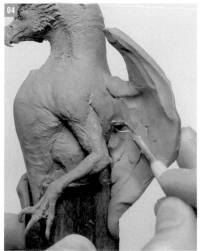
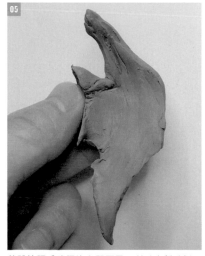

跟身體搭配看看，來確認整體協調感。

配合身體和底座來調整大略形體。

整體協調感確認沒有問題了，所以先暫時拆下來，然後將細微的地方也塑形出來。

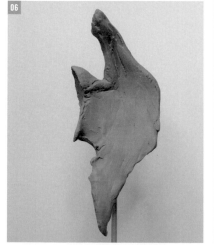
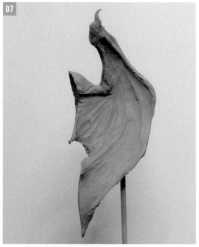
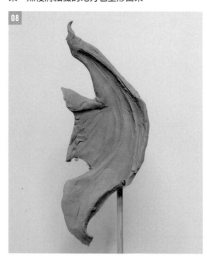

暫時先拆下來的羽翼。接下來要將細節營造出來（竹籤是為了方便進行拍攝，跟造型作業無關）。

將外圍輪廓修飾得銳利點，然後加上尖刺，也將翅膀的骨架部分塑造出來。

配合與底座的接地面，來捏出一個弧度。

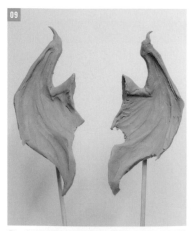

09

另一側的羽翼也以同樣方式製作。配合骨頭的走向，用抹刀將形體削切出來。這部分與其製作成真實的形狀，還不如塑造出一種朝著底座而去的漂亮走向來得好。

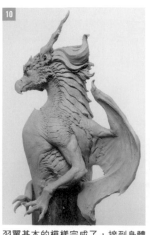

10

羽翼基本的模樣完成了，接到身體上並加上皮膚的鱗片跟皺紋。記得要一邊顧及到身體往羽翼的流線，一邊雕塑上去。雕刻皮膚的皺紋時，也要沿著身體往羽翼的走向刻上去。

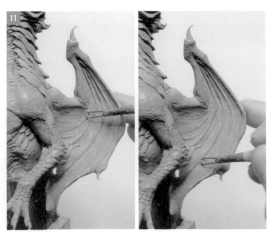

11

因為我還想多加上一些線條，所以就繼續雕刻下去。

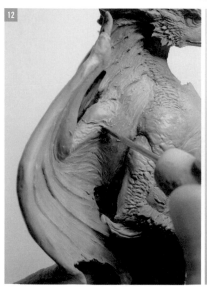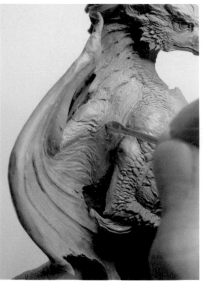

12

在羽翼的上面刻上狀似堅硬的鱗片細節。

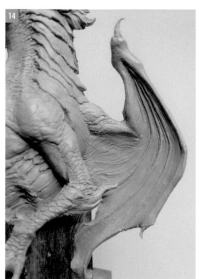

13

在羽翼的根部加上狀似柔軟的皮膚皺紋。

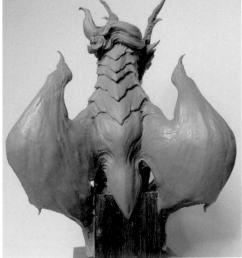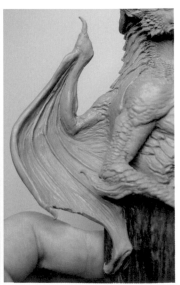

14

羽翼完成。

鬃毛因為我想要讓它帶有動態感，所以是以飄逸的形狀來製作的。

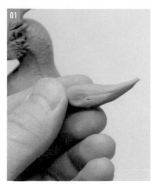

撕下差不多這樣大小的黏土。

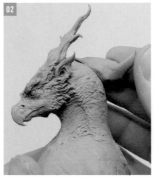

邊評估毛髮的走向，邊黏上黏土。這次作品的毛髮走向是往後方飄逸。

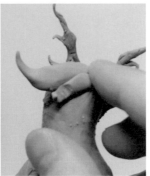

塑形時也要一面從上方觀看毛髮往後方的走向。

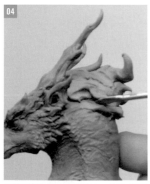

用抹刀修整黏上去的黏土。修整時要留意不要打亂掉已經決定好的走向。

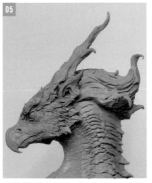

大致的形體都確定下來了。接下來要進行修整。

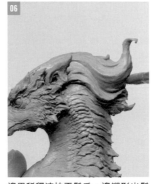

邊用稀釋液抹平鬃毛，邊塑形出鬃毛走向。

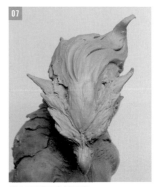

從上面看下去的模樣。

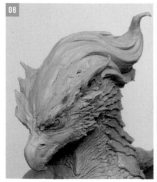

另一側也製作出來，並配合左側的走向，以抹刀進行塑形。

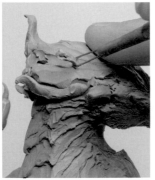

側面的走向。

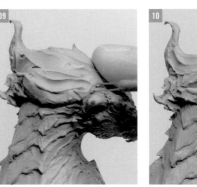

因為我還想多加上一些分量感，所以決定黏上一撮具有動態感，用來輔助基本走向的黏土。

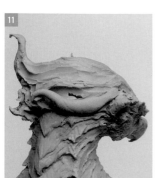

用抹刀修整黏上去後的黏土。

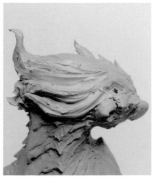

形狀也漸漸確定了，因此用抹刀將毛髮前端也雕塑出來。

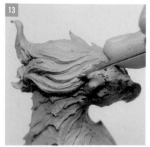

將毛髮的細微線條加上去。

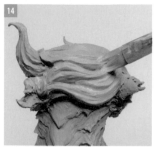

用稀釋液抹平。

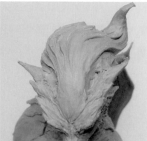

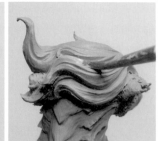

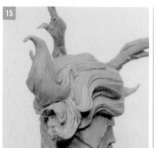

完成！

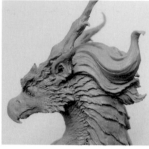

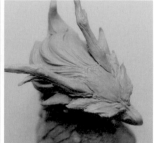

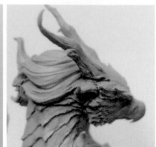

5 製作手臂與手部

羽翼和手臂要同時進行製作。

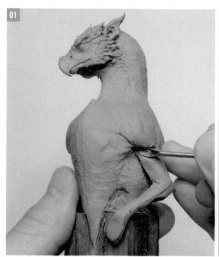

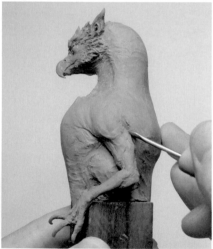

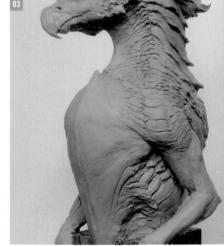

將手臂素體接在事先製作好的身體上。

左手也一樣接上去。

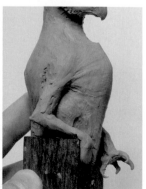

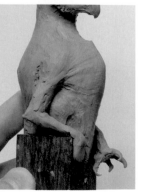

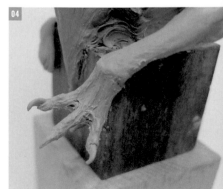

衡量後頸到肩膀這一段的鱗片形狀。

在這個階段先將3根手指粗略製作好。

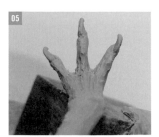

05 在指尖雕刻出爪子

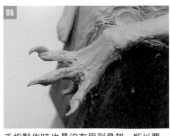

06 手指製作時也是沒有用到骨架，所以要一面從上方觀看，確認形狀有無歪掉，一面製作出來。

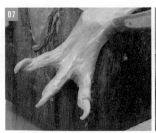

07 將手部形狀雕刻出來。

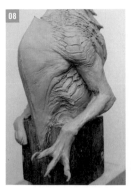

08 手部形體完成了，接下來要將細節加上去。

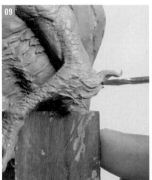

09 手肘一帶空蕩蕩的，所以我試著加上一些毛髮。

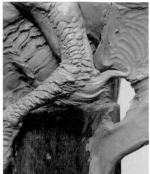

10 另一邊的手臂也一樣在手肘刻上細節。接著將拉長拉細後的黏土黏到手臂上。

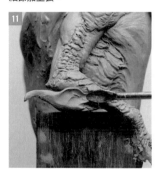

11 用抹刀抹平分界線，然後刻上細節。

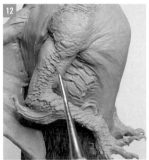

12 上臂的鱗片。雕塑時要由上往下越來越小，以免鱗片全部是相同大小。

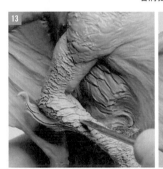

13 前臂的鱗片。因為我想要讓前臂看起來比上臂還要硬，所以是塑形成一種稍微四四方方的形狀。這裡製作時鱗片也要朝著手部的方向越來越小，避免同樣大小的鱗片排列在一起。

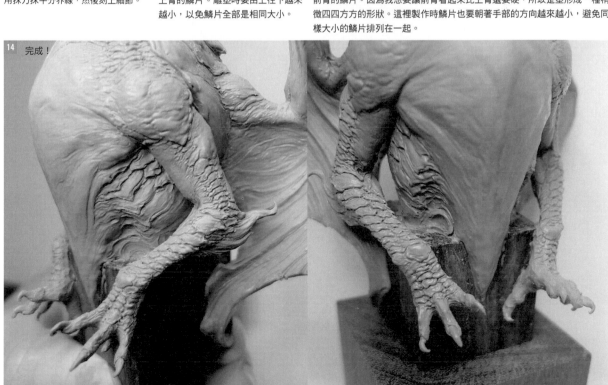

14 完成！

6 透過Photoshop評估要選用何種顏色

在上色之前，先用數位相機拍攝照片並上傳到電腦，再透過Photoshop評估要選用何種顏色。

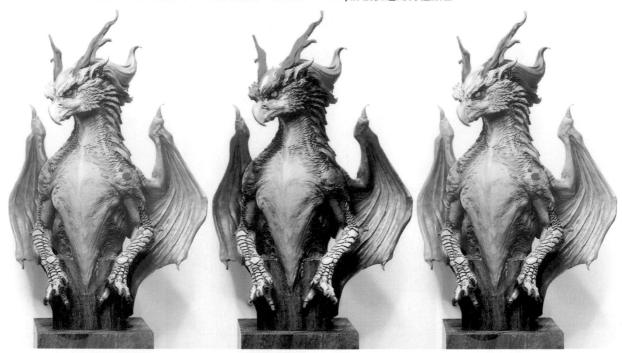

照片上傳後，用Photoshop加上顏色來評估要塗上哪一種顏色。個人評估時是認為，要是有一些氣派點的紋路應該會比較像鳥，就照這想法塗上了幾種顏色看看。而最後決定選用紅色，接著就開始進行塗裝。

7 塗裝

基本的打底是用噴槍進行，之後的作業就是用水彩筆了。這次的作品，用水彩筆進行塗裝的機會比噴槍多。

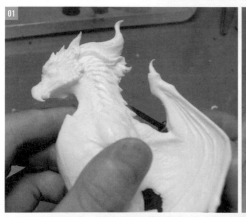

這是以矽膠製作模具，並用無發泡PU樹脂翻模出來的龍。接著用砂紙細心地打磨好。

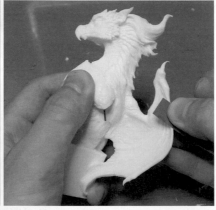

樹脂零件的假組模樣。

替各個部位零件上串，方便用噴槍進行塗裝。

先用郡氏金屬底漆噴好底漆。

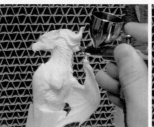

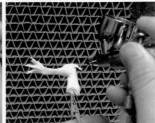

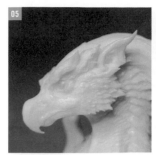

05 眼睛我還不想上色，因此先以遮蓋膠帶遮蓋起來。

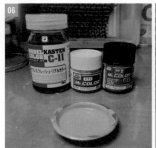

06 用色漆（MODELKASTEN C-11）、擬真色、郡氏的半光澤人物膚色（1）與亮光黑色來製作陰影顏色。

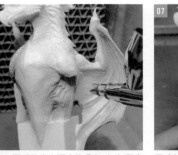

07 用噴槍將身體的陰影顏色噴在想要上陰影的地方。用噴槍噴完後，拿細目的海綿砂紙將沾在高光部分上的陰影顏色磨洗掉。

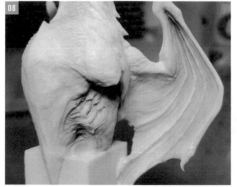

08 只殘留在凹陷部分的陰影顏色、以及磨洗過顏色的地方，都用噴槍再噴上一次金屬底漆。

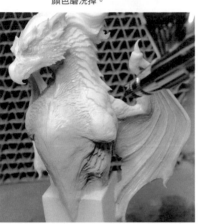

09 用郡氏色漆的亮光米白＋剛剛的陰影顏色，來調製出身體的基本色，然後噴上這個基本色。

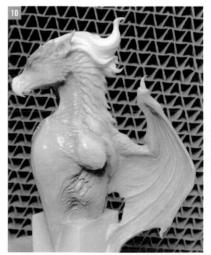

10 用噴槍將紅色的基本色噴在臉部跟身體的鱗片。

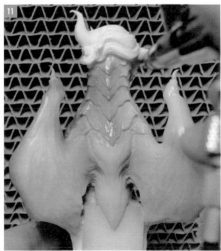

11 因為是透明色，所以要邊想像著漸層效果，邊塗上顏色。而這次的上色，是讓顏色濃濃地附著在凸起部分。

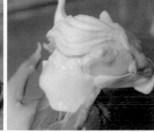

12 使用的是郡氏色漆的紅色（C3）、郡氏透明漆的透明深紅（GX102）與透明橙（GX106）、透明黑（GX101）。一開始先塗上左邊比較明亮的顏色，接著再塗上右邊的陰暗顏色。

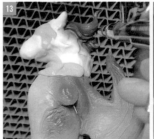

13 要來塗裝後面的毛髮了，所以先用遮蓋膠去遮蓋住臉部跟身體部分。雖然塗裝時沒辦法很漂亮地隔開來，不過之後會用水彩筆再進行潤飾，所以別放在心上。首先以調好的焦褐色將陰影部分塗裝出來。再用亮光白暫時將高光部分塗白。

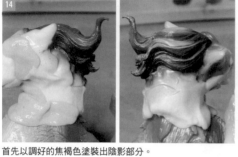

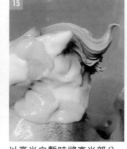

首先以調好的焦褐色塗裝出陰影部分。

以亮光白暫時將高光部分塗白。

將調來用在明亮部分上的橙色，塗在高光部分。

用噴槍噴上郡式透明漆的透明橙（GX106），來調整整體顏色。

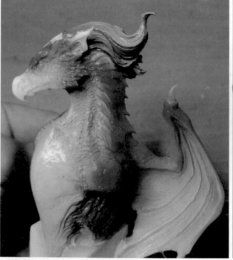

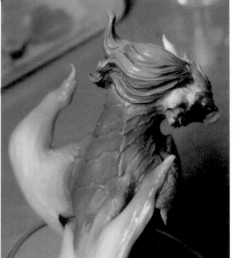

將郡氏色漆透明黃（C48），噴在前臂、尖嘴上。

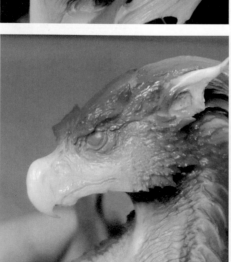

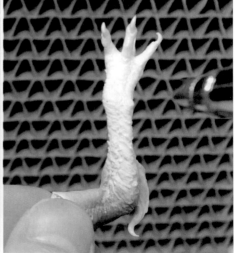

180

用琺瑯漆的透明橙＋黑色將整體原型進行漬洗處理，並用水彩筆將稀釋成湯湯水水狀的漆料塗在整體原型上，然後擦拭掉。

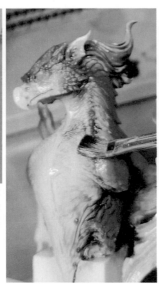

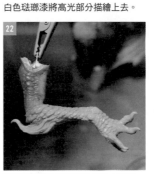

身體的斑點也用琺瑯漆來描繪上去，而手臂的鱗片在用噴槍塗裝之後，也用白色琺瑯漆將高光部分描繪上去。

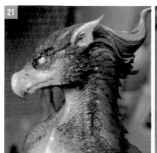

用面相筆微調整臉部部分。同時為了強調眼睛，眼睛周圍要塗黑。

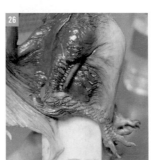

用郡氏色漆的半光澤沙褐色（C19），再次塗在整體手部上。

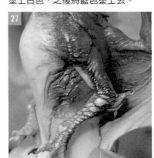

將藍色的紋路加上去，來作為對比顏色。這邊的琺瑯漆是用筆來塗上的。將底色塗黑之後，在鱗片部分塗上白色，之後將藍色塗上去。

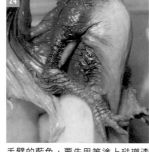

手臂的藍色，要先用筆塗上琺瑯漆並塗黑。

接著配合紋路塗上白色，以便加強接下來要塗上的藍色發色效果。

塗上藍色。

另一側也同樣進行塗裝。

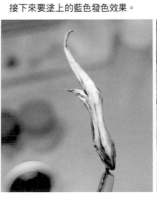
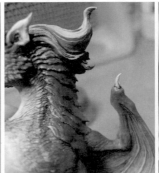

用郡氏色漆的黑色與透明橙，來塗裝頭角跟尖角部分。像漬洗那樣，直接塗在樹脂上，然後擦拭掉溝槽之外的部分，頭角則是用噴槍從上面薄薄地噴上一層相同顏色。

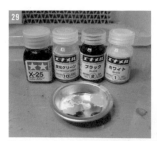

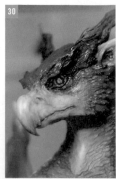 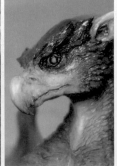 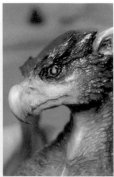 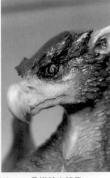

準備好TAMIYA琺瑯漆的透明綠（X-25），與蓋亞琺瑯漆的螢光綠（GE-10）、黑色（GE-02）、白色（GE-01）。眼睛因為我想要塗裝成很顯眼的顏色，所以就試著用了螢光綠。

眼睛的塗法 ①描繪出眼眸的外輪廓。 ②在眼眸內塗上綠色。 ③將眼眸中心稍微塗白。 ④描繪出瞳孔。

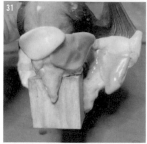 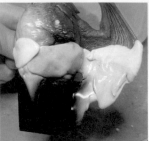 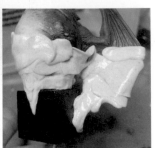

在塗裝基座前，先用遮蓋膠將作品遮蓋起來。

底座部分我是使用自己很想用一次看看的蓋亞擬真漆黑鉛色（003）來進行塗裝。塗裝完畢後，只要用細目的海綿砂紙去打磨，黑鉛那種暗沉的光澤就會顯現出來。

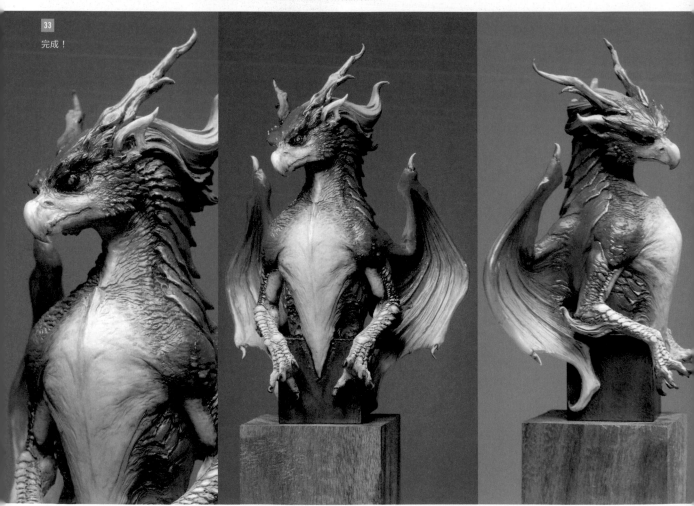

33 完成！

對　談

大山竜×高木アキノリ×塚田貴士×タナベシン

無論是作品主題、造型方法、擅長題材還是花費的時間，皆各自迥異的4位原型師。
雖有「想要一輩子靠這條路吃飯！」的這份心思毫無二致，
群「造型聚件」，要來針對原型師這個職業類別的現況與未來，閒話家常一番。

──請告訴我們各位踏入造型業界的契機為何。

大山：我是在國中時看了《HOBBY JAPAN》這本雜誌。那時在裡面看到竹谷（隆之）先生跟韮澤（靖）先生的作品，他們把改造既有角色的作品當成一種工作在做，讓我覺得非常新鮮，心裡就想說「啊！原來可以做這種事喔！」這是那時的我完全無法想像的工作，而且讓我有「好想做這個！」的感覺。之後我大學讀到一半就自行退學，直到21歲時自己才第一次因為工作去進行原型製作⋯⋯

タナベ：那接到工作的契機是？

大山：一開始，我覺得要讓業界的人認識自己才行，19歲時，在《HOBBY JAPAN》的「讀者投稿專區」投稿了《無限之住人》的萬次。20歲時則是四處活動，參加由MAX渡邊先生跟智惠理先生擔任審查員的模型競賽，好讓大家慢慢記住自己的名字。後來我家附近一間在製造兼販賣GK模型的店，我就拿著自己的作品去跟他們說「我有在做這個」，結果風評還不錯，總算在21歲時接到了工作。

タナベ：你那時完全沒去參展WF對吧？明明沒去參展卻莫名變得很有名。

大山：我沒去參展。因為比起去參展，我想要當一個接受委託，然後把作品製作出來的專業原型師，那種想法很強烈。

塚田：我踏入業界的契機，是食玩風潮時的巧克力蛋。差不多是我18歲的時候，那時我很崇拜寺田克也先生，從高中時期就很喜歡。後來我從專門學校畢業後找不到工作，心裡想說該怎麼辦的時候，偶然進入了一間也在進行造型創作的玩具公司，才開始了這條路，基本上的過程大概是這樣。真的是從底層幹起。

大山：所以說並不是因為「我想要做造型創作！」這一類的理由，才選擇這條路的？

塚田：是這樣沒錯，不過我是對這方面非常有興趣才進來業界的。雖然我一開始是透過塗裝這職缺進去公司的，後來我就跑去問公司說，能不能讓我加入造型創作團隊，結果他們同意後就讓我從樹脂的去毛刺開始做起。之後在那邊製作一些特攝角色，有時也請他們讓我製作一些食玩⋯⋯

タナベ：然後，就辭了那邊的工作去了GILLGILL？

塚田：是啊，然後就到現在了。

タナベ：我從懂事以來，就超喜歡電影的造型道具的，比起一些模型人偶。以前書店不是有擺《ケイブンシャの大百科》系列（勁文社）？差不多在我小學5年級的時候，我偶然看了裡面那本《SFX大百科》。上面有刊載一些出現在電影裡的造型道具製作流程，我就在裡面看到了〈什麼是特殊化妝〉、〈頭部爆炸的

連續鏡頭是這樣子做出來的〉這類內容，最後對製作者這一方產生了非常大的興趣。後來國中的時候，自己變得對美國跟好萊塢無比嚮往。就自己捏捏黏土做異形，上課中化個傷口妝嚇嚇大家，不然就是畫點小血跡在下課時間玩之類的。大學則是讀工業設計。完全沒想說可以靠特殊化妝吃飯，更別說去美國了，那根本是在講夢話。

大山：所以還是曾想過要進美術系？

タナベ：█████對對。選大學時，因為我喜歡做東西，就想說搞設計的話，應該能靠這個吃飯吧。結果進去後，被逼著練習設計家具還車子之類的，就慢慢覺得好像哪裡不太對（笑）。後來就決定「那我要去美國！」然後在大二快結束時開始去打工，沒有去找正職，因為想去美國留學。

塚田：英文呢？

タナベ：沒去想過這件事（笑）。那是在95年差不多秋天的時候，帶著「我要去留學嘍～」的輕率心態過去的。可是如果只是去留學一趟就回來日本那也不行，我就四處放話說「我要搞造型」「我要捏黏土」，但也不可能突然間就遇見業界人士，然後自己又是個學生又是個外國人，英文也一整個不流暢。花了1年半的時間才變得勉強講得出口，但生活上還是很扭扭捏捏（笑）。連要去趟銀行也要先抄好一大堆筆記，不然就是有電話打來了，心裡會想說「有電話打來了！死定了！」（笑）。我本來是去加州州立大學的英語學校，後來畢業後，我在學校認識的熟人來連絡我，問我說「我現在在人物模型公司工作，公司內部有在招募原型師，你之前有做過造型對吧？」我就回說「我要做我要做██████總之我就是想要先拿到簽證，得到合法滯留在美國的身分，所以雖然心裡想說「人物模型好像有點不是我要的，不過就算了」，然後就在那間公司就職了。

塚田：那回來日本是？

タナベ：2007年11月，剛好是10年前呢（對談是在2017年）。雖然我是做幻想生物模型才去美國的，結果卻被問說「你是日本人對吧？知道日本動畫吧？會做吧？」之後就製作起動畫人物模型了。後來在製作過程中才漸漸覺得有趣起來。要讓別人拿在手上觀看的人物模型，可不能做得粗糙，這種挑戰讓我覺得很有趣，要是對方買到我做的模型很開心，我也會感同身受。因為這樣，我才發現一直以來在人物模型方面，日本才是主流。然後因為我是從日本過去的，所以超常被問到「你知道竹谷嗎？」「你知道韮澤嗎？」這一類的話。讓我再次認識到，日本的原型師在美國超受尊敬的，就想說「在日本做好了」，之後就回國，以一名自由原型師開始活動到現在。本來我是跟社長講說因為要更新簽證才暫時回國，會再回美國的，只不過留下住起來其實是太舒適了，1年變2年，第2年時還迷上了釣魚（笑）。就覺得「實在太讚啦，這個地方」。

高木：我是從高三做塑膠模型開始，然後被朋友帶去模型店。那間模型店就是教我怎麼做塑膠模型的地方，像表面處理跟塗裝之類的。結果，就漸漸迷上了這些，開始去接觸。後來我來到大阪時，在我家附近找到了一間模型店，那是一間有在賣GK模型跟自己製作人物模型的店家。在那間店有一個大我一年級而且技術很好的朋友邀我去參展WF。但直到我第一次完成人物模型，我才回他說「那就參展看看好了」。那個一起參展的朋友是做了《ToHesrt2》的角色，我就跟他講說那我配合你，出一隻用石粉黏土改造的哥摩拉好了，結果被講說不行（笑）。

タナベ：很有大阪的感覺呢～用石粉黏土，是2000年代對吧？那個年代的話，應該全國都在用石粉黏土啊～

高木：那間店的原型師都是用石粉黏土。那時候WF的攤位有分A區跟B區，然後因為美少女人物模型都聚集在A區，我朋友好像想去那一區的樣子，要是我做哥摩拉的話說不定會被排到C區之類的，所以就叫我做美少女人物模型。

大山：這個嘛～分區什麼的是都市傳說就是了。

高木：後來做好美少女人物模型推出後，覺得像這樣有個主攻市場也滿好玩的。雖然模型完全賣不出去就是了。然後就覺得人物

模型還真有趣，自己開始會去從無到有製作出來。

塚田：興趣變成工作是在哪個階段？

高木：我還在因為興趣製作模型時，MH《魔物獵人》開始流行了起來，然後就有廠商來找我了。最早的商業模型是福音戰士的GK模型。

大山：是現在年輕人成為職業原型師的典型路線呢～

高木：不過我原本是沒有想要當原型師的，本來是想當個普普通通的上班族，結果有廠商來問。本來不覺得可以靠人物模型的原型吃飯，可是在MH的工作上門時，因為一些緣故廠商開始定期有工作上門，才覺得說「這養活得自己耶！」

──各位現在的工作是？

大山：我是一個星期去大學當講師一次，同時做原型的工作或監修。從開始做人物原型過了差不多20年，終於讓人覺得說這是我的獨特性或個性，會跟我說「就照大山先生您的方式去改」，然後隨我的意思去處理了。現狀就是一面做這些工作，一面在工作的空檔進行一些興趣方面的造型創作。

タナベ：畢竟光是大山竜監修這幾個字就是招牌了呀！

高木：我主要是景品人物模型的原型。

タナベ：數位建模很多嗎？

高木：從3、4年前開始變多。雖然我只有用ZBrush，不過商業原型全都是用數位建模在做。

タナベ：我是來者不拒，各種工作的委託都會接下來做，不過最近是縮減到3、4家公司，然後以年為單位輪流接著做。類別是各有不同。有時是動畫角色，有時是擬真的遊戲角色，感覺上7成是擬真美女，3成是動畫角色。前陣子也做了一隻上級騎士（P34）。這個是十分特殊的原型工作就是了。

塚田：我之前一直都是在做商業原型，後來開始想要做點別的……結果做了以後，工作就變得很少上門了（笑）。

タナベ：也有一部分是因為GILLGILL願意讓你多多嘗試不同的東西吧。就有點像是「歡喜做」。

塚田：是啊，我現在在活動現場，用GK模型去賣自己原創人物模型的機會變得相當多。雖然這會講到錢的部分，可是跟做1個商業原型比起來，做1個GK模型在活動裡賣所賺到的錢已經沒多少差別了，所以……

大山：很厲害耶！

塚田：也有一說是，會不會是我商業原型的費用太便宜（笑）。

──要原創作品？還是商業原型？

タナベ：這就是現況的問題呀。本來是有一股GK模型風潮的，曾經有過只要原型師在活動裡賣GK模型，就可以賣到100、200

個的時代。

大山：可是塚田你賣的是原創作品對吧？原創作品可以定期賺跟商業原型幾乎一樣的數字，大概是以原創作品來走這條路的人本身的夢想或理想。

タナベ：真的是理想呢～畢竟現在GK模型漸漸賣不出去了，所以才需要靠商業原型吃飯的時代不是？這也讓人有一種，原創作品的模件居然賣得出去，時代又有點變了的感覺。

高木：跟以前比起來變多了，做原創作品的人。

タナベ：現在變得很容易受到注目了。而且還有SNS。

塚田：跟我去看展或開始參加活動時相比，或許真的變多了呢！

大山：畢竟用數位建模做些有趣東西的人也很多。

タナベ：原本市場都是被美少女GK模型佔據，現在年齡層也變了，不管是做的人還是買的人，眼光都變高了，種類也多樣化了起來，是不是「也想看看原創作品」跟「做某某模型的原型師開始做原創作品了」的情況也變多了啊～

大山：有一種不同圈子的人透過人物模型來表現自我的感覺。我是覺得，像有些人畫畫非常厲害，然後時尚敏銳度也很好，這些以前對人物模型沒興趣的人，會不會是覺得說WF跟人物模型的世界就是一個可以展現自己能力的地方，所以才進來這個圈子。

塚田：可是我做1個商業原型會花非常多時間，要是交期延宕的話，錢就會減少不是？雖然這樣的事情只會發生在這種低報酬的狀況就是了……

高木：請問是花了多少時間？

塚田：大隻的，像1/7之類的，最少會花上3個月。因為要是不花上這麼多時間努力做，我會維持不了品質水準。

タナベ：不過廠商發單的「仿造」原型跟原創作品兩者比起來，速度感完全不一樣呢～畢竟是隨自己在調整速度，想花多少時間就可以花多少時間，只要自己分寸拿捏好，很快就可以搞定。

塚田：是啊，我基本上是原創作品比較快。畢竟最終的呈現可以自己決定。

大山：不過商業作品果然還是會花上2、3個月。雖然在心態上我都是用差不多1個半月在做就是了。

タナベ：啊，我要是照那種規劃去做，最一開始的2、3個星期衝刺會變慢下來。所以我不會估早，一開始就用2個月的感覺去做。

高木：可是タナベ先生你給人一種很快的印象呢！

タナベ：最近很慢就是了（笑）。會有一種一開始預計2個月，那就用2個月的步調去做吧～這種感覺。

大山：可是會拖延的人，要是一開始訂2個月，最後就會變成4個月。所以要是一開始想說1個半月，就會變2個月、3個月。畢竟也有可能要重做。

タナベ：不要壓得太剛好，時間抓得多一點是不是比較好啊？雖然這也會隨要做的角色而改變就是了。不過基本上，我都會跟廠商

商講說「差不多2個月吧～」

高木：我的話，對方會幫我決定（笑）。

大山：「幫你決定」咧（笑）。

高木：可是，時間一到就結束了！在時間到之前，能弄的我會全部弄一弄。景品的話，差不多是用一個月的步調吧？感覺上就是讓自己可以定期地不斷接案。

タナベ：由廠商來決定日期的情況，都會有很模糊的地帶，你應該很常遇到說法模糊的情況吧？比如廠商很模糊地講說「日期是到這一天」，可是就算遲交了也不會被講什麼。

大山：雖然說是「由對方決定」，但也因為在這方面你有辦法順利做出來，所以才能夠持續這種做法很多年對吧？

高木：也是有品質沒達到自己心目中水準的時候。可是因為截止日到了，所以就交出去了（笑）。所以我已經不會自己去決定說「要做到這個程度」。有時候也會想說「好像還要再弄一下下……」不過那也是將作品交給對方看過之後，看結果OK不OK才會有的問題就是了。

タナベ：要在什麼地方做取捨是最重要的。畢竟如果想要做得細緻一點，那當然有辦法不斷去追求下去。

高木：我在做的景品，大多是16、17㎝上下，尺寸稍微小一點的東西。還有就是開始用ZBrush做之後有變快了。剛接觸的第一年，ZBrush感覺還是沒有那麼快，會覺得說手工比較快啊～可是用一用習慣後，還真的一整個快起來。

タナベ：這就像做了一雙運動鞋後，它就自己再生一雙出來，真是理想呢～

高木：對對！就算作品做了一堆左右對稱的零件，也會有一股不會怎樣的安心感。這要是手工製作的話，就會想說要再做1個才行啊！

タナベ：還有無重量的安心感（笑）。數位建模的美好之處呢～

高木：是啊！畢竟也沒有骨架那一類的。

──現在商業造型，是動畫的工作最多對嗎？

大山：如果講大眾層面，主流還是美少女人物模型居多。在日本的話。

タナベ：只不過聚集在這裡的4個人，工作都不是在美少女這塊主流上。

高木：我這邊從來沒有美少女人物模型的工作上門過。景品的話，都是少年漫畫這類的。

タナベ：就業界來講，大家都說做男孩子的原型師少。大家去WF推出的幾乎都是美少女。差不多有8成原型師都是來自美少女人物模型吧？

塚田：女性原型師去做男性角色的話，會有一種「女性原型師所製作的男性人物模型感」，這點很受歡迎，所以隱隱約約會有男性人物模型就由女性原型師來製作的潮流。

高木：最近女性原型師變多了呢～

タナベ：會做型男的人……總之腐女子變多了（笑）。再說她們也願意買。

塚田：タナベ先生你做的是遊戲角色居多對吧？

タナベ：應該是恰巧現在遊戲角色居多吧？嗯──不過也沒那種事。畢竟這只是Gecco的情況。我是美女居多呢～雖然感覺上也有部分原因是這方面意外地很少人在做，所以我才會想說「好，那就我來做」。

大山：有點擬真風格的模型對吧？

塚田：像《攻殼機動隊》的素子之類的也是。

タナベ：就動畫來說，是一種擬真風格的感覺。所以我幾乎沒做過「美少女」那種的。在美國倒是做過2隻左右。做了《Chobits》（笑）。

高木：範圍相當廣闊呢～

──請告訴我們人物模型業界的現況。日本果然還是最大市場嗎？

大山：美少女人物模型是日本原有的獨特文化呢～

タナベ：動畫當然因為是日本居多，所以人物模型在日本是最大宗的，這是自然而然的傾向，而且日本種類也最為豐富。

大山：幻想生物模型美國是最大宗。可是美國那邊的人卻都是在講「竹谷」「韮澤」不是？這才驚人對吧？

タナベ：對啊對啊！日本的毛髮顏色還是跟好萊塢造型作品不一樣，風格、美感也完全不一樣，所以竹谷先生他們走出國際時，歐美人都震驚了。雖然一樣是怪獸幻想生物，只要做法不同，做出來的東西也就跟著不同。當然也會有日本人是看著這些作品成長起來的，所以就會形成日本幻想生物那種獨特的……像竜兄這樣子的幻想生物表現。

大山：我是已經受到很多東西影響了（笑）。

タナベ：但看上去還是會有日本的感覺對吧？不過同時間，像現在中國還亞洲也開始捏起黏土了，而且還有SNS的幫助，令那些人漸漸吸引到大家的目光。只是這樣一來，風格上就會變得蠻像的。說到底也有部分原因是這些人看著竹谷先生他們長大的。

大山：中國似乎以幻想生物系的作品蠻有人氣的……

タナベ：感覺好像是一開始做的就是原創作品，而不是既有角色。會去做動畫角色的差不多都是台灣人？

大山：我去參加活動時，中國或是台灣人來跟我講話的情況變多了呢！

高木：畢竟都是一些會特地過來參加活動的人，所以做的東西品質水準非常高。可是在做這個的人口本身並沒有那麼多對吧？

タナベ：畢竟這玩意兒並不是說有滲透到那麼廣程度啊。要講的

話，這就像是一些有空閒時間的人，把時間花費在這種藝術上的感覺。

——3DCG與造型的未來如何？

大山：首先是我以前在想的數位建模這種東西，比我想像中的還要早到來了。

タナベ：數位建模已經有辦法正常呈現出跟手工一樣的效果，然後在用數位建模的那些人也確實具備了天分。

高木：可是那群人就算對造型有興趣，也有可能會因為是CG就進了遊戲公司。而不會過來人物模型這邊耶～

タナベ：畢竟用數位建模來製作的話，兩邊都可以發展，養活自己的路也會比較多。黏土就是一條路走到底了。

高木：可是可以出書會讓人很高興啊！

大山：對對。我認為成功模式有很多種，像人物模型在WF大賣，或是廠商那邊有工作上門，其中有一種模式我覺得就是「推出作品集」。我自己也覺得如果能夠以出書為最終目標，來讓自己有「再多做一些原創作品吧！」的動力就好了。

高木：另外就是最近幻想生物的工作也開始上門了對吧？做好作品然後在推特上發表，廠商或是願意看我們作品的人就變多了。

タナベ：最近，幻想生物的需求真的增加了。購買層還有觀看者的年齡層也變得很廣了。以前明明就只有美少女賣得出去，現在卻變成可以去做幻想生物的時代了。而且透過SNS，要將原創造型作品呈現給世界的人看也變容易了。

高木：對啊，推特真的影響很大。

タナベ：要是有在用推特、臉書，那種對原創造型作品的興趣，就會以世界規模的速度慢慢擴散開來。我覺得現在已經營造出一種大家都想看作品的土壤環境了。只要將造型物展示出來就會擴散到世界上，這股潮流果然是一種快感啊（笑）。

高木：作品會確實傳遞到那些我們希望他們看的人那邊。

大山：而且實際上也的確有因為這樣接到工作。

タナベ：這些工作是從國外找上門來的，這樣大家都要去學英文哦（笑）。可別擔心害怕學英文。

大山：你有希望未來變怎樣嗎？

タナベ：有一個是我想在鄉下做下去。現在畢竟是IT社會了，大家不是都可以住在自己覺得舒適的地方來進行創作嗎？反正一樣可以從那裡傳遞出訊息。製作作品，也不該一味地跟隨潮流，而是能夠再更加多樣化。

大山：我覺得多樣化是最重要的。讓主流包含各種類型，延伸出來的東西也能持續發展。要孕育出這種環境就是當前輩的人，也就是我們的使命，所以我平常都會意識到這一點。因為這到頭來也是為了我們自己好。

タナベ：主流以外的造型需求，我覺得絕對有在增加。這個我想應該還是因為SNS吧。推特不是都會轉推過來？畢竟竜兄你的跟進者裡，對人物模型沒興趣的人應該也多到不行才是。

大山：也就是說，果然還是只能一直做一直發表了吧！

タナベ：畢竟現在是個很容易擴散開來的社會，絕對會增加。而且因為我們是覺得很爽才去製作的，那些之前沒看過我們作品的人裡面，也會藏著一些看完會覺得很爽的人，現在有辦法讓這些人看見我們的作品了。有希望哦（笑）。

大山：買了這本書的人有在看這一段對吧！那也就是說……請各位務必將這本書推薦給你們的朋友（笑）。

タナベ：對對對。請大家將這本書給你們的朋友看。我要是出書了，會想要請土產店擺出我的書（笑）。就打著是紀念銅像製作人作品集的名銜。這樣的話，連完全不知道業界的爺爺奶奶們，也有機會看到書，算是增加普及率（笑）。

跟做1個商業原型比起來，做1個GK模型
在活動裡賣所賺到的錢已經沒多少差別了　　（塚田）

大山竜　Ryu Oyama

1977年出生。自幼就以畫畫與黏土創作為興趣。國中1年級時受到電影《哥吉拉決戰皮歐朗迪》的衝擊，第一次以黏土去創作怪獸模型。後來以此為契機，正式開始接觸GK模型以及人物模型的原型製作。從美術大學自主退學後，於21歲正式以GK模型原型師出道。而後其名字慢慢滲透在怪獸&自創生物的造型世界裡。興趣是飼養爬蟲類與黏土造型（多數是創作一些動畫跟遊戲的人物角色）。2016年發行第一本作品集《大山龍作品集&造形雕塑技法書》。最近則是不問領域，不斷進行多方面活動，例如參與遊戲的幻想生物設計，並受到許多粉絲支持。

幻想生物・鬼
6-8p／原創造型作品／2017年／全高25cm／美國灰土
以日本代表性的妖怪「鬼」為主題的造型創作。是最近很少創作的人型自創生物。也覺得好像可以再多呈現出一些和風氣氛。

蛋龍
9p／原創造型作品／2017年／全高4cm／美國灰土
受到高木アキノリ先生的龍系列影響而嘗試的創作。

子守河童
10-11p／用於海洋堂樹脂模型的造型作品／2015年／全高7cm／美國灰土
這是試著透過河童這個創作主題，去將此種一面在嘴中保護小孩，一面進行養育的生物特徵塑造出來的。

刀劍亂舞-ONLINE-　©2015-2018 DMM GAMES/Nitroplus
12-13p／粉絲創作作品／2016-2017年／全高30cm／美國灰土

鶴丸國永　12p
創作於新年這個喜慶時期。特別留意寧靜感和優雅感。

時間溯行軍 打刀　13p
創作的時機是在原作遊戲增加開頭動畫時。個人很喜歡這種規格的設計而且感覺很反派。

飆速宅男
14p／粉絲創作作品／2016-2017年／全高10cm／美國灰土

荒北靖友　14p上
想像原作漫畫的彩圖是如何上色的，並以此進行塗裝。

卷島裕介　14p下
創作於卷島的生日。他是我個人很喜歡的角色，因此會讓我想不停地去創作！

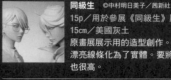

同級生　©中村明日美子／茜新社
15p／用於參展《同級生》原畫展的造型作品／2016年／全高15cm／美國灰土
原畫展展示用的造型創作。嘗試了很多錯誤，總算是將圖中的漂亮線條化為了實體。要將2人的大小感合而為一，這點難度也很高。

Fate/Grand Order 命運／冠位指定　©TYPE-MOON / FGO PROJECT
16-17P／粉絲創作作品／2017年／全高35cm／美國灰土

暗殺者／「山之翁」16p
用巨大銅像去進行立體化的話，想必會很帥吧！這個作品是帶著這種概念去嘗試創作出來的。

狂戰士／庫・夫林 [Alter]　17p
個人想說要是創作時讓邪惡自創生物感整個釋放開來，應該很有趣吧？因此就嘗試創作了這個作品。

穿著巴爾坦星人形象服的男子　©円谷プロ
18-19p／粉絲創作作品／2016年／全高22cm／美國灰土
要是實際做出了這種牛仔褲或連帽衫的話，應該很有趣吧？是帶著這種概念創作的。

奈亞拉托提普
20p／原創造型作品／2017年／全高28cm／美國灰土
就我個人而言，這是克蘇魯神話最火熱的時期，便趁著這股勢頭創作了出來。設計時，想著要讓任何人看到都可以馬上知道創作主題是什麼。

隕石怪獸 卡拉蒙　©円谷プロ
21p／用於參展Wonder Festival 2018 [冬] 的造型作品／2017年／全高4cm／美國灰土
我很喜歡聚集很多意念的立體物，所以就將我最喜歡的怪獸卡拉蒙進行了Q版造型化，化為實體看看。

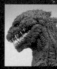

正宗・哥吉拉　©TOHO CO., LTD.
22p／用於參展Wonder Festival 2017 [冬] 的造型作品／2016年／全高35cm／美國灰土
反映電影公開前的主要形象（哥吉拉的側臉）和登場於電影最後的尾巴形象所造型出來的作品。底座部分有使用漂流木和破掉的絲襪褲。

Profile&Description
人物簡介&作品解說

タナベシン　Shin Tanabe

1973年出生。三重縣志摩市人，現居住於此。就讀神戶藝術工科大學工業設計學系畢業後，於1995年前往美國。與美國的人物模型製作公司TOYNAMI簽訂專屬契約，製作《魔鬼終結者》、《神鬼奇航》等電影的人物模型作品，於2007年歸國。而後以志摩市的工坊為活動據點，除了製作眾多廠商的人物模型原型，也同時展開創作活動。2017年經手伊勢志摩高峰會舉辦紀念像的設計製作。

Military Girl 02　女軍人02
22-24p／原創造型作品／2017年／全高11cm／美國土
原創GK模型的女軍人胸像系列第2彈。雖然有以一個女演員來作為原型，不過因為這是原創作品，所以沒有去仿造。

海邊的橋樑 G7 伊勢志摩高峰會舉辦紀念像
25p／G7伊勢志摩高峰會舉辦紀念會的銅像／2017年／全高2.5m／青銅
第一次接觸銅器，也第一次跟行政機關一起工作，全都是些第一次的事情，讓我學到了許多東西。自己的出身故鄉立有一個自己的創作物，實在是令我感慨萬千。

Military Girl 01　女軍人01
26-27p／原創造型作品／2016年／全高11cm／美國土
把軍武和美女這兩種我所喜歡的事物進行混合的系列，第1彈自然就是以擁有很多軍迷的納粹德國為創作題材。因為是第1彈，所以選擇創作正統派感覺的美女。

Heletha and the Valets　赫蕾莎與僕從們
28-29p／原創造型作品／2012年／全高16cm／美國土
這是一則由一名全盲的公主與負責鼻息口耳這些感覺系統的僕從們所構成的原創故事，而這個作品將之具現化了出來。

Winanna The Hunter　薇拿娜
30-31p／原創造型作品／2015年／全高16cm／美國土
登場於前述〈HELETHA AND THE VALETS〉的人物角色。以偷竊與狩獵為生的豪爽大姐。會利用一種如骨骼組織般的增強裝置，來讓自己身輕如燕地跳來跳去。

Black Tinkerbell　黑仙子　© Luio Royo / Reprocontod by Norma Editorial
32-33p／為YAMATO USA「Fantasy Figure Gallery」系列製作的造型作品／2010年／全高36cm／美國土、其他
與西班牙插畫家Luis Royo老師初次合作的作品。是一個結合異生物特徵美女，我做得很開心。也嘗試挑戰了在羽翼裡使用透明樹脂，並讓光線照下去時，血管看上去會透出來的這種二重塗裝。

黑暗靈魂 亞斯特拉上級騎士歐斯卡
Dark Souls™ & ©BANDAI NAMCO Entertainment Inc. ./©FromSoftware, Inc. .
34-36p／為Gecco人物模型公司製作的造型作品／2017年／全高32cm／美國土、其他
明明是個人卻完全沒有露出肌膚，完全就只是徹底追求質感呈現而已。這個作品就像是我所有技術的集大成（笑）。盾和劍是透過數位建模造型。

RITUAL（Luis Royo 原畫作品）© Luis Royo / Represented by Norma Editorial
37-41p／為YAMATO USA「Fantasy Figure Gallery」系列製作的造型作品／2011年／全高54cm／美國土、其他
黑仙子時，我是偶然之下才成為Royo老師的造型作品負責人，不過這一個作品是Royo老師本人指名的，所以製作時費了很大的勁。當時自己對塗裝方面還沒有什麼信心，所以是請矢竹先生幫忙塗裝的。

Lilith　莉莉斯　© Luis Royo / Represented by Norma Editorial
42-43p／為YAMATO USA「Fantasy Figure Gallery」系列製作的造型作品／2013年／全高58cm／美國土
製作作品突然變成一個1/4的大比例模型，所以我塑形時歿坐在椅子上，是站著的。這是Royo老師指定的作品，其實臉的原

LUZ MALEFIC（《Malefic Time》）© Luis Royo / Represented by Norma Editorial
44-47p／為YAMATO USA「Fantasy Figure Gallery」系列製作的造型作品／2012年／全高48cm／美國土、其他
這也是1/4比例的模型。我想製作這個作品時剛好是年底年初的過年時節。這個時候3D列印還不怎麼普，所以劍是只用MAGIC-SCULPT AB補土製作出來的。

沉默之丘2 泡泡頭護士　©Konami Digital Entertainment
48-50p／為Gecco人物模型公司製作的造型作品／2013年／全高26cm／美國土
我原本就是這款遊戲的大粉絲，所以這案子來洽談時，我只連講了兩聲好好就接下了。思考角色的動作姿勢時真的很開心。

沉默之丘 3 海瑟　©Konami Digital Entertainment
51p／為Gecco人物模型公司製作的造型作品／2014年／全高25.5cm／美國土
製作這個作品時，我心裡的念頭是，要是能夠將一名17歲少女在恐懼之中獨自一人四處徘徊的不安感呈現出來就好了。

攻殼機動隊 ARISE 草薙素子
© 士郎正宗・Production I.G／講談社・「攻殼機動隊 ARISE」製作委員會
52-53p／壽屋「ARTFX J」系列製作的造型作品／2016年／全高17cm／AB補土
這個作品讓我重新發現到，腿很長的直立動畫角色設定，若是擺成一些手腳會干涉到的姿勢，會產生矛盾。底座是隨我高興去設計出來的，在上面進行配線時也很有意思。

潛龍諜影 V 幻痛　靜寂
©Konami Digital Entertainment
54-56p／為Gecco人物模型公司製作的造型作品／2016年／全高28cm／美國土、其他
女軍人，因為有實際的參考原型，所以沒有那種在製作遊戲角色的感覺。總之花了很多時間在提高裝備的完成度上。

東京喰種 金木 研
©石田翠／集英社、東京喰種製作委員會
57p／壽屋「ARTFX J」系列製作的造型作品／2015年／全高23cm／AB補土、其他
金木同學覺醒的壯烈場景，是我最喜歡的場面，連原作漫畫我都不斷重看了好幾遍。角色全都富有個性，讓我也很想做做其他角色。

最遊記 RELOAD BLAST 玄奘三藏　©KAZUYA MINEKURA/ICHIJINSHA
58p／壽屋「ARTFX J」系列製作的造型作品／2017年／全高19cm／AB補土
這個作品的重點在於要如何將原作者峰倉老師的畫完整統合到立體上。底座相對於模型比例雖然是大上了不少，不過我也蠻喜歡做無機物的。

火影忍者疾風傳　© 岸本齊史 SCOTT／集英社・東京電視台・Pierrot
59p／為Gecco人物模型公司製作的造型作品／2014年／全高27cm／美國土、其他

漩渦鳴人　左上
我大概是世界上製作火影忍者原型最多的人（笑）。我請Gecco公司幫我將這個作品商品化，來作為其集大成。

旗木卡卡西　右上、下
在火影忍者當中，卡卡西老師也是我最喜歡的角色。就我個人

塚田貴士　Takashi Tsukada

1983年生。京都府人。就讀專門學校期間，在巧克力蛋的契機下，對人物模型有了興趣。畢業後，經歷過玩具製造公司，以造型作家身分隸屬於GILLGILL。基礎造型力很高，創作風格不問類別，雖然手上負責了數量眾多的原型製作，但同時也積極不斷地發表活動展出用作品，無論哪個作品都兼具高製作水準與美感。代表作有〈寺田克也版 妖鳥死麗濡〉、〈妮娜‧朵蘿諾〉等作品。

ツイッター @tsukachuma
ガレージキット通販 gillgillgk.com

女魅魔
60-63p／原創造型作品／2017／從下面到頭頂約28cm／美國灰土、TAMIYA AB補土（速乾型）
這是一個以召喚系列為主題的作品，所以是構想成從下面的法陣召喚出來的。肚臍感覺很不錯。

天夜叉
64-66p／原創造型作品／2017年／全高約32.5cm／美國灰土、TAMIYA AB補土（速乾型）
這麼說來，一提到鬼就會讓人想到《靈異教師神眉》，所以我才會覺得手得做得稍微大一點才行的樣子。

男魅魔
67-70p／原創造型作品／2017年／從下面到頭頂約28cm／美國灰土、TAMIYA AB補土（速乾型）
自己做著做著，覺得自己還真是喜歡那種使壞的表情啊～不過我討厭心地壞的人。

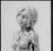

噬骸妖精
71p左上／原創造型作品／2017／全高約4.5cm／美國灰土
從河邊引誘小孩子過去並吃掉的妖精。聽說大人們晚上，會把蠟燭立在麵包上，然後讓麵包漂浮在河上來尋求走失的小孩。

暗夜行者
71p中上／原創造型作品／2017／全高約4.5cm／美國灰土
我喜歡這玩意兒。

絆腳怪
71p右上／原創造型作品／2017年／鼻子到尾巴約6cm／美國灰土
製作時是構想成會去磨蹭兩腳間，不過我覺得有一點像「鰻魚狗」。

卡托布萊帕斯
71p左中／原創造型作品／2017／全高約2.3cm／美國灰土
這是我小時候很喜歡的遊戲《Final Fantasy V》所登場的怪物，這些以傳說中的生物為創作題材的角色們，使我非常地興奮。

餓鬼
71p中央／原創造型作品／2017年／全高約5.7cm／美國灰土
餓鬼是生前很貪婪的人才會變成的樣子。手上拿著死去前一刻原本在自己眼前的妹妹之鞋子。

小惡魔
71p右中／原創造型作品／2017年／全高約6cm／美國灰土
小隻的惡魔。我還真是喜歡惡魔呀。

吸血鬼
71p左下／原創造型作品／2017年／全高約6.5cm／美國灰土
我喜歡沒有眉毛的臉。

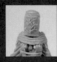

女德魯伊
71p中下／原創造型作品／2017年／全高約5.7cm／美國灰土
仔細一看很性感。

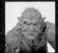

森林巨怪
71p右下／原創造型作品／2017年／全高約3.8cm／美國灰土
森林巨怪這個詞的語感我是覺得好俗。但這玩意兒依然還是森林巨怪。

寺田克也版 妖鳥死麗濡　©永井豪／ダイナミック企画
72-77p／為GILLGILL人物模型公司創作的造型作品／2015年／全高約43cm／美國灰土、TAMIYA AB補土（速乾型）
永井豪老師所創造出來的死麗濡，先由寺田克也老師將其描繪出來，然後再由我將之立體化的作品。如果能夠讓看到這個作品的人，再次感受到死麗濡這個角色的魅力就太好了。

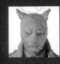

黑貓偵探　© Guarnido　Diaz Canales / Dargaud
78p／粉絲創作品／2016年／全高約15cm／美國灰土
故事有趣，且作畫精湛到會讓人覺得角色是完全生活在那裡的一部連環漫畫。黑貓偵探真是帥。

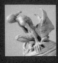

奈亞拉托提普
79p／用於參展「克蘇魯復活祭」的造型作品／2017年／全高約11cm／NSP油土（硬）
為了和高木去參加活動所做的作品。做得好開心啊～

克圖格亞
80p上／用於參展「克蘇魯復活祭」的造型作品／2017年／全高約10cm／NSP油土（硬）
克蘇魯復活祭是一個可以以推出原創造型作品為主旨的活動，要是這種機會變得再更多一點，那會讓人很高興。

許德拉
80p下／用於參展「克蘇魯復活祭」的造型作品／2017年／全高約10cm／NSP油土（硬）
雖然我很欣賞許德拉，不過沒什麼人氣呢～會飛快跳來跳去進行移動。很可愛。

ESQUISSE SERIES
81-85p／為GILLGILL人物模型公司創作的造型作品／2015-2016年／全高約13cm／美國灰土

妄念的召喚者 [西蒙]　81p
構想是一個惡魔領主。我還真喜歡惡魔呢！

野生的蒐集童 [艾米爾]
82p
少年收藏家。

落魄的鍊金術師 [烏魯沃爾斯]　83p左上、右下
製作一個老頭倒是意外地很開心。

麒麟的眷屬 [雅西娜]　83p右上、左下
設定上是在身體裡養著龍，有加入像山椒魚的生物這部分很不錯吧！

bite the bullet [法蘭克]　84p左上
要是問我ESQUISSE SERIES當中最喜歡哪個？我會講是這個。啊，竜兄有做過一次這隻角色。讓人真高興。

章魚店長 [利爾德爾]
84p右上
健美、裸體、圍裙。

阿卡族女性 [考菈]
84p左下
我也很喜歡這種表情呢～

胚胎混獸 [奇美拉]　84p右下
奇美拉也有出現在《Final Fantasy V》裡很帥。而勇者鬥惡龍裡也有出現叫奇美拉的怪物，這兩者是不是有什麼關係，讓我感到既疑惑又不可思議，也雀躍不已。

狼女 [莉比]　85p
話說回來製作ESQUISSE SERIES時，在我腦海裡的，是高樹宙老師與齋川亮二老師的漫畫《轟天高校生》的世界觀。《轟天高校生》很好看。

高木アキノリ　Akinori Takaki

1987年生。19歲開始製作原型。與朋友們一同參加模型活動時，受到廠商的注目而正式以製作商業原型出道。之後，經手製作ACRO的KAIJU REMIX SERIES「傑頓」、FLARE的《星光少男 KING OF PRISM by PrettyRhythm》香賀美大河、十王院驅等等為數眾多的商業原型。現在除了經手商業原型，同時也積極地以「haruki_creation」名義參加模型活動。是一名多方面運用黏土造型、3D建模，並透過精密且纖細的造型與改造天賦吸引眾人目光的實力派原型師。

原創龍（鷹）
86-88p／原創造型作品／2017年／全高13.5cm／NSP油土
構想為老鷹的龍胸像系列最新作。總之製作時就是努力讓牠變得很帥。

原創龍 1
89p／原創造型作品／2015年／全高12cm／NSP油土
龍胸像系列的第1作。製作時是以鬃獅蜥為創作題材。

原創龍 1（骨）
90p／原創造型作品／2016年／全高12cm／NSP油土
原創龍1的改造作品。在用矽膠翻模時，原型模型不小心弄壞了，這個作品就是使用這個壞掉的原型去製作出來的。

蛋龍（貓）
91p／原創造型作品／2017年／全高4.5cm／美國土
大山先生創作出了一個蛋龍，我高興到自己也試做了一隻。

丙申
92-94p／原創造型作品／2016年／全高26cm／NSP油土
因為是2016年的正月造型作品，所以就創作了天干地支的猴子。因為是丙申年，所以標題也就取一樣的名字了。商品化是請中國的末那Models工作室進行的。

原創龍 2
95-96p／原創造型作品／2015年／全高11cm／NSP油土
龍胸像的第2作。我也很喜歡和風的龍，所以就製作了這個作品。

原創龍 2（骨）
96p右上／原創造型作品／2016年／全高11cm／NSP油土
將原創龍 2的原型模型進行改造的作品。

龍蛇
97p／原創造型作品／2017年／全高11cm／NSP油土
參考原型是一隻蛇的龍胸像。在思考要怎麼收容在底座裡時，真的讓人很開心。

原創龍（貓）
98-99p／原創造型作品／2016年／全高11.5cm／NSP油土
龍胸像的第3作。製作時是希望看起來像個人物角色。

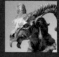

原創幻想生物（山羊）
100-101p／原創造型作品／2013年／全高10cm／NSP油土
這個作品是我第一次以3cm角材為底座來製作的胸像。這好像也是第一次使用NSP油土來製作原型的樣子。因為目的是要進行設計，所以作品本身是還蠻素體造型的。

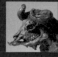

原創幻想生物（牛）
102p／原創造型作品／2013年／全高10cm／キャラメルクレイ（Caramel Clay）油土
在原創幻想生物（山羊）後面製作的作品。因為我這時剛好買了キャラメルクレイ（Caramel Clay）這款油土，所以就用來嘗試製作看看。

午睡
103p／原創造型作品／2016年／全高21cm／美國土
這是我想做看看樹木的模具而製作出來的作品。畢竟難得嘗試新東西，就在作品裡也做了個生物看看。

原創幻想生物（羊）
104p左上／原創造型作品／2015年／全高7.5cm／美國土
製作時是構思成要像是個擺飾品。

原創幻想生物（章魚）
104p右上／原創造型作品／2014年／全高10cm／NSP油土
原創幻想生物的第3作。是用來練習NSP油土的。

1/6・1/35 駭骨
104p下／原創造型作品／2014年／全高3.5cm／NSP油土、蠟
這是我做來要在活動中販賣的作品。在製造時我是塑形成自己喜好的形狀，而不是強調真實感。先用蠟替換掉NSP油土所製作出來的原型，然後才刻上了那些很細微的線條。

饅頭蟹星人
105p／原創造型作品／2016年／全高6.5cm／NSP油土
在水族館看到的逍遙饅頭蟹我非常喜歡，所以回到家後就馬上製作了出來。

星光少男 KING OF PRISM by PrettyRhythm　©T-ARTS/syn Sophia/KING OF PRISM製作委員會
106-107p／為FLARE人物模型公司製作的造型作品／2017年／全高21cm／ZBrush、3D列印

香賀美大河　106p
總之就是很喜歡電影製作出來的作品。我還拿著這隻大河人物模型，跟大山先生一起去看了續作電影的首映場。

十王院驅　107p
在製作大河之後，我也做了驅。因為是我很喜歡的角色，所以製作過程一直都很開心。

TIGER & BUNNY 基思・古德曼＆愛犬約翰　©BNP/T&B PARTNERS
108p／用於參展Wonder Festival 2013 [冬] 的造型作品／2013年／全高22cm／美國土
TIGER & BUNNY的角色我全都很喜歡，就想說來製作其中一個角色，然後就做了基思。都選基思來做了，那就連約翰也一起做。

精靈寶可夢
109p／粉絲創作作品／2012-2016年／全高3.5～7.5cm／美國土

傑尼龜　左上
傑尼龜。因為是烏龜，所以會曬太陽。

妙蛙種子　右上
製作時是構想成幼小的妙蛙種子。

木木梟　左下
我開始玩「精靈寶可夢 太陽」時是選了木木梟，所以就試著做了這隻。

小火龍　右下
在沉睡的小火龍。是構想成用尾巴的火焰在取暖的感覺。

傑頓　©円谷プロ
110-111p／用於ACRO「KAIJU REMIX SERIES」的造型作品／2016年／全高32cm／美國土
我超喜歡的怪獸傑頓。這個作品在形體塑形上，也是相當程度隨我高興去製作的，但這樣還能夠商品化，實在讓人很高興。

INCREDIBLE SCULPTURE WORK & TECHNIQUE
by RYU OYAMA, AKINORI TAKAGI, TAKASHI TSUKADA, SHIN TANABE

© 2018 RYU OYAMA, AKINORI TAKAGI, TAKASHI TSUKADA, SHIN TANABE
© 2018 GENKOSHA CO., LTD.
Originally published in Japan by GENKOSHA CO., LTD.,
Chinese (in traditional character only) translation rights arranged with
GENKOSHA CO., LTD., through CREEK & RIVER Co.,Ltd.

Original Japanese Edition Staff

Art direction and design: Mitsugu Mizobata (ikaruga.)
Photographs: Yuji Takase, Ryu Oyama, studio STR inc., FOTOLIE YALK, Akinori
Takaki, Takashi Tsukada, Shin Tanabe Proof reading: Yuko Sasaki
Editing: Maya Iwakawa, Atelier Kochi
Planning and editing:Sahoko Hyakutake (GENKOSHA CO., Ltd.)

超絕造型作品集&實作技法

出　　　版／楓書坊文化出版社
地　　　址／新北市板橋區信義路163巷3號10樓
郵 政 劃 撥／19907596　楓書坊文化出版社
網　　　址／www.maplebook.com.tw
電　　　話／02-2957-6096
傳　　　真／02-2957-6435
作　　　者／大山竜、高木アキノリ、塚田貴士、タナベシン©
審　　　定／R1（R-one Studio）
翻　　　譯／林廷健
企 劃 編 輯／王瀅晴
總 經　　銷／商流文化事業有限公司
地　　　址／新北市中和區中正路752號8樓
網　　　址／www.vdm.com.tw
電　　　話／02-2228-8841
傳　　　真／02-2228-6939
港 澳 經 銷／泛華發行代理有限公司
定　　　價／550元
出 版 日 期／2018年10月

國家圖書館出版品預行編目資料

超絕造型作品集&實作技法 / 大山竜等作
; 林廷健譯. -- 初版. -- 新北市：楓書坊
文化, 2018.10　面；　公分
ISBN 978-986-377-411-2（平裝）

1. 工藝美術　2. 造型藝術　3. 模型

999　　　　　　　　　　　107012621

Special Thanks（50音順）：
Achiko Iseki（YAMATO USA）、飯田将太（テレビ東京）、岩崎 薫（アニ
プレックス）、門脇一高（ACRO）、門脇美佳（ACRO）、（株）studio STR・
フォトリエやるく、河合利剋（バンダイナムコピクチャーズ）、Gecco、
城山尚史（志摩市役所）、新門香奈子（フレア）、鈴木沙耶加（壽屋）、
Take Iseki（YAMATO USA）、田畑あすか（東宝）、寺田克也、トゥルモン
ド・フレデリック、戸高宇環（ノーツ）、永井豪（ダイナミック企画）、永
住雄樹（ぴえろ）、Norman Mayers、間 進吾（ニトロプラス）、服部達也
（壽屋）、日高 功（講談社）、姫野英一（一迅社）、フアンホ・ガルニド＆
フアン・ディアス・カナレス、福壽文仁（ぴえろ）、藤田 浩（円谷プロダ
クション）、宮崎一郎（秋田書店）、森永祐一郎、山地正希子（壽屋）、
吉川正紀（GILLGILL）、四津川元将（高岡銅器協同組合）、Luis Royo